세
계의 어린이책과 작가들
- 그들의 50년 걸음

세계의 어린이책과 작가들

ㅡ 그들의 50년 걸음

호즈미 타모츠 지음 · **황진희** 옮김

한림출판사

이웃 나라에서 바라본 우리 그림책 세계는 어떤 모습일까?

호즈미 타모츠가 쓴 책의 출판 소식을 접하자마자, '아, 드디어!' 하며 나도 모르게 그와의 나날들이 어제 일처럼 떠올랐다.

나의 그림책 『백두산 이야기』의 일본 출판사 후쿠인칸쇼텐福音館書店의 담당자로서 첫 인연이 시작되었으니, 그와는 어느덧 30여 년간 우정을 나누어 온 셈이다.

당시 일본뿐만 아니라 세계의 그림책 동향을 훤히 파악하고 있던 그의 말한마디 한마디는, 이제 막 걸음마를 시작한 나에게 가뭄 끝 단비와도 같았다.

사무적인 용무로 만날 때나 개인적으로 만날 때나 할 것 없이, 그와의 만남은 언제나 유쾌했다. 내가 종종 심각한 질문을 할 때조차도, 우리말로 "괜찮아요!" 하면서 몸에 밴 유머와 장난기 어린 제스처로 긴장한 나를 기어이 미소 짓게 만들곤 했다. 그와의 에피소드를 말하자면 나도 책 한 권 쓸 만큼 추억이 있다.

내친김에 나에게 뜻깊었던 한 장면을 소개하자면, 오래전 대만에서 국제도서전이 열렸을 때였다. 뜻밖의 기회가 생겨 견학차 갔지만, 아무런 사전 정보도 없었고 대만 여행도 처음이었던 터라 우왕좌왕하고 있는데 우연히 그를 만났다. 그는 자신의 스케줄을 조정하면서까지 대만의 유명 작가들을 초대하여 만찬을 열어 그들과 교류의 기회를 만들어 주었을 뿐만 아니라, 돌아올 때까지 세심한 배려를 아끼지 않았다. 그때의 감격은 지금도 기억에 새롭다.

세월이 한참 지난 지금, 내가 진정 흐뭇해하는 것은 '그림책 전문가 호즈미'가 아니라 언제나 '반가운 친구 호즈미'와 인생 여정에 동행하고 있다는 사실이다.

더욱이 듬직한 느낌을 주는 아들 우사또 군이 아버지의 일을 이어받아 '미디어링크스 재팬'을 진지하게 이끌어 가고 있는 모습이 보기에도 대견하고 믿음직스럽다.

『세계의 어린이책과 작가들』은 과도기에 있던 우리 그림책 세계의 현장을 이웃 나라 전문가의 눈으로 바라본 생생한 체험기다.

과거 속에 미래가 있다는 말도 있듯이, 우리 그림책이 세계의 어떤 독자와도 소통할 수 있는 보편성에 도달하기 위해서는 보다 철저하게 지난날의 우리 모습을 되돌아볼 필요가 있다. 그 사례로 이 책 제1부, 제1장의 '(3)일본 그림책이 한국에서 출판되기까지'는 특히 눈여겨볼 단락이 아닌가 한다.

'소위 배운 사람이라면 어른들의 아픔이 어린이에게 대물림되지 않도록 마음으로라도 노력해야 한다'는 주장에 누구나 동감할 것이다.

스스로 진취적인 세계관을 가졌다고 자부하는 녹자라면, 그가 이 책 맨 처음에 밝힌 "…어린이책의 미래를 생각하는 모든 사람들에게 조금이나마 도움이 되었으면 하는 바람"이 틀림없이 이루어질 것이라고 믿는다.

돌아보니 새삼 그에게 크고 작은 도움을 많이 받았다는 생각이 든다. 이 지면을 통해 감사의 마음과 함께, 노작의 우리나라 출판을 축하드린다.

류 재 수 (그림책 작가)

호즈미 타모츠 선생을 처음 만난 것은 1986년 국제아동청소년도서협의회 IBBY 도쿄대회 때였으니 34년째입니다. 그는 내 인생의 절반을 함께한 오랜 친구입니다.

그는 한국과 일본의 민간 문화 교류를 통하여 한국에서 그림책에 대한 관심을 높여 준 인물입니다. 또한 한국의 그림책 작가를 외국에 소개하는 데도 앞장서서 도움을 준 국제적인 코디네이터이기도 합니다.

후쿠인칸쇼텐 마쓰이 다다시松居直 회장님과 함께 강연과 워크숍, 그리고 어린이 그림책 원화 전시회를 통하여 태동기에 있던 한국의 현대 그림책 수준을 향상시키는 데 큰 기여를 했습니다.

1987년 한국에서 처음 기획된 국제 어린이 그림책 원화 전시회인 〈국제그림동화원화전〉은 호즈미 선생의 적극적인 협력으로 성사되었습니다.

그는 일본에서 〈한국 그림책 원화전〉을 열어 한국의 그림책 작가를 소개하는 한편, 역대 국제안데르센상 수상 작가의 작품과 원화 전시회를 통하여 우리의 국제적 안목을 넓히는 데도 크게 기여했습니다. 류재수 선생의 『백두산 이야기』를 비롯하여 한국의 좋은 그림책을 일본과 세계에 알리고 외국의 우수한 그림책을 한국에 소개해 준 것은 큰 공로입니다.

최근 한국의 그림책이 세계적으로 널리 인정받고 있습니다. 이는 작가 개인의 역량이 우수하다는 점 외에도 한국의 그림책에 관심을 가질 수 있도록 세계 각국의 출판 관계자들에게 우리의 저작물을 소개한 호즈미 선생의 숨은 노력을 우리는 기억해야 합니다.

그는 국제아동청소년도서협의회 일본위원회^{JBBY}와 한국위원회^{KBBY}가 밀접한 협력으로 국제아동청소년도서협의회 활동에 적극 참여할 수 있게 가교 역할을 해 주었습니다. 그의 노력과 역할에 힘입어 한국의 남이섬은 국제안데르센상의 공식 스폰서가 되었습니다.

한림출판사는 〈엄마가 쓰고 그린 그림책〉과 〈아버지가 쓰고 그린 그림책〉 시리즈를 출판하면서 우리나라 부모들에게 그림책에 대한 관심을 높여 주었습니다. 좋은 그림책을 우리나라에 소개하고 새로운 작가 발굴에도 힘써 온 한림출판사에서 호즈미 선생의 책을 내게 된 것은 매우 좋은 인연의 결실이라고 생각합니다.

일평생을 어린이 그림책과 함께 살아가는 호즈미 선생의 순진무구한 사고와 꾸준한 노력에 경의를 표합니다.

감사합니다.

강 우 현 *(그림동화작가/그래픽디자이너)*

저는 1972년 일본 어린이책 출판사 후쿠인칸쇼텐에 입사하여, 현재까지 45년 이상을 어린이책 세계에서 일해 왔습니다. 어린이책 분야에서 일한 시간만큼, 한국과의 인연도 오래 되었습니다. 1975년 3월 볼로냐아동도서전에 가려고 유럽행 대한항공을 타고 김포공항에서 환승했을 때 한국을 처음 방문했습니다. 이때는 체류 시간이 단 하루여서 남산 타워나 경복궁 등 서울 시내만 관광했을 뿐 출판사는 방문할 수 없었습니다.

1980년 두 번째로 한국을 방문했지만 한국 출판사와의 교류는 미국과 유럽의 도서전에서 시작되었습니다. 볼로냐아동도서전과 프랑크푸르트도서전을 시작으로 미국서점연합회ABA, 미국도서관협회ALA의 콘퍼런스, 마드리드도서전, 멕시코, 중남미 등 수많은 도서전에 참가하면서 이웃 나라인 한국 출판사와 만날 기회가 생겼고 교류가 점점 깊어졌습니다.

2018년 강원도 평창에서 동계올림픽이 개최되었고, 정확히 30년 전 1988년에는 하계올림픽이 서울에서 열렸습니다. 또한 1988년은 한국과 일본 그림책의 상호 번역 활동이 실제로 시작된 해이기도 합니다. 그리고 2018년 1월에 '한국과 일본 그림책의 역사'란 주제로 삼척시와 마포구립서강도서관에서 강연 의뢰가 있었습니다. 그 후 한림출판사에서 이때의 강연을 바탕으로, 한국과 일본의 번역 출판에 관한 이야기와 세계의 그림책 자료를 모아 출판하자는 제안을 받았습니다.

이 책에서는 1980년대 후반부터 긴 세월 동안 양국의 번역 출판에 대해 개인적인 관점에서 소개할 것입니다. 교류를 통해서 얻은 한국과 일본의 어린이책의 역사를 정리하고 제가 경험한 동시대의 세계 그림책 작가 이야기를 함께 소개하려고 합니다. 또한 양국 출판 문화 차이에 의한 여러 가지 경험과 느낌, 미래의 희망에 대해서도 다루어 보려고 합니다.

『세계의 어린이책과 작가들』이 어린이책에 흥미를 갖고 어린이책의 미래를 생각하는 모든 사람들에게 조금이나마 도움이 되었으면 하는 바람입니다. 더불어 기회가 있으면 독자 여러분의 솔직한 느낌을 들을 수 있는 시간이 주어지면 좋겠다는 생각을 해 봅니다.

호즈미 타모츠

차 례

추천사 • 4

들어가는 말 • 8

제1부 한국과 일본이 걸어온 어린이책의 길

제1장 한국과 일본 어린이책 공동 출판의 발자취

(1) 1980년대 한국 그림책 • 15

(2) 한국 출판사와의 인연 • 22

(3) 일본 그림책이 한국에서 출판되기까지 • 28

제2장 한국과 일본 어린이책의 교류

(1) 일본에서 한국 그림책 출판 현황 • 31

(2) 2000년 〈한국 그림책 원화전-어린이의 세계로부터〉 • 36

(3) 2010년 〈한국 민화와 그림책 원화전〉 • 39

(4) 일본 베스트셀러가 한국에서 출판되다 • 41

(5) 어린이책의 미래를 위해서 해야 할 일 • 48

제3장 한국 어린이책

(1) 한국 어린이책의 시작 • 58

(2) 직접 만난 한국 그림책 작가 • 67

제4장 일본 어린이책

(1) 전후 일본 어린이책 • 76

(2) 1970년대 일본 그림책의 황금기 • 89

(3) 직접 만난 일본 그림책 작가 • 99

(4) 오타 다이하치와 '어린이책 WAVE' • 128

제2부 세계의 어린이책과 작가들

제1장 1980~1990년대 세계의 어린이책

 (1) 아시아 지역의 어린이책 번역 출판 • 138

 (2) 대만 어린이책 • 141

 (3) 홍콩 어린이책 • 145

 (4) 중국 어린이책 • 147

 (5) 태국 어린이책 • 154

 (6) 베트남 어린이책 • 157

 (7) 덴마크 어린이책과 안데르센 • 162

 (8) 네덜란드 어린이책 • 174

 (9) 프랑스 어린이책 • 178

 (10) 아일랜드 어린이책 • 183

 (11) 영국 어린이책 • 188

 (12) 미국 어린이책 • 198

 (13) 브라질 어린이책 • 202

제2장 세계의 어린이책 작가

 (1) 직접 만난 세계 그림책 작가 • 207

 맺음말 • 238

 찾아보기 • 240

 수록 글 발표 지면 • 246

 참고 문헌 • 247

 사진 출처 • 247

제1부
한국과 일본이 걸어온 어린이책의 길

한국과 일본 출판사가 정식 계약하여 그림책을 번역 출판한 것은 1988년 한림출판사와 후쿠인칸쇼텐이 공동 기획한 54점이 첫 사례라고 생각합니다. 30여 년이 지난 지금도 두 출판사의 협력 관계는 변함없이 계속되고 있으며 후쿠인칸쇼텐의 많은 그림책이 한림출판사에서 출판되고 있습니다.

일러두기

- 외국 작가의 이름은 영어 또는 일본어를 함께 적었습니다.
- 책에 소개된 도서들은 국역본의 제목을 따랐으며, 국역본이 없는 경우 원서 제목을 번역하여 표기했고 원서명도 적었습니다.
- 책에 실린 글은 저자가 새로 썼거나 매체에 기고했던 글을 고쳐 써서 넣었습니다. 게재되었던 글들은 발표 지면을 적었습니다.

제1장
한국과 일본 어린이책 공동 출판의 발자취

(1) 1980년대 한국 그림책

1965년 한일 국교 정상화 이후 30여 년 동안 한국에서 일본 대중문화의 개방이 금지되었습니다. 하지만 제 경험으로는 1980년대 명동과 종로에 가 보면 일본 잡지, 음악, 달력, 비디오 등이 빽빽하게 진열되어 있었고 시짐에는 무단으로 출판된 외국 책들이 책장에 가득했습니다. 1990년대에 들어서 컴퓨터가 보급되고, 인터넷이 발달하며 일본의 대중문화는 아날로그뿐 아니라 디지털 미디어와 함께 유입되면서, 이를 누리고 소비하는 젊은이들이 비약적으로 늘어났습니다. 1998년 '일본 대중문화 개방'은 이런 시류를 반영하여 일본 대중문화를 합법화시켜 불법을 없애기로 한 것이라 생각합니다.

한국은 1910년부터 1945년까지 일본의 침략 통치를 받았고 해방 이후 한

국전쟁과 남북 분단 등 엄청난 민족적 역경 속에서도, 1980년대에는 국민총생산세계 15위라는 경이로운 경제 성장을 이루었습니다. 제가 일했던 어린이책 출판계에서도 그 영향이 뚜렷하게 나타났습니다.

특히 외국 그림책의 무단 출판이 많았던 그림책 시장도 1980년대 후반에 들어서면서 큰 변화를 보였습니다. 본격적인 창작 그림책과 외국 출판사와의 정식 계약을 통한 번역 그림책이 출간되었습니다.

그 이유로는 젊은 일러스트레이터나 디자이너를 중심으로 새로운 그림책 작가의 등장, 경제 성장에 따른 높은 교육 수준과 구매력의 증가, 서점망의 정비와 충실화, 어린이책 출판사의 의식 변화 등을 생각할 수 있습니다.

1985년 당시 한국에는 약 50개의 어린이책 출판사가 있었다고 합니다. 그때 한국의 대형 출판사들 대부분이 어린이책 출판사였습니다. 금성출판사, 삼성당, 계몽사, 국민서관, 웅진출판사 등 대부분 전집을 만들어 방문판매로 성공을 거두었습니다. 주로 위인전이나 백과사전, 학습 참고서 등이 많았고, 그중에는 일본 책을 그대로 흉내 내어 만든 책도 있었던 것 같습니다(한국은 1987년 세계저작권협약[1]에 가입했는데 그전까지는 정식 계약 없이 출판도 가능했습니다).

(1) 1952년 9월 6일 유네스코의 제창에 따라 스위스 제네바에서 채택하여 1971년 7월 24일 개정되었다. 만국저작권 조약 또는 유네스코 조약이라고도 한다. 세계저작권협약은 문학적·학술적·예술적 저작물의 저작권 보호를 확대하고, 저작물의 국제적 교류를 활성화하기 위한 국제협약이다.

그러나 방문 판매는 무리한 판매 방법으로 비판을 받았고 각 출판사 간의 치열한 세일즈맨 스카우트 소동으로 인해 1980년대 말에는 하락세를 보였습니다. 그 이후로 서점 영업에 힘을 쏟는 출판사들이 등장했습니다. 사실 그때까지 한국에서 서점의 출판 유통은 그다지 활발했다고 말할 수 없었습니다. 그보다 오히려 재벌 자본에 의한 서점망 정비가 급속도로 진행되면서 (이것은 원래에 있던 서점들 사이에서 심각한 알력을 낳았지만), 1980년대 서울에서는 교보문고를 비롯해 1991년에는 월드북센터 등 대형 서점들이 쏟아져 나와 성공을 거두었습니다. 이러한 서점망의 확대가 독자나 젊은 엄마들의 발길을 서점으로 이끌어 매출을 증가시켰다고 생각합니다. 당시 예림당과 같은 신흥 어린이책 출판사의 눈부신 성장에 자극을 받은 기존 대형 출판사도 서점 판매를 검토하기 시작했습니다.

그러나 당시 한국에는 일본의 토한^{TOHAN}이나 닛판^{日販, 일본출판판매}과 같은 유통업체가 거의 존재하지 않았기 때문에, 대부분의 출판사는 서점과 직거래를 해야만 했습니다. 그중에는 도매상도 있었다고 하는데 출핀 진문이 아니었고, 출판협동조합에 의한 유통센터 구상도 궤도에 오른 상태가 아니었기 때문에 재고와 입고, 반품 등을 둘러싼 중소 출판사나 서점의 고민은 깊었던 것 같습니다.

1980년대 후반은 한국이 서울올림픽으로 세계적 관심을 받던 시기였지만, 그 후 세계 경제는 계속 하락했습니다. 1990년대 전반은 아시아 경제 성장과 함께 아시아 각국에서 그림책 출판이 활발했습니다. 특히 대만과 한국에서는 많은 출판사가 설립되어 번역 그림책과 창작 그림책을 출판 시장에

선을 보이면서 관계자의 주목을 끌었습니다. 타이베이국제도서전, 서울국제도서전 등에서도 그림책을 비롯한 어린이책의 비율은 해마다 늘어났으며, 볼로냐아동도서전과 프랑크푸르트도서전 등 대형 해외 도서전에서도 출판사의 발전과 출판 내용의 내실화를 느낄 수 있었습니다.

1986년 8월에 도쿄에서 열린 국제아동청소년도서협의회 세계대회에, 유네스코아시아문화센터ACCU의 출판 코스 연수생이었던 2명의 젊은 그림책 작가가 한국에서 참가했습니다. 그 작가는 홍익대학교 미술학부 동기였던 강우현과 류재수입니다. 두 사람은 이 대회에서 오타 다이하치太田大八, 다시마 세이조田島征三, 와카야마 시즈코和歌山靜子 등 많은 일본 그림책 작가를 알게 되었고, 그림책 창작에도 자극을 받았다고 합니다. 그때 저는 후쿠인칸쇼텐의 담당자로 이 연수 프로그램을 지원하고 행사장 운영을 담당했습니다.

강우현은 1987년에 『사막의 공룡』으로 노마국제그림책원화전(2)에서 대상과 브라티슬라바그림책원화전(3)에서 황금사과상을 수상하며, 일본에서도 알려졌습니다. 1988년 이후 그는 서울에서 제1회 국제아동도서원화전 개최에 주력하면서 한국출판미술가협회를 조직하여 젊은 그림책 작가 발굴과 육성에 나섰습니다. 1990년 4월에는 고단샤講談社에서 『눈 산ゆきやま』을 출판했습니다. 1990년 8월에는 한국출판미술가협회에서 한국출판미술신인대상을 만

(2) 아시아, 태평양, 아프리카, 아랍, 카리브해, 라틴아메리카의 유네스코 회원국에 사는 일러스트레이터, 그래픽디자이너, 아티스트의 창작을 장려하고 작품을 발표할 수 있는 기회를 주기 위해 유네스코 아시아태평양문화센터에서 1978년 제정한 상이다. 2년에 한 번씩 수상자를 발표하며, 출판되지 않은 일러스트레이션을 대상으로 한다.

(3) 슬로바키아의 수도인 브라티슬라바에서 2년마다 열리는 그림책원화전

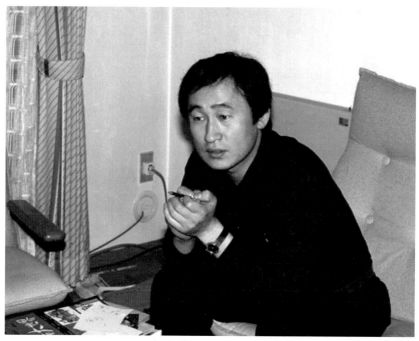

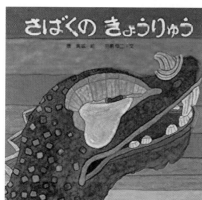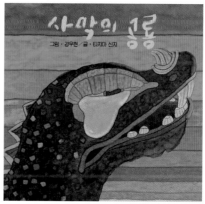

1980년대 후반에 만났던 강우현(맨 위). 『사막의 공룡』은 일본 고단샤에서 먼저 출간된 뒤에 한국 한림출판사에서 출간
되었다. 현재 한국에서는 절판되었다.

들었습니다.

　이후에도 여러 활동을 거쳐 남이섬의 사장으로도 활약했고, 지금은 '제주도 남이섬'이라는 테마파크를 개발 중입니다. 강우현은 1990년대 이후 그림책 창작 활동은 하지 않았지만 테마파크라고 하는 큰 캔버스에 그림을 그리고 있는 것이 분명해 보입니다.

　또 다른 친구인 류재수는 1987년 통나무출판사에서 『백두산 이야기』를 처음 출간했습니다. 지금은 보림에서 나오고 있습니다. 일본에서는 1990년 1월 후쿠인칸쇼텐福音館書店에서 『산이 된 거인－백두산 이야기山になった巨人－白頭山ものがたり』라는 제목으로 출간되었습니다. 이 작품의 무대인 백두산은 중국과 북한의 국경을 맞대고 있으며 한국 사람들에게 민족 탄생의 신화가 전해지는 특별한 산으로 알려져 있습니다.

　일본에서 출판되기 전에 저는 서울에서 『백두산 이야기』의 대형 원화를 보고는 대담한 구도, 자유분방한 필치, 그리고 훌륭한 색채 감각에 숨을 쉴

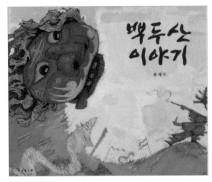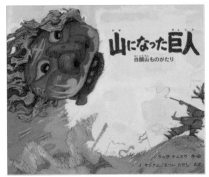

보림의 『백두산 이야기』(왼쪽)와 일본 후쿠인칸쇼텐에서 출간된 『산이 된 거인－백두산 이야기』

수가 없었습니다. 일본판 인쇄 때 무척 공을 들여 원화 느낌을 생생하게 살릴 수 있었습니다. 류재수는 차분하고 진지한 태도로 창작에 임하는 성격이어서 작품 수는 매우 적은 편입니다. 그 후 출간된 『노란 우산』은 뉴욕타임스 우수 그림책에 선정되었고 일본어판은 미디어링크스 재팬^{Medialynx Japan}에서 출판되었습니다.

1990년대 중반에 들어, 버블 경제의 붕괴 등 사회 구조의 변화 속에서 출판은 제자리걸음을 면치 못하게 되었습니다. 1997년 IMF가 한국 경제는 물론 출판 유통 시스템을 붕괴시켰고, 중소 출판사들까지 줄지어 도산하게 만들었습니다. 1998년에는 대형 출판사도 그 영향을 받기 시작했습니다. 적극적으로 경영 다각화에 나섰던 계몽사까지 도산하는 등 심한 혼란에 빠졌습니다. 이런 이유로 그림책을 비롯한 어린이책의 출판 부수는 크게 줄었으며, 당시에 만난 한국 그림 작가들은 불안감을 호소했습니다.

물론 일본을 비롯한 아시아의 다른 나라들도 예외는 아니었습니다. 제가 후구인간쇼벤에 입사한 1974년, 일본 전국 서점의 어린이책 매장 면적은 13퍼센트로 알려졌습니다. 어린이책 매출은 전체의 10퍼센트 안팎이었습니다. 그런데 최근에는 전체 도서의 매출은 비슷하지만, 코믹을 제외한 어린이책 매출은 3퍼센트 정도로 침체되었다고 합니다.

1998년 5월, 한국에서는 어린이날에 맞춰 〈한국출판미술가협회 작품전〉이 열렸고, 이어 27일부터 6월 2일까지 〈강우현 멀티캐릭터아트전〉이 개최되었습니다. 강우현은 〈겨울연가〉로 유명해진 남이섬 테마파크의 사장으로 지금은 사업가로 더 유명하지만, 당시에는 한국을 대표하는 저명한 그림책

작가였습니다. 일본 고단샤에서 『사막의 공룡』, 『눈 산』이 출판되면서 유명해졌습니다. 1998년 〈강우현 멀티캐릭터아트전〉은 그림책 원화뿐만 아니라 그래픽디자이너로서 그의 작품을 한자리에서 볼 수 있었습니다. 그중에서도 놀라웠던 것은 한국 공군의 제트 전투기에 탑승해(그 전에 훈련을 받고 자격증까지 땄다고 합니다), 하늘에서 그림을 그리는 퍼포먼스였습니다. 일본에서는 절대 실현 불가능한 일이기에 그가 보여 준 발상의 대담함에 고개가 숙여졌습니다. **출처** 〈Pee Boo〉 30호, 1998년 9월

(2) 한국 출판사와의 인연

앞에서도 말했듯이, 한국 출판사와의 인연은 주로 해외 도서전에서 시작되었습니다. 볼로냐아동도서전과 프랑크푸르트도서전에서는 여러 나라의 출판사들이 부스를 내고 출판물을 전시합니다. 볼로냐는 이탈리아 최고最古의 대학 도시로 아주 역사가 깊은 아동도서전이 매년 봄에 개최됩니다. 프랑크푸르트도서전은 매년 10월에 독일의 프랑크푸르트에서 개최되는 세계 최대 도서전입니다. 이런 도서전은 번역권 매매를 목적으로 하고 있는 것으로, '저작권박람회'라고 불리기도 합니다.

저는 어린이책 전문 도서전인 볼로냐아동도서전에 1975년부터 약 25년간 거의 매년 참가했습니다. 1975년 당시 한국 출판사 단독 참여는 물론, 공동 부스 참가도 없었습니다. 일본에서도 단독 부스를 내고 참가하는 출판사는 몇 개에 불과했습니다.

FRANKFURTER BUCHMESSE

6.-11. Oktober 1982

Eintritt für Fachbesucher mit Legitimation täglich ab 9 Uhr,
für Privatbesucher, nur bis 10. Okt. (Sonntag), täglich von 14-18 Uhr.

EINGANG
ENTRANCE
ENTREE

EXHIBITS

1982년 독일 프랑크푸르트 도서전(위)과 미국서적협회의 전시회(아래)

그때 한국은 세계저작권협약에 가입하지 않았기 때문에 번역 출판권 계약을 할 필요가 없었으며, 무단으로 번역 출판하는 것이 법적으로 가능했습니다. 물론 부스 참가 외에 좋은 책을 찾기 위해서 한국의 대형 출판사 담당자가 참석했을 거라고 생각되지만 아쉽게도 이때 한국 출판인과 상담을 한 기억은 없습니다.

한국 출판사와의 첫 만남은, 1980년대 초반 프랑크푸르트도서전과 미국서점연합회의 전시회였습니다. 미국서점연합회는 매년 미국서점조합의 총회로 50개 주에서 차례로 열리는 일종의 축제이기도 하지만, 미국 출판사들이 부스를 내고 출판물을 홍보하거나 도서 주문도 받습니다. 다만, 이러한 전시회는 볼로냐나 프랑크푸르트도서전과 같이 저작권 계약을 목적으로 하지 않고 도서 자체의 판매를 목적으로 합니다.

1980년대 초반 프랑크푸르트도서전과 미국서점연합회에 항상 참가했던 한국의 출판인이 3명 있었습니다. 한림출판사 임인수 사장과 주신원 부사장, 그리고 평화출판사 허창성 사장이었습니다. 저는 일본 산악 도서 전문 출판사인 야마토케이코쿠샤山と渓谷社의 가와사키 요시미츠 사장에게 그들을 소개받았고 그 후에는 해외 도서전에서 만날 때마다 인사하며 이야기를 나누었습니다.

1985년 6월 미국서점연합회 샌프란시스코대회에서 주 부사장과 재회했을 때, 한국 어린이책 출판사 방문을 제안받았습니다. 당시만 해도 한국과 일본 출판계는, 대한출판문화협회와 일본서적출판협회日本書籍出版協会의 정기적 교류 외에 도서전에서 개별 출판사끼리 교류는 거의 없었기 때문에 이 제안

은 무척 흥미로웠습니다. 마침 이때 후쿠인칸쇼텐의 마쓰이 다다시^{松居直} 사장은 해외와 적극적인 교류를 추진하고 있었습니다.

주 부사장의 제안으로 1985년 7월에 서울을 방문해 여러 어린이책 출판사를 방문했지만, 대부분의 회사들이 일본 어린이책을 정식으로 계약하고 번역 출판하는 것에는 소극적이었습니다. 굳이 계약해서 로열티를 지불하지 않더라도 출판이 가능했기 때문입니다. 그 후 몇 차례 한국 출판사를 방문했고, 일본 그림책뿐만 아니라 다른 나라 그림책을 소개하면서, 서로 번역 출판 이야기를 할 수 있는 날이 오기를 기다렸습니다.

1987년 후쿠인칸쇼텐과 공동 출판 기획을 위해 만났을 당시, 한림출판사 임인수 사장(왼쪽)과 주신원 부사장

1987년 어느 날, 한림출판사 임 사장에게 후쿠인칸쇼텐의 그림책을 번역 출판하고 싶다는 제안을 받았습니다. 정식으로 계약하고, 한림출판사와 후쿠인칸쇼텐의 공동 기획으로 54점을 차례차례 출판할 준비가 되었다고 했습니다. 지금 생각해 보면 임 사장과 주 부사장은 번역 출판을 여러 번 검토했던 것이 분명합니다. 저는 후쿠인칸쇼텐에 보고를 하고 구체적인 기획을 했습니다. 출판 목록 선정도 맡았기 때문에 한국에서는 어떤 그림책을 어떤 순서대로 내야 할까 곰곰이 생각하면서 정리했던 기억이 납니다.

당시에는 디지털 시대가 아니었기 때문에 모두 아날로그 제작 방식이었습니다. 먼저 인쇄용 4색 필름을 준비했고, 한글 텍스트를 구운 먹판과 조합하여 한국어판을 만들고 그 교정쇄를 체크했습니다.

우여곡절 끝에 한림출판사와 후쿠인칸쇼텐은 1988년 가을, 공동으로 기획한 첫 번째 그림책을 출간했습니다. 이것이 한국에서 정식 계약에 따른 그림책 번역 출판의 시작이었습니다. 가장 인상적인 것은, 그 당시 한국은 국내 저작권법도 시행되지 않았고, 세계저작권협약에도 가입하지 않은 단계였습니다. 그런 상황에서 공동 출판 기획을 하고 정식 계약을 한 것은 한림출판사의 지혜롭고 용감한 결단이었다고 생각합니다. 한국의 그림책이 오늘 같은 눈부신 발전을 한 것은 1988년 출판에서 비롯되었다고 해도 지나치지 않을 것입니다.

제가 1997년 가을 후쿠인칸쇼텐을 퇴사하면서 이후 출판에는 깊이 관여하지 못했지만, 더욱 자유로운 입장에서 양국의 어린이책과 관련된 일을 맡아 할 수 있었습니다. 강우현의 도움으로 일본에서는 2000년 〈한국 그림책

1988년 12월 한림출판사와 후쿠인칸쇼텐의 공동 출간을 기념하여 후쿠인칸쇼텐의 마쓰이 다다시가 '그림책이란 무엇인가?'에 대해 강연했다.

원화전〉, 한국에서는 2001년부터 2005년까지 〈안데르센 동화 및 원화전〉, 〈국제안데르센상 수상자전〉, 〈고미 타로전〉을 개최하는 등 한일 그림책 작가들의 원화전이나 다양한 전시를 기획했습니다.

(3) 일본 그림책이 한국에서 출판되기까지

한국과 일본 출판사가 정식 계약하여 그림책을 번역 출판한 것은 1988년 한림출판사와 후쿠인칸쇼텐이 공동 기획한 54점이 첫 사례라고 생각합니다. 이 기획은 처음부터 하드커버로 제작하고 서점 판매를 목표로 했기 때문에, 무모한 도전이라는 말을 듣기도 했지만 다행히 꾸준히 증쇄를 계속했습니다. 그리고 이후 다른 출판사에서도 동화, 도감류와 같은 책으로 일본 출판사와 계약을 했습니다. 그 당시 한국에서도 생기기 시작한 도서 에이전시를 통해 일본 책이 많이 계약된 것으로 알고 있습니다.

저는 한국에서 번역 출판을 진행하면서 아주 값진 경험을 했습니다. 우선 번역 출판 계약을 맺기 전에 '저작권이란 무엇인가? 왜 외국에 로열티를 계속 지불해야 하는가?'라는 질문을 가장 많이 받았습니다. 또한 로열티를 보낼 때는 환율을 고려해야 하고 외환 업무가 추가됩니다. 그런 경우 소득세를 어떻게 할 것인지에 대한 질문도 있었습니다. 인쇄도 지금처럼 디지털화되어 있지 않았고 아날로그 시대였습니다. 필름으로 인쇄하는 경우, 나라와 출판사마다 방식이 모두 다르기 때문에 하나하나 확인하고 대응하는 것이 무척 힘들었습니다.

또 편집상의 문제로는, 그림 배경에 일본 집이 있는 것은 곤란하다고 했습니다. 학명에 '일본 및 야마토'가 붙는 것은 안 되고, 일본 옷도 안 된다는 이유로 삭제하거나 그림을 다시 그려 달라는 요구를 종종 받기도 했습니다.

어떤 때는 일본인 저자명은 표지에 낼 수 없기 때문에 본문에 작게 싣기만 하면 좋겠다는 말을 들은 적도 있습니다. 이유를 물었더니, 서양인은 괜찮지만 일본인은 곤란하며 매스컴의 공격을 받을 수 있다고 했습니다. 어른들이 읽는 책은(읽는 사람의 분별에 의해) 문제없지만, 어린이가 읽는 책은 한국인이 쓴 것으로 했으면 좋겠다는 의견도 있었습니다. 다시 말하자면 한국인의 국민감정을 자극하고 싶지 않다는 뜻이었는데, 이 점에 대해서는 여러 번 논의를 거쳐 한국 출판사를 설득했습니다. 이러한 에피소드들은 다른 아시아 국가들에서는 거의 없었던 낯선 경험이었습니다.

저자 이름은 저작자인 작가의 인격권과 연결됩니다. 분명 과거에 슬프고 참혹한 사실이 있었지만 비참한 역사를 만들어 온 것은 아이들이 아닙니다. 서작권은커녕 인권의 한 조각도 지거지지 않았던 괴기를 아는 어른늘이아말로 미래를 살아가는 아이들을 위해 편견과 차별을 없애려는 노력과 협력이 필요합니다. 이러한 불행을 두 번 다시 되풀이하지 않기 위해서라도 어린이 책의 국제 교류는 더욱 진행되어야 한다고 생각합니다.

인류 역사의 시작을 생각해 보면 지구상에서 최초로 존재했던 것은 사람일까요, 아니면 나라일까요? 인류보다 먼저 나라가 있었고 국경이 있었던 걸까요? 물론 생각할 필요도 없는 문제입니다.

다만, 논의와 설득 끝에도 할머니의 일본 옷이나 경찰관의 관복 등을 다

시 그리는 경우가 있었습니다. 오리지널리티를 존중해야 한다는 입장을 가지고 있었던 저로서는 저자에게 그림 수정을 요청하는 것이 정말 유감스러운 일이었습니다. 그러나 한국 편집자나 언론인, 교육자, 연구자들과 의견을 나누는 과정 속에서, 한국의 역사나 풍속이나 습관 등에 대해 처음으로 알게 된 사실도 많았습니다. 너그럽지 못하고 어리석은 제 자신을 발견한 것도 큰 수확이었다고 생각합니다.

제2장
한국과 일본 어린이책의 교류

(1) 일본에서 한국 그림책 출판 현황

일찍이 일본에서 발행된 한반도를 소재로 한 그림책의 상당수는, 재일 조선인 작가들의 작품으로 조선청년사 등 민족계 출판사에서 출판된 것이 대부분이었습니다. 일부는 후쿠인칸쇼텐이나 이와사키쇼텐岩崎書店 등 어린이책 전문 출판사에서도 출판되었습니다. 1990년대부터는 일본에서도 한국 그림책 번역이 활발하게 진행되어, 지금은 많은 한국 그림책이 출판되고 있습니다. 오사카에서 태어난 신문 기자 출신의 곽충량이 1991년에 설립한 아톤ARTONE 에서도 1997년에 출판을 시작하며 한국 그림책을 출간했습니다.

여기서는 일본에 살지만 한반도에 뿌리를 가진 작가들을 간단하게 소개하겠습니다.

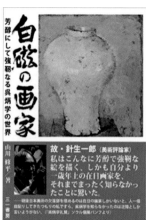

후쿠인칸쇼텐에서 출간된 『도깨비를 이긴 바위』(왼쪽)와 2013년 산이치쇼보에서 출간된 『백자화가』

오병학

평안남도에서 태어나 어릴 때부터 그림을 좋아해 평양공립상업학교에서 미술부에 들어갔고, 1942년 도쿄로 건너가 1946년 도쿄미술학교[1]에 입학했습니다. 1948년에 중퇴한 후에는 어느 나라의 화단에도 소속되지 않고 민족학교 교사를 하면서 창작을 계속해, 1974년 후쿠인칸쇼텐에서 『도깨비를 이긴 바위トケビにかったバウィ』 그림책을 냈습니다. 이것이 아마 일본 출판사에서 나온 한국·조선인 최초의 그림책일 것입니다. 그 후 1988년 호루푸출판사ほるぷ出版에서 나온 『세계 옛이야기−조선世界むかし話−朝鮮』에 삽화를 그렸습니다. 2006년에는 서울 인사동에서 개인전을 열었고, 2013년에는 자서전 『백자화

(1) 도쿄미술학교는 1949년 도쿄음악학교와 함께 도쿄예술대학으로 통합되었다.

가白磁の画家』가 산이치쇼보三一書房에서 출간되었습니다.

이금옥

오사카에서 태어났고 한국 민화를 재화하여 많은 그림책과 동화를 남긴 아동문학 작가입니다. 박민의나 김정애가 그린 한국 민화 그림책의 대부분은 이금옥이 썼습니다. 2004년 시집『한 번 사라진 것은いちど消えたものは』으로 제35회 아카이토리 문학상, 제9회 미츠코시 사치오 소년시상을 수상했습니다.

박민의

도쿄에서 태어나 일본 조선대학교[(2)] 미술대학을 졸업하고 1970년부터 1977년까지 민족학교에 근무한 후, 삽화가로 활약했습니다. 이와사키쇼텐에서『삼 년 고개さんねん峠』, 조선청년사에서『청개구리あおがえる』등의 그림책을 출판했습니다.

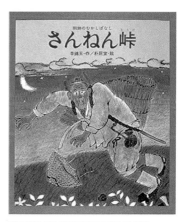

이금옥이 쓰고 박민의가 그린『삼 년 고개』
(이와사키쇼텐)

(2) 재일 조선인 총연합회가 운영하는 대학교

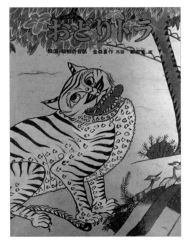

한국 민화를 바탕으로 그린 『춤추는 호랑이』(왼쪽)와 『나무 그늘에 벌러덩』(이상 후쿠인칸쇼텐)

정숙향

전라남도에서 태어나서 1968년에 홍익대학교 동양화과를 졸업했습니다.
1973년에 일본 교토부립대학 일본화과에 유학해, 1986년에 기온마츠리祇園
祭 야마보코山鉾[3]에 원화를 그렸습니다. 그린 책으로는 『요괴 도깨비おばけのト
ッケビ』, 『춤추는 호랑이おどりトラ』, 『나무 그늘에 벌러덩こかげにごろり』이 있고, 모두
한국 민화가 바탕이 된 그림책입니다. 그 밖에 몇 권의 그림책에 삽화도 그렸
습니다.

(3) 기온마츠리는 매년 7월 일본 교토 기온 지역의 야사카진자八坂神社를 중심으로 한 달 동안 열리는 민속 축제이다. 도쿄
의 간다마츠리神田祭, 오사카 텐진마츠리天神祭와 함께 3대 축제 중 하나이다. 야마보코는 대臺 위에 산 모양을 만들고
창, 칼을 꽂은 화려한 수레이다.

김정애

도쿄에서 태어나 고등학교까지 민족학
교를 다닌 후, 무사시노미술대학에서
일본화를 배웠으며, 그 후 출판사에 근
무하면서 그림책을 출판했습니다. 『선
녀와 나무꾼 조선 옛이야기仙女ときこり 朝鮮
のむかしばなし』가 출간되었고 2009년에는
이금옥이 쓴 글에 그림을 그린 『조선 옛
이야기朝鮮のむかし話 1~3』가 소년사진출판
사少年写真新聞社에서 출판되었습니다.

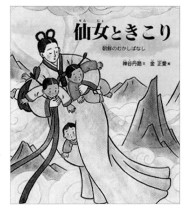

이금옥이 쓰고 김정애가 그린
『선녀와 나무꾼 조선 옛이야기』(이와사키쇼텐)

강효미

재일 교포 3세로 효고현에서 태어났습
니다. 일러스드레이디로 활동하며 문자
도 등 한국 민화 작업에도 힘쓰고 있습
니다. 그림책으로는 조선청년사에서 나
온 『민들레 들판에서たんぽぽのはらで』가 있
고 『조선 어린이 놀이 박물관朝鮮の子どもの遊
び博物館』 등에 그림을 그렸습니다.

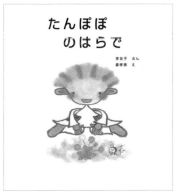

이우자가 쓰고 강효미가 그린 『민들레 들판에서』
(조선청년사)

(2) 2000년 〈한국 그림책 원화전-어린이의 세계로부터〉

2000년 4월에 일본 국회도서관의 분관인 우에노 국제어린이도서관의 개관 기념으로 도쿄와 센다이에서 〈한국 그림책 원화전-어린이의 세계로부터^{韓国}絵本原画展 オリニの世界から〉를 진행한 적이 있습니다. 아마 일본에서 처음으로 열렸던 한국 작가 전시이자 본격적인 그림책 원화 전람회였을 것입니다. 이 전람회는 침착한 인상을 주는 일본 그림책에서는 볼 수 없는, 독특한 대범성과 역동성, 참신한 색상과 형태가 많은 사람들에게 신선함을 주었습니다. 그중에서도 일본 출판계, 특히 어린이책 편집자에게 충격을 주었습니다.

〈한국 그림책 원화전-어린이의 세계로부터〉는 한국 그림책에서 그 당시 많은 사랑을 받고 있는 17명 작가들의 25편 작품을 선정하여 200점 이상의 원화를 한자리에 전시했습니다. 당시 전시작 25편 중 일본에서 번역 출판되었던 것은 단 4편에 불과했는데 그 후, 2010년까지 일본에서 무려 20편 가까이 출판되었습니다. 『강아지똥』(헤이본샤^{平凡社}), 『솔이의 추석 이야기』(세라출판^{セーラー出版}), 『황소와 도깨비』, 『기차 ㄱㄴㄷ』(이상 아톤) 등은 그때 소개된 한국 그림책이었습니다.

그 후 이 전람회는 미야기현 미술관에서 순회 전시되었습니다. 도쿄에서는 불과 2주간의 전시였지만 믿을 수 없을 정도의 많은 관람객으로 떠들썩했습니다. 한국어로 '어린이'는 '작고도 훌륭한 인격을 가진 사람'이라는 뜻이 담겨 있다고 들었습니다. 5월 5일은 한국도 일본도 어린이날입니다. 2000년은 한국에서 '어린이날'을 만든 동화작가 방정환 탄생 101주년이라는 점에서 이 전시회의 타이틀로 사용했습니다. 이 원화전은 일본에서 처음

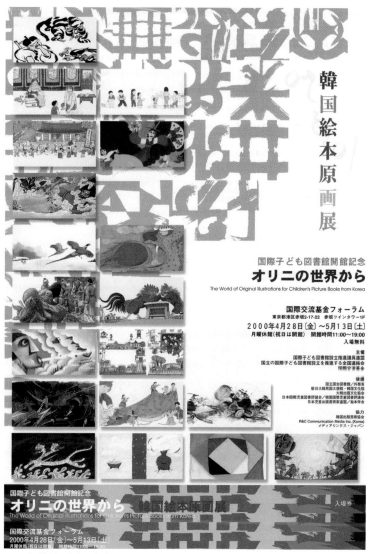

2000년 4월 일본에서 열린 〈한국 그림책 원화전〉 리플릿. 2주간의 전시였지만 일본 출판계에 신선한 자극을 주었다.

일본에서 출간된 한국 그림책(위에서부터)
『강아지똥』(헤이본샤)
『솔이의 추석 이야기』(세라출판)
『황소와 도깨비』(아톤)

개최된 본격적인 한국 그림책의 대규모 원화전이었기에 엄청난 반향을 불러일으켰습니다.

한국 창작 그림책은 1990년대 초반부터 본격적으로 출판이 시작되어, 현재는 뛰어난 재능을 가진 그림책 작가들이 육성되고 있습니다. 지금은 일본에서도 많은 한국 작가의 그림책을 볼 수 있지만, 예전부터 그랬던 것은 아닙니다.

1990년대 후반에 이르러서야 권윤덕의 『만희네 집』, 이영경의 『아씨방 일곱 동무』 등이 출간되었습니다. 하지만 일본에서 한국 그림책 출판은 많지 않았고, 일본 그림책이 한국에서 출판되는 종수가 압도적으로 많았습니다. 이것은 문화의 상호 교류 측면에서 불편한 관계라고 할 수 있습니다. 일본에서도 한국 그림책을 좀 더 알릴 방법이 없을지 고민하다가 〈한국 그림책 원화전〉은 좋은 기회가 되었습니다.

출처 〈한국 그림책 원화전-어린이의 세계로부터〉, 2000년 3월

(3) 2010년 〈한국 민화와 그림책 원화전〉

2000년 4월 도쿄에서 열린 〈한국 그림책 원화전-어린이의 세계로부터〉를 진행하며 한국 그림책에 공통적으로 나타나는 독특한 유머 감각이나 강렬한 색채와 형상은 조선시대의 민화에 그 원류가 있는 것이 아닌가, 하는 막연한 의문을 가지게 되었습니다. 민화와 그림책을 함께 전시하고 이 의문을 전시장을 찾는 사람들에게 물어보고 싶었던 것이 〈한국 민화와 그림책 원화전韓国の民画と絵本原画展〉을 기획한 최초의 동기였습니다.

그 후 10년 동안 한국에 현존하는 수많은 민화들을 살펴보면서 이런 의문은 제 마음속에서 가설이 되었고, 이제는 그 가설을 조금씩 믿게 되었습니다. 그리고 민화 전문 박물관인 가회박물관장 윤열수 선생님께 이 기획을 말씀드리고 출품 협조를 부탁한 결과가 〈한국 민화와 그림책 원화전〉으로 이어졌습니다. 그리고 2010년 4월, 효고현에 있는 니시노미야시 오타니 기념 미술관에서, 새로운 한국 그림책 전람회를 개최했습니다. 2000년대에 들어서면서 한국에서는 그림책이 어린이의 감성을 풍부하게 하는 새로운 교육 매체로 각광받으면서, 여러 형태의 그림책이 출판되는 것을 보았습니다. 그림책이 어린이들뿐만 아니라 어른들의 마음과 눈을 사로잡는 시각예술 문화로서 말하자면, 옛 민화와 같은 위치를 차지하고 있다는 생각이 들었습니다. 민화에 나오는 보편적 유머 감각은 바로 한국 그림책의 원류를 이루는 것이라고 느꼈습니다.

이때 전시된 한국 그림책 작가는 7명으로 모두 대단한 실력자들이었습니다. 전시된 작품은 이억배 『이야기 주머니 이야기』, 한병호 『천하무적 오 형

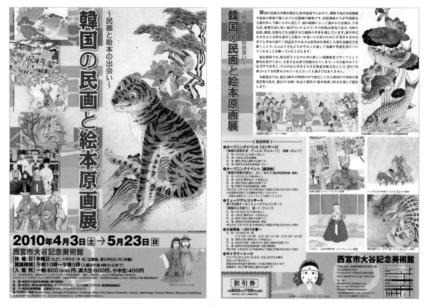

2010년 일본 니시노미야시 오타니 기념 미술관에서 개최했던 〈한국 민화와 그림책 원화전〉 리플릿

제』와『도깨비와 범벅 장수』, 권윤덕『일과 도구』와『고양이는 나만 따라 해』, 함현주『암행어사 호랑이』, 이육남『수궁가』, 최은미『심청가』, 배현주『설빔』 총 9편이었습니다. 일본에서 출판되지 않은 그림책도 포함되어 있었습니다. 한국 작가들을 일본으로 초대해, 이틀에 걸쳐 일본 그림책 작가들과 함께 심포지엄과 워크숍을 개최하여 뜨거운 호응을 얻었습니다. 민화와 그림책과 의 만남을 모티브로, 2000년 이후 10년 동안 한국 그림책이 지나온 궤적을 느끼고 생각하는 시간이 되었습니다.

출처 〈한국 민화와 그림책 원화전〉 미디어링크스 재팬, 2010년 1월

(4) 일본 베스트셀러가 한국에서 출판되다

2012년 4월 30일에는 서울동화축제 국제 세미나에 초청받아 국립어린이청소년도서관에서 강연을 했습니다. 동화에 대한 강연을 해 달라는 요청이었기에 일본에서 가장 오랫동안 사랑을 받아 온 슈퍼스타이자 2010년부터 한국에서도 번역 출판되고 있는 〈쾌걸 조로리かいけつゾロリ〉 시리즈에 대해 이야기하기로 했습니다. 작가인 하라 유타카原ゆたか와는 데뷔 전부터 친구이기도 해서 강연을 하기에는 더없이 좋은 주제였습니다.

서울동화축제 추진위원장이었던 강우현 남이섬 대표가 동화는 '어린이를 위한 허풍스러운 이야기'라고 했습니다. 그래서 저는 일본의 아이들이 가장 좋아하는 허풍스러운 이야기에 대해 여러분에게 이야기하고 싶습니다.

동화란 당연히 어린이를 위한 이야기라는 뜻입니다. 어린이를 위한 책에는 다양한 장르가 있으며 그중에 그림책이 있습니다. 그림책은 그림을 중심으로 한 책이지만 어린이 그림책은, 그림과 같은 비율을 차지하는 텍스트, 즉 글이 있습니다. 대체로 글과 그림이 같은 정도의 비율을 가지고 있는 것을 많이 볼 수 있습니다. 물론 글이 없는 그림책이 있기도 합니다. 반면 동화책은 글의 비중이 크고 그림은 군데군데 글의 이미지를 보완하기 위해 들어 있는 경우가 많습니다. 일본에서 아이들에게 매우 인기 있는 동화책은 대부분 그림의 비중이 큽니다. 이것은 만화나 애니메이션의 유행과 관계가 있는지도 모릅니다.

일본 동화책 중에서, 최고의 허풍 이야기이자 초등학생들에게 오랜 시간 동안 사랑받고 있는 일본의 초베스트셀러 〈쾌걸 조로리〉 시리즈에 대해 이

야기해 보겠습니다.

일본 슈퍼스타 〈쾌걸 조로리〉 시리즈의 탄생 비화

〈쾌걸 조로리〉 시리즈는 하라 유타카가 쓰고 일본 포플라샤ボプラ社에서 출판되었습니다. 지금까지 70권 가까이 출간되었고 3천만 부 넘게 팔리며 아마 일본 동화책 중 가장 많이 팔린 작품이라고 생각합니다. 한국에서도 을파소에서 번역 출간되었습니다. 한국에서 시리즈 순서는 일본과 조금 다른 것 같습니다.

일본 어린이책에서 이와 같은 시리즈는 포플라샤에서 출판되고 있는 나스 마사모토那須正幹의 『엉뚱한 3인방ズッコケ三人組』(4) 외에는 없는 것 같습니다. 〈쾌걸 조로리〉는 판매 부수뿐만 아니라 여러 측면에서 전인미답의 출판물이라 생각합니다.

사실 이 작품은 미즈시마 시호みづしま志穂가 쓴 〈시금치맨ほうれんそうマン〉 시리즈에 나오는 나쁜 여우 이름에서 유래했습니다. 〈시금치맨〉은 포이포이라는 이름을 가진 초등학생 돼지가 시금치를 먹으면 갑자기 강해져, 시금치맨으로 변신해서 악역인 여우 조로리를 물리치는 내용으로 시작됩니다. 미즈시마 시호가 이야기를 쓰고, 하라가 그림을 그렸습니다. 원래는 어린이 대상의 마이니치 초등학생 신문에 실린 연재동화였지만 TBS 브리태니카TBSブリタニカ 출판

(4) 1978년부터 2015년까지 출판하여 2천5백만 부가 팔린 어린이책

일본 포플라샤와 한국 을파소에서 출간되고 있는 〈쾌걸 조로리〉 시리즈. 출간 순서는 일본과 한국이 조금 다르다.

시에서 단행본으로 출반했습니다. 그러나 그다시 잘 팔리지 않았던 탓에 포플라샤에서 이 시리즈를 인수해 출판을 계속했습니다. 그런데 글 작가인 미즈시마가 7권까지 썼을 때, 그만 쓰기를 원했고, 공동 저자였던 하라는 이 시리즈를 유지하고 싶어했습니다. 하라와 미즈시마는 의논을 한 결과 주인공 캐릭터를 둘이서 나누기로 했습니다. 즉 시금치 맨은 미즈시마가, 악역인 여우 조로리는 하라가 맡게 된 것입니다. 그리고 미즈시마가 다시 쓰게 된다면, 또다시 하나의 이야기 속에서 싸우자고 했고 30년이 넘는 세월이 흘러 버렸습니다.

많은 사람들이 '조로리'는 미국 소설의 히어로였던 '괴걸 조로'에서 힌트를 얻어 명명된 것이라 생각합니다. 하라의 말에 의하면, '괴걸 조로'의 미국 측 대리인에게 고소당할 뻔하기도 했지만 명백히 〈쾌걸 조로리〉와 '괴걸 조로'는 아무런 관계가 없다고 합니다. 평소 저작권 문제를 다루는 저로서는 아주 흥미로운 일이었습니다. 아무리 살펴보아도 저작권이나 상표권의 침해 문제는 아닌 것 같아서, 어떤 것이 문제가 되었는지 다음에 하라에게 직접 물어볼 생각입니다.

작가 하라 유타카와의 만남

하라는 1953년생으로 규슈 구마모토현 출신이지만 오랫동안 도쿄에 살고 있습니다. 저는 30여 년 전 뉴욕 출장에서 대학 후배의 부탁으로 하라 유타카를 처음 만났습니다. 그때 그는 혼자 첫 미국 여행 중이었습니다.

뉴욕에서 만났을 때 하라는 동안처럼 매우 젊어 보였습니다. 그때 제가 "하라 군, 젊어 보이는군요. 영화관에 가면 어린이 요금으로 입장할 수 있겠어요. 저도 그랬으니까요."라고 말했다고 합니다. 하라는 다음 날 영화관에 가서 "어린이 한 장!"이라고 했는데 매표소 직원이 껄껄 웃는 바람에 얼굴이 빨개져 결국은 도망치듯 돌아왔다고, 수십 년 뒤에 하라에게 들었습니다. 그 이후 계속 저를 원망하고 있었다고 하니 너무 놀랐습니다.

저는 분명 농담 삼아 한 말이라서 전혀 기억조차 하지 못했던 에피소드였습니다. 이 일만 봐도 하라는 매우 재미있는 발상을 하거나, 대담한 행동을 하는 사람이라는 것을 알게 되었습니다.

오랜 시간 〈쾌걸 조로리〉 시리즈를 쓰고 그려 온 하라 유타카

〈쾌걸 조로리〉는 왜 장수할까?

〈쾌걸 조로리〉 시리즈 주인공의 나이는 130세 정도라고 합니다. 처음에 설명한 미즈시마가 쓴 〈시금치맨〉에 등장했을 때의 나이에 근거하고 있기 때문에 하라는 조로리가 왜 이렇게 오래 사는지 모른다고 합니다. 주인공 조로리도 아주 오랫동안 장수를 했지만, 이 시리즈도 25년이라는 긴 시간 동안 장수한 작품입니다. 그러면 〈쾌걸 조로리〉 시리즈가 왜 이렇게 오랫동안 사랑을 받았을까요?

〈쾌걸 조로리〉 시리즈는 〈시금치맨〉 시리즈에서 분리되어 1987년에 첫

권이 출판되었습니다. 〈시금치맨〉에서 주인공의 상대역이었던 조로리가 이번에는 주인공이 되고, 쌍둥이 멧돼지인 이시시와 노시시를 부하로 삼고 여행을 떠납니다. 엉뚱하기 짝이 없는 무계획 여행으로 세 사람을 둘러싸고 사건이 끊임없이 일어납니다.

〈쾌걸 조로리〉는 1987년부터 지금까지 70여 권의 대시리즈로 성장했고 1년에 평균 2권의 신간이 출판되었습니다. 이 부분에서 일본의 인기 영화 〈후텐의 토라상フーテンの寅さん〉 시리즈에 비교되기도 합니다. 〈후텐의 토라상〉 시리즈도 설날과 추석(일본에서는 1월과 8월)에 신작이 개봉되고 영화관에 가서 보는 것이 국민 행사 같습니다.

영화 〈후텐의 토라상〉은 대중적 인기는 물론이며 문부성에서 우량 영화로 추천하며 양질의 엔터테인먼트로 정평이 났습니다. 하지만 〈쾌걸 조로리〉는 〈후텐의 토라상〉만큼 아이들에게 인기가 있지만 어른들의 평가는 그다지 높지 않았습니다. 〈쾌걸 조로리〉는 아동문학의 세계라고 부르는 것이 익숙한 사람들 사이에서는 지금까지도 제대로 평가받지 못한 것이 아닌가 하는 인상이 있습니다.

즉 어린이책은 아카데미즘 속에서는 교육적인 가치가 있는 책이 뛰어난 책이며, 과학적인 지식이 담긴 책이나 정서를 풍요롭게 하는 문학 작품을 높이 평가하는 경향이 있습니다. 〈쾌걸 조로리〉는 유감스럽게도 일본의 전통적인 책에 대한 평가 기준으로는 아마 최저 점수라고 생각합니다. 그 이유를 한마디로 말하면 도움이 되지 않는, 쓸모가 없고 점잖지 못한 표현이나 품위가 떨어지는 '아저씨 개그'가 너무 많기 때문이라고 생각합니다(일본

에서는 동음이의어에 의한 말놀이나, 그런 부류의 말장난을 '아저씨 개그' 또는 '시시한 말장난'이라고 합니다).

도움이 되지 않는 혹은, 쓸데없다고 하는 표현 양식은 옛날부터도 있었습니다. 또한 예술이나 오락 분야에 있어서 '난센스' 작품은 중요한 위치를 차지하고 있습니다. 아마 교육적 가치를 중요시하는 사람들에게는 너무나 낯선 세상이겠지요. 그러나 요즈음은 '서브컬처' '팝 컬처'라고 불리는 문화도 정착되었고, 일본에서도 적극적으로 문화를 외국에 홍보하는 움직임이 있습니다.

오늘날 한국과 일본의 활발한 그림책 출판 상황을 보면 어린이책이 사상과 교육을 위해서만 존재한다는 생각에서 해방되어, 다양한 해석이나 접근이 가능하게 된 것은 매우 좋은 일이라고 생각합니다. 앞으로 두 나라의 창작 그림책은 분명 재미있어질 것임에 틀림없습니다. 그리고 활발한 상호 번역 출판을 계속해 나가기 위해서는 한일 양국의 작가나 출판사 등 관계자들 사이의 교류, 도서관이니 미술관을 통한 전람회, 워크숍, 이벤트, 기초 데이터의 확충 등 지속적이고 적극적인 정보 교환이 필수라고 생각합니다. 한일 양국의 창작 그림책이 점점 더 흥미로워져, 서로 활발한 번역 출판으로 이어지길 진심으로 바랍니다.

출처 '일본에서 가장 오래된 슈퍼스타 〈쾌걸 조로리〉 시리즈에 대해서', 국립어린이청소년도서관 강연, 2012년 4월

(5) 어린이책의 미래를 위해서 해야 할 일

저는 제2차 세계대전이 끝나고 2년 뒤인 1947년 홋카이도 삿포로에서 태어났습니다. 전쟁 중뿐만 아니라 종전 후에도 엄청난 식량난이 계속되었고, 제가 사는 곳도 예외는 아니었습니다. 유아기와 소년기의 식탁에 대한 기억은 늘 초라했습니다. 패전국이었던 일본은 가난했고 누구 할 것 없이 하루하루 살아가는 것이 벅찬 날들이었습니다.

그 당시 어린이책이라고 하면, 초등학교 도서관에 있는 도감이나 전기, 이야기책 정도였으며, 어렸을 때 그림책을 읽은 기억은 없습니다. 전후에도 종이는 배급제였고, 출판 내용은 연합국군 최고사령관 총사령부에 의해 엄격한 검열이 이루어져 제대로 된 출판을 기대할 수 없었습니다. 그래도 초등학교 고학년 무렵에는 〈소년少年〉, 〈모험왕冒險王〉, 〈소년화보少年畫報〉와 같은 소년 월간지가 인기를 끌어 형제나 친구끼리 돌려 읽으며 즐겼습니다.

가난한 시대에 그림책을 읽은 기억도 없이 소년 시절을 보낸 제가 홋카이도에서 중학교와 고등학교를 졸업하고, 도쿄에서 대학을 다니며 호리우치 세이이치堀内誠一와의 만남을 계기로 반세기 이상이나 어린이책 세계에서 일하게 된 것은 매우 불가사의한 일이라는 생각이 듭니다.

어린 시절 친구들과 즐겨 보았던 〈모험왕〉과 〈소년화보〉. 읽을 책이 마땅치 않았던 시절에 작은 즐거움이 되었다.

2018년 3월 30일 후쿠인칸쇼텐이 볼로냐아동도서전에서 아시아 부문 '올해 최고의 아동출판사상'을 수상했는데, 일본 출판사로는 처음으로 받은 상이었습니다. 이 상은 2013년에 신설된 상으로 전년의 출판 활동을 대상으로 창조성이 풍부하며 혁신적인 시도를 한 어린이책 출판사를 아프리카, 중남미, 북미, 아시아, 유럽, 오세아니아 대륙별로 뽑아 상을 줍니다. 제가 볼로냐아동도서전에 참여했던 1970년대부터 1990년대에는 이런 상이 없었지만 지금은 작품뿐만 아니라 출판사도 시상하는 것을 보고 시대의 변화를 깊이 느꼈습니다.

'어린이책의 미래를 위해 해야 할 일'에서 말하고 싶은 것의 키워드는 '현재 어린이책의 문제점, 작가와 편집자, 스테디셀러의 소멸, 이익 우선주의, 국제 이해와 어린이들의 미래'입니다.

먼저 일본 출판계, 특히 어린이책의 현재 상황 대해서 말하고 싶습니다. 옛날에는 '어린이책'이 불황에 강하다고 말하기도 했습니다. 어쩌면 지금도 그렇게 믿는 사람이 있을지도 모르지만, 더 이상 그렇지 않습니다. 실제로는 어린이책이 생각보다 훨씬 더 어려운 경쟁에 놓여 있다고 생각합니다.

일본 출판 전체에 대해 말하자면, 2000년대 들어 출판계는 멈출 줄 모르고 계속 하락하고 있습니다. 예를 들면, 2018년 주요 출판 중개사 24개 회사의 매출 합계는 1조 6223억 엔입니다. 도서, 잡지 매출의 최고 정점은 1996년이었기에 20년 이상 출판계의 매출이 감소하고 있습니다. 이것은 인터넷의 보급, 태블릿 단말기와 스마트폰의 급격한 보급이 크게 영향을 미쳤다고 생각합니다.

근래에는 특히, 월간지나 주간지 등 잡지 출판물의 대폭적인 하락이 눈에 띕니다. 2008년 가을에 리먼 사태 이후, 세계적인 금융 위기의 영향으로 광고를 축소하는 기업이 속출했고 잡지 수익에 큰 영향을 끼쳤습니다.

일본에서는 인쇄의 양대 산맥인 다이닛폰인쇄大日本印刷와 돗판인쇄凸版印刷가 서점, 출판으로 세력을 확대해 오면서 출판 업계는 다시 편성되는 움직임을 보였습니다. 구체적으로 말하면, 다이닛폰인쇄는 대형 서점인 마루젠丸善과 준쿠도서점ジュンク堂書店을 인수해 통합했고 도서관 유통센터를 잇달아 인수하고 있으며, 2009년에는 슈후노토모사主婦の友社와 중고책 최대 기업인 북오프에도 출자하고 있습니다. 그리고 다이닛폰인쇄는 2010년에 마루젠과 도서관 유통센터를 통합해, CHI그룹을 설립했습니다.

돗판인쇄도 대기업 서점인 기노쿠니야서점紀伊國屋書店과 업무 제휴를 시작해, 2007년에는 도서 인쇄를 완전 자회사화했습니다. 두 회사는 도서나 잡지 인쇄만 하는 것이 아니라 출판, 유통, 판매까지 모두 아우르는 전략을 취해, 세력 확대에 힘쓰고 있습니다.

이런 흐름을 두고 출판사들은 인터넷이나 영상과의 융합, 디지털 미디어 사업의 강화, 전자책 등 침체된 출판 시장을 타개하기 위해서 새로운 비즈니스 모델을 모색하고 있습니다. 하지만 지금까지 성공 사례를 찾아내기는 어렵고, 어디든 고전하는 것이 요즘 일본 출판계의 현실이라고 생각합니다.

그럼, 어린이책은 어떨까요? 어린이책도 다른 장르처럼 정말로 팔리지 않을까요?

닛판경영상담센터의 출판물 매출액 데이터를 참고로, 지금까지 30년간

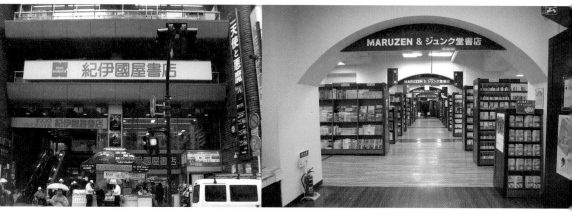

일본 신주쿠에 위치한 기노쿠니야서점(왼쪽)과 마루젠 준쿠도서점 내부 모습

어린이책 매출을 다른 출판 장르와 비교해 보면 어린이책이 꽤 특이한 움직임을 보이는 것을 알 수 있습니다. 1991년 어린이책 최고 매출이 1,100억 엔 정도였습니다. 1992년 이후 한 번도 이 금액에 미치지 못하고 계속 하락세를 보이니 서품 붕기 후 일본이 경기 동향과 궤를 같이 한다고 밀할 수 있습니다. 그리고 1998년에는 최고 매출 때의 4분의 3인, 800억 엔 정도가 되어 버렸습니다. 21세기 들어서도 어린이책 매출은 현상 유지를 하고 있습니다. 하지만 여기에는 '숫자 마술'에라도 걸린 것처럼 느껴집니다. 즉 출판 부수를 늘리고 정가를 인상하여 매출 감소분이나 반품 증가분을 채움으로써 총 매출액만 보면 마치 현상 유지인 것처럼 보일 수 있습니다. 하지만 실제로는 현상 유지가 아니라 불황의 심화라는 출판계의 속사정이 읽히는 것은 어쩔 수가 없나 봅니다.

1990년대 후반부터 세계 경제 상황을 보면 불황의 이유를 알 수 있습니다. 1997년은 격동의 해로, 4월에 일본 소비세가 3퍼센트에서 5퍼센트로 증세되었고, 7월에는 홍콩이 영국에서 중국으로 반환되었습니다. 11월에는 산요증권, 홋카이도척식은행, 야마이치증권이 한 주가 멀다하고 도산했습니다. 그해 9월 저는 후쿠인칸쇼텐을 퇴사하고 11월에 미디어링크스 재팬이라는 회사를 설립했기 때문에 무모함을 걱정하는 목소리가 많았습니다. 제 생각에 불경기는 바닥을 쳤다고 생각해 회사를 만들었지만, 진짜 불경기는 다음 해부터였습니다. 이 서툰 판단으로 저 역시 그 후에도 계속 고생을 했습니다.

한국도 1997년 12월 3일 IMF에 의한 구제 각서 체결로 사회 불안이 야기되어 잊을 수 없는 해였다고 생각합니다. 2018년 IMF를 주제로 한 영화 〈국가부도의 날〉이 한국에서 흥행했다는 것도 기억에 남아 있습니다. 뿐만 아니라 2008년 가을에는 리먼 사태로 일본도 엄청난 경제적 타격을 받았는데 한국에서는 원화 가치가 큰 폭으로 하락하면서 심각한 외환 위기를 겪었던 기억이 아직도 생생합니다. 1997년부터 20년 동안 한일 양국 모두 불경기의 수렁으로 빠져 힘든 시간을 겪었습니다. 이와 같은 20년의 불황 동안 과연 어린이책 매출의 현상 유지가 계속되었는지는 의문입니다. 그럼, 현재는 어떻게 되어 있을까요?

일본 최대의 중개점인 닛판에서 2018년에 만든 『출판물 판매 실태』를 보면 22년 연속 하락세를 보였던 어린이책의 총 매출액이 올라가고 있다는 보고가 있습니다. 『신문화新文化』에서도 「2년 연속 '어린이책' 호조의 요인」으로

'호황의 배경에는 신인, 개성주의 작가의 활약, 자식이나 손자에게 주는 선물 수요 증가, 교육적 투자 증가 등 다양한 요인이 있다.'라고 설명하고 있습니다. 이것이 사실이라면 주목해야 할 동향이라고 생각해 볼 수 있습니다.

출판 산업 전체의 매출은 토요타의 1년 이익에도 훨씬 못 미칠 정도로 적은 숫자입니다. 즉, 출판 산업이 작은 규모에 지나지 않는다는 것이기도 합니다. 음악계는 레코드나 CD 등이 쇠퇴한 지 오래되어 출판 매출의 반 정도 규모입니다. 이른바 문화 산업, 소프트웨어 산업, 콘텐츠 산업은 2차 산업이나 글로벌 거대 산업인 가파[5] 등 플랫폼을 제공하는 IT산업에 비하면 규모가 훨씬 작다는 걸 알아 둘 필요가 있습니다.

사실 출판 업계에서 판매되는 모든 간행물을 포함하는 출판 통계는 존재하지 않습니다. 일본에서 자주 이용되는 '출판월보出版月報', '출판지표·연보出版指標 年報'(출판과연出版科研 발행)와 '출판연감出版年鑑'(출판뉴스사出版ニュース社 발행)에 게재된 판매 및 발행 데이터는 모두 중개인이나 철도홍제회鐵道弘濟會 등을 경유해 서점에서 소비자의 손에 건네지는 이른바 '대리점 판매'를 기초로 한 숫자이기 때문에 직판이나 대리점 이외에서 판매되는 출판물은 포함되지 않습니다. 그럼 실제 시장 규모는 어느 정도일까요?

약간 오래된 데이터이지만 일본 공정거래위원회 '사업자 설문'(1995년 실시)에서 책정된 대리점 판매는 전체 도서의 70퍼센트를 밑도는 정도라서, 30퍼센트는 대리점 이외의 경로로 유통된다고 생각합니다. 게다가 어린이

(5) GAFA. Goole, Apple, Facebook, Amazon의 첫 글자를 따서 만든 단어

책은 생협이나 행사장, 미술관이나 전시장에서의 판매 등 여러 가지 유통 경로가 존재하므로 어린이책 시장 매출액은 2017년 데이터인 1,006억 엔의 1.5배 정도는 된다고 생각해도 될 것 같습니다.

여기서부터 어린이책의 문제점에 대해 사견을 이야기해 보고 싶습니다. 사실 출판 업계 전반을 보면 문제점이 존재하는 것은 당연한 일입니다. 일본의 경우 출판물은 앞에서 말한 것처럼 대리점 유통이 70퍼센트를 차지하면서 독자의 손에 도착하기까지 시간이 상당히 걸리고 서점이 원하는 책을 금방 살 수 있는 장소가 되지 못하고 있습니다. 그 때문에 기다릴 수 없는 독자는 아마존 등 인터넷 쇼핑으로 빠져나가고 서점은 상대적으로 영업이 어려워져, 매년 많은 서점이 도산을 합니다. 또한 반품은 작은 출판사에게는 큰 부담이 되어, 출판 활동이 위축되는 등 악순환이 반복되고 있습니다. 이러한 문제는 수송 수단이나 유통 시스템의 합리화와 아직도 관행으로 남아 있는 중개나 출판사, 인쇄, 제본 업계의 어음 결제, 신규 출판사에게 적용되는 엄격한 거래 조건 등을 시정해서 출판을 둘러싼 환경의 근대화를 이루지 않고는 미래를 향한 해결책은 없다고 생각합니다.

또한 독자인 아이들의 환경 변화에 대해서도 많은 배려를 해야 합니다. 어린이가 게임 등 다른 매체에 눈을 돌리면서 '활자 이탈'이 진행되고 있으며, 더불어 일본뿐만 아니라 전 세계적으로 출생아 수도 해마다 감소하고 있습니다. 일본은 최고 정점을 찍었던 1949년 269만 명이었던 출생아 수가 2016년 이후 연속 연간 100만 명에 멈춰 있습니다. 때문에 서점 진열대에서 어린이책은 더 이상 팔리지 않는 상품이라는 이미지가 굳어졌습니다. 그 결

과 매출 증대를 위해 어린이책 대신에 코믹 서적 등 팔리는 책을 진열하면서 서점에서 어린이책이 사라지고 있습니다. 서점에 없으면 당연히 팔리지 않고, 팔리지 않는 것은 서가에 진열할 수 없다는 악순환이 반복되고 있습니다. 신간을 보고 싶어도, 일반 서점에서는 찾아볼 수 없게 되어 버렸습니다. 말하자면 효율화를 우선으로 한 까닭에 중요한 손님으로부터 자꾸 멀어져 가는, 본말전도 사태를 초래하고 있습니다. 결국 오랫동안 팔렸던 책이 효율이 떨어진다는 이유로 서점의 진열대에서 사라져 버린 이익 우선주의라는 서글픈 현실이 눈앞에 놓여 있습니다.

게다가 출판뿐만 아니라 신문의 구독 수도 감소하고 있습니다. 그렇게 되면, 신문의 서평란이나 광고를 보는 사람도 줄어들고 출판사도 굳이 신문에 광고를 내지 않게 됩니다. 광고를 하지 않으면 읽고 싶은 사람이나 원하는 사람에게 책의 정보가 전달되지 않을 수 있습니다.

출판사에서 편집자의 존재에 대해서도 이야기하고 싶습니다. 이전에는 편집자와 작가 사이에 깅하고 깊은 신뢰 관계가 있었습니다. 물론 지금도 신뢰가 전혀 없어졌다고는 말할 수 없지만 아무래도 희박해진 것 같습니다. 편집자는 그 책의 최초 독자이기에 작가는 자신의 작품을 이해하고 객관적으로 평가해 주는 프로의 눈길을 기대한다고 생각합니다. 그러나 요즘 출판사 편집자들은 작품에 표현된 작가의 내면을 이해하려 들지 않고, 팔릴 만한 주제인지 아닌지, 판매에만 치중한 기획과 디자인을 중시하며 심지어는 회사에서 정해진 기획을 담당하는 것만 일이라고 생각하는 경우를 볼 수 있습니다.

실제로 어느 작가가 편집자에게 자신의 신작 그림책을 보여 주고 의견을 물었더니, 그 편집자는 작품을 제대로 보지도 않고 "좋아요. 기획회의에서 검토하겠습니다."라고 대답했다고 합니다. 그러자 그 작가는 매우 불쾌해져서 "자신의 의견이 없다면, 가지고 가지 않아도 돼요. 다른 출판사에 보여 줄 게요."라고 말하는 모습을 보았습니다. 그 작가는 저에게 "요즘 편집자는 거의 대부분이 저런 태도라 질린다."며 불만을 토로했습니다. 저는 그 작가에게 "편집자라기보다 회사원이니까 회사의 의향으로 움직이기 때문이 아닐까요?" 하고 말했더니 묘한 표정을 지었습니다.

저는 그 작가가 젊은 시절에 만든 신작에 감동한 편집자가 작품을 출간하기 위해 열심히 주위를 설득해서 스테디셀러 걸작 그림책이 탄생한 것을 알고 있습니다. 그래서 요즘 편집자의 이러한 태도는 좋은 그림책이 나오기 힘들 수도 있겠다는 노파심마저 생깁니다.

어느 편집자는 '출판 기획의 기준은 팔릴지 안 팔릴지, 재미있는지 없는지의 두 가지였다가 최근에 출판할 가치가 있는지 없는지가 보태어졌다'고 말하지만 어린이책의 편집자는 그것만으로는 부족하다고 생각합니다. 일시적인 엔터테인먼트 책이라면 재미있고 잘 팔리면 괜찮을 수 있겠지만, 어린이책은 마음에 남는 엔터테인먼트이자 미래를 위해 아이들에게 전달할 메시지를 가져야 하기 때문입니다. 작가와 편집자 모두 이러한 의식을 가지고 있어야 좋은 책이 만들어질 수 있다고 생각합니다. 그런 의미에서 설령 출판사에 근무하는 회사원일지라도, 작가에 대해서는 단순한 편집부원이 아닌, 프로 편집자가 되었으면 좋겠다는 격려를 보내고 싶습니다. 더불어 저

자와 편집과 영업, 판매, 유통, 그리고 독자가 잘 맞물려 어린이책 시장이 회생되기를 바라는 것은 무리일까요?

제가 경애하는 그림책 작가인 오타 다이하치가 쓴 글을 소개합니다.

"그림책은 인간이 태어나서 처음 만나는 마음의 영양제입니다. 그림책은 때로는 심오하고, 또 끝없는 가능성을 가지고 있습니다. 안정과 평화를 원한다면 미사일과 전투기보다 한 권의 뛰어난 그림책이 효과적이지 않을까요?"

출처 〈Pee Boo〉 창간호, 1990년

제3장
한국 어린이책

(1) 한국 어린이책의 시작

한국은 조선시대에 오랫동안 계속된 쇄국 정책으로 19세기 말까지는 '어린이를 위한 책'이라고 할 만한 것이 존재하지 않았다고 생각합니다. 1894년 청일 전쟁이 일어났을 때 세계는 산업혁명 이후 공업 근대화 물결과 함께 사상 분야에서도 공산주의와 파시즘, 반유대주의에서 민족주의까지 다양한 이데올로기가 뒤섞인 시대였습니다. 제1차 세계대전 전야의 백가쟁명의 시기였다고 말할 수 있겠지요.

이때 대한제국이 일본에 파견한 국비유학생 가운데 최남선이 있었습니다. 그는 와세다대학에서 유학을 했는데 두 번째 귀국할 때 인쇄기를 구입해 서울에서 '신문관新文館'이라는 출판사를 냅니다. 그리고 1908년에 청소년 잡지 〈소년〉을 창간했습니다. 당시 일본에서 하쿠분칸博文館이 발행하는 〈소

년세계少年世界)라고 하는 잡지가 있었는데, 이것을 모델로 한 것이라 생각해 볼 수 있습니다. 잡지 〈소년〉은 항일 민족주의가 담겨 있어서 수차례에 걸쳐 제재를 받고 결국에는 폐간되었습니다. 그 후로도 최남선은 소년을 위한 잡지를 몇 개 더 만들었지만 모두 폐간당했습니다.

하지만 그때 최남선에게는 힘이 되는 동료들이 있었습니다. 와세다대학교에 유학한 이광수는 최남선이 창간한 잡지의 편집에 도움을 줬습니다. 1919년 독립 운동에서 최남선은 도쿄, 이광수는 서울에서 각각 독립 선언서를 작성합니다. 육당과 춘원이라는 호를 가진 두 사람의 활약이 다음에 소개하는 한국 최초의 어린이 잡지 『어린이』를 창간한 방정환의 등장에 포석이 된 것임에 틀림이 없습니다.

방정환 1899~1931

1999년 탄생 100주년을 기념하여 방정환 기념비가 서울 시내에 건립되었습니다. 서는 이듬해인 2000년에 강우현과 함께 그곳을 찾았던 기억이 납니다. 한국 아동문학의 선구자였던 방정환은 1920년대에 도쿄 도요대학에서 유학을 하고 있어서, 1923년에 창간된 초기 〈어린이〉 잡지는 일

세계어린이운동의 발상지이면서 3·1 운동의 중심 역할을 했던 천도교 중앙대교당에 세워진 기념비

본에서 편집되었던 것 같습니다. 방정환은 1920년 「어린이 노래」를 번역하여 소개하면서 어린이라는 용어를 처음 사용했습니다. '어린이'는 원래 '어린이'라는 뜻을 담은 방정환의 신조어입니다. '어린이'라는 용어를 '늙은이', '젊은이'라는 용어와 대등한 의미로 사용하기 위해 만들었다고 합니다. 방정환은 잡지 〈어린이〉를 만들면서 어린이도 청년이나 노인과 같이 한 사람으로서 당당한 인격을 인정하여 '인격이 있는 어린 사람'이라는 뜻을 더했고 이후 한국에서 정착되었다고 합니다.

또한 방정환은 3·1운동의 지도자이자 천도교 3대 교주였던 손병희의 셋째 딸과 결혼하여, 1921년 소춘 김기전과 함께 천도교소년회를 조직했습니다. 1922년 5월 1일을 우리나라 최초의 어린이날로 제정할 것이 선창 되었고, 1923년 5월 1일 어린이날 기념식이 최초로 열렸습니다. 자라날 미래 세대 자녀들에게 민족정신을 심어 주기 위한 목적으로 당시 신문에는 이런 기사가 있었습니다.

'압박에 짓눌려 말 한마디 자유롭게 하지 못했던 어린이(소년)도 이제, 무서운 쇠사슬을 벗어날 때가 왔다. *(중략)*

최근 들어 경성 시내에 있는 각 소년 단체 관계자들 사이에 어떤 방법으로든 조금씩 소년 문제를 세상에 널리 선전함과 동시에, 이 문제를 성실히 연구해 보자는 의식이 생겨나고, 몇 차례 협의를 거친 결과, 1923년 4월 17일 오후 4시에 천도교 소년회에 각 관계자가 모여 소년운동협회를 조직했다.

(동아일보 1923년 4월 20일)

〈어린이〉는 조선총독부의 엄격한 검열 속에서 11년간 발행되었으나 종종 삭제 명령을 받기도 하고, 발행인인 방정환에 대한 수감 명령이 내려지기도 했습니다. 방정환은 1931년 겨우 32세의 젊은 나이로 타계했습니다. 그의 사후에도 동료들이 〈어린이〉를 계속 발행했지만, 1934년 4월 폐간되었습니다. 그러나 그가 어린이를 위해 심혈을 기울인 〈어린이〉는 틀림없이 그 후 한국 어린이책의 주춧돌을 놓았다고 생각합니다.

1945년 8월 한국은 일본의 식민지 지배에서 해방되고, 한국전쟁을 거쳐, 전후 부흥과 발전을 이루었습니다. 이 시대에 활약했던 어린이책의 작가들과 함께 일본에서 번역된 작품도 함께 소개합니다.

이태준 1904~미상

1930년대에는 동화를 다수 집필하고, 잡지에도 연재소설을 기고했습니다. 광복 후인 1946년에 북한으로 넘어가, 그 이후 경력에 대해서는 불분명합니다. 한국에서는 1988년까지 북쪽으로 넘어간 작가의 작품을 발행하거나 연구하는 것이 금지되어 있었기 때문입니다.

1938년에 이태준이 쓴 『엄마 마중』은 김동성이 그림을 그려 2004년에 보림에서 그림책으로 나왔습니다. 2005년 프뢰벨칸フレーベル館에서 일본어판이 출판되었습니다. 전차 정거장에서 해 질 녘이 되어도 돌아오지 않는 엄마를 기다리는 아이의 이야기로 서정적인 내용을 담아 일본에서도 높은 평가를 받았습니다.

또 어린이책은 아니지만 일본에서 『사상의 달밤 외 5편-조선근대문학선집思想の月夜ほか五篇-朝鮮近代文学選集』이 단행본으로, 헤이본샤에서 2016년에 출판되었습니다. 이는 자전적 소설이라 할 만한 표제작 외에 단편 5편이 수록되어 있으며, 조선의 개화기를 가난 속에서 버텨 낸 한 청년의 고뇌와 민족의 자존심이 그려져 있습니다.

이주홍 1906~1987

1930년대부터 한글로 된 아동 잡지 〈신소년〉을 편집하면서 동화나 동요, 소년시 등을 썼습니다. 20대에는 일본에서 일했고, 일본의 프롤레타리아 아동문학가들과 교류를 했습니다.

해방 후 부산에 있는 대학에서 문학을 가르치고, 그림과 영화 시나리오를 쓰는 등 다양한 분야에서 활약했습니다. 만년까지 부산에 거주하며 시인 박홍근, 구상을 비롯한 소설가 송지영, 김동리 등 많은 문인들과 교류했습니다. 그를 기리고자 만들어진 '이주홍 아동문학상'은 한국 아동문학에서 큰 상 중 하나입니다.

부산에 오래 살았던 이주홍을 기리는 「감꽃」 시비

현덕 1909~미상

이태준과 마찬가지로 6·25전쟁 때 북쪽으로 갔기 때문에 그 후로 소식은 모릅니다. 그가 쓴 동화책과 소년소설 40편 정도만 알려져 있습니다. 1938년 조선일보 신춘문예에서 소설 『남생이』가 입선하면서 본격적인 활동을 시작했습니다. 작품집으로는 소설집 『집을 나간 소년』, 동화집 『삼 형제 토끼』 등이 있습니다. 1988년 월북 작가의 작품 발행이 허용된 이후, 1995년에 출판된 『현덕 동화집』은 40쇄 이상을 거듭하고 있습니다.

현덕이 쓰고 조미애가 그린 『조그만 발명가』 일본어판(고단샤)

사계절에서 출간된 그림책 『조그만 발명가』는 일본 고단샤에서 2010년에 출판되었습니다. 이 그림책은 소년 노마가 골판지를 보고, 궁리하고 조사한 뒤에 혼자서 훌륭한 시자를 만든다는 아름다운 그림책입니다. 이 이야기는 1939년 4월 소년조선일보에 발표한 것으로 '노마'를 주인공으로 한 40여 편의 동화 중 하나입니다.

이상 1910~1937

본명은 김해경金海卿입니다. '이상'이라는 필명은 일본인이 그를 '이씨, 이씨'라고 불러서 붙여진 것이라는 설도 있지만 경성고등학교 졸업 앨범에는 '李箱'이라는 이름이 실려 있어 일본에 가기 전부터 이미 필명으로 쓰고 있었던 것

같습니다.

디자인을 하거나 시를 쓰면서 찻집을 운영하기도 했지만, 어느 것도 잘 되지 않았습니다. 조선중앙일보에 연재 중이던 시가 너무 난해하다는 이유로 도중에 게재가 중지되자 갑자기 도쿄로 건너갔는데 거동이 수상하다는 혐의를 받고 경찰에 구금되기도 했습니다. 지병인 결핵 때문에 건강이 악화되어 한 달 뒤에 석방되었습니다. 하지만 이미 체력이 쇠약해진 그는 자신의 죽음을 깨달은 듯 『종생기』를 남기고 1937년 4월 17일 도쿄대학 부속병원에서 27세로 생을 마감했다고 합니다. 참으로 안타까운 일생이지만, 한국에서 가장 사랑받고 있

한국과 일본에서 출간되고 있는 『황소와 도깨비』(다림)

는 작가 중 한 명으로 시, 소설, 수필 등 여러 분야에서 많은 작품을 남겼습니다.

작품 가운데 1937년 3월 매일신보에 발표한 『황소와 도깨비』는 일본 아톤에서 2004년에 출판되었습니다.

윤석중 1911~2003

'한국 동요의 아버지'로 유명한 동요 시인입니다. 13세에 쓴 시 「봄」이 〈신소년〉에 입선되고 나서 창작 활동을 시작한 윤석중은 1,000편 이상의 작품을

썼고 그중에 반 이상의 동요가 지
금도 계속 불리고 있습니다. 방정
환 타계 후 〈어린이〉 편집을 이
어받아 정력적으로 활동한 뒤, 광
복 후에는 한국 아동문학의 재건
과 발전에 힘썼습니다. 또한 많은
작품들이 교과서에 수록되어 있고
막사이사이상[1] 등 많은 상을 수상
했습니다.

윤석중이 쓰고 이영경이 그린 『넉 점 반』은 한국(창비)과
일본(후쿠인칸쇼텐)에서 출간되었다. 현재 일본어판은 절
판되었다.

　일본에서 출판된 작품으로는 어린 여자아이의 느긋한 한때를 그린 그림책
『넉 점 반』이 있습니다. 이 작품은 이영경이 그림을 그렸고 2007년 후쿠인칸
쇼텐에서 출간되었습니다.

백석 1912 1996

본명은 백기행白夔行이며 시인입니다. 1929년 일본 아오야마학원에 입학하여
영문학을 전공했습니다. 졸업 후 함흥에서 영어 교사를 했고, 1936년 첫 시
집을 발간했습니다. 필명인 '석'은 존경하는 일본의 시인이자 가인인 이시카
와 다쿠보쿠石川啄木에서 따왔다고 합니다. 백석은 어린이에게는 산문보다 시

(1) 필리핀 전 대통령 라몬 막사이사이의 공적을 기리기 위해 1957년 제정된 상으로, 매년 막사이사이의 생일인 8월 31일
　에 시상식을 열고 아시아를 위해 공헌한 사람들에게 수여한다.

가 더 적합하다고 생각하여 '동화시'라는 형식을 만들었습니다. 1948년까지 잡지, 신문 등에 작품을 발표했습니다.

한국전쟁 이후 러시아 문학을 번역했다고 전해지지만, 1962년 이후 문필 활동 기록은 없습니다. 고서점에서 발견된 작품을 바탕으로 1987년 〈백석 시 전집〉이 출간되어 한국에서 재평가되며 주목을 받았습니다. 『나와 나타샤와 흰 당나귀』가 대표작입니다.

일본 헤이본샤에서 출간된 『개구리네 한솥밥』

보림에서 출간된 『개구리네 한솥밥』(유애로 그림)이 일본 헤이본샤에서 번역 출판되었습니다. 이 작품은 마음씨 좋은 개구리가 형에게 쌀을 나누어 주러 가는 도중, 소시랑게를 비롯해 다양한 생물을 만나는 이야기로 1957년 북한에서 발행된 『집게네 네 형제』에도 수록되었습니다. 1996년 사망한 것으로 알려져 있으나 정확하지 않습니다.

권정생 1937~2007

한국을 대표하는 동화작가이며 어린이들을 위한 시도 썼습니다. 도쿄에서 태어나 1946년에 한국에 귀국했지만 폐결핵으로 투병 생활을 합니다. 1973년 「무명 저고리」로 조선일보 신춘문예에 당선되어 작가 활동을 시작했습니다. 『강아지똥』, 『몽실 언니』 등 많은 명작을 남겼습니다.

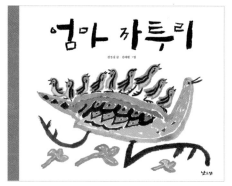

김세현이 그린 『엄마 까투리』(왼쪽, 낮은산)는 일본 헤이본샤에서 출간되었고, 김환영이 그린 『강냉이』(사계절)는 도신샤에서 출간되었다.

일본 헤이본샤에서 『강아지똥』, 『오소리네 집 꽃밭』, 『엄마 까투리』 3권의 그림책이 출판되었습니다. 권정생이 초등학교 때 쓴 시에 그림을 그린 『강냉이』는 도신샤(童心社)에서 출판되었습니다. 『강냉이』는 한승일 병화 그림책 시리즈의 한 권으로 책에는 '전쟁과 배고픔으로 고통스럽게 죽어 간 모든 아이들에게 이 책을 바칩니다.'라는 헌사가 있습니다.

(2) 직접 만난 한국 그림책 작가

한국의 창작 그림책은 1988년 올림픽 개최를 기점으로 큰 변화를 맞이했습니다. 한국에서 최초의 창작 그림책이라고 불리는 류재수의 『백두산 이야

기』나 강우현의 『사막의 공룡』은 1988년에 출판되었습니다.

올림픽에 앞서 1980년대 중반부터 유아 교육에서 그림책의 중요성이 널리 인식되기 시작했습니다. 그 원동력이 된 것이 1990년대 한국에서 386세대로 불렸던 사람들입니다. 이들 중에서 대학에서 미술을 전공한 사람들이 1990년대에 민중문화운동과 지역운동에 참여하면서 한국 전통문화의 매력을 한껏 품은 그림책을 창작하기 시작했습니다. 또한 당시에 외국에서 공부를 하고 외국의 그림책 문화를 흡수해 귀국한 사람들이 편집자가 되거나 출판사를 설립하면서 한국 작가들의 창작 그림책 만들기에 큰 힘이 되어 주었습니다.

또한 1996년 한국은 베른협약[2]에 가입하여 정식으로 계약이 체결된 외국 그림책이 출간되었습니다. 무단 출판이 전면적으로 금지되면서 한국 작가들은 창작 그림책에 많은 관심을 가졌습니다.

제1장에서 말했듯이 저는 후쿠인칸쇼텐의 해외 부문 책임자로서, 1988년 후쿠인칸쇼텐의 그림책 54권이 한림출판사에서 정식으로 번역 출판되는 과정을 함께 했습니다. 이때 여러 차례 한국을 방문했으며, 많은 한국 어린이책 출판사 및 작가들과 만남을 넓혀 왔습니다. 그리고 2000년에는 도쿄와 센다이에서 〈한국 그림책 원화전-어린이의 세계로부터〉를 개최했고, 2010년에는 〈한국 민화와 그림책 원화전〉을 오사카 근교의 니시노미야시에서 개최했습니다. 원화전뿐만 아니라, 한국과 일본의 많은 어린이책의 번역 출

(2) 1886년 스위스의 수도 베른에서 저작권을 국제적으로 서로 보호할 것을 목적으로 체결된 조약

판에 오랫동안 참여할 수 있어 저로서는 큰 기쁨이었습니다. 직접 기획했던 두 번의 원화전에서 직접 만났던 그림책 작가를 소개하는 것은 한국의 그림책 역사를 돌아보는 데 분명 도움이 될 것이라 생각합니다.

이우경

해방 전부터 활동을 했던 화가로, 고등학교 시절에 전국학생전람회에서 최우수상을 수상했고 조선미술전람회에서도 1941년부터 3년 연속 입상했다고 합니다. 1950년대부터 신문 소설과 어린이용 위인전, 창작집 등에 삽화를 그렸습니다. 아쉽게도 일본에서는 출간되지 않았습니다. 1997년에 한국 어린이도서상을 수상했습니다.

대표작으로는 『당나귀 알』, 『씨름하는 쥐』, 『흥부와 놀부』 등이 있습니다. 1998년에 타계하여 만나지는 못했지만, 2000년 〈한국 그림책 원화전〉에서 『흥부와 놀부』 원화를 전시했습니다.

홍성찬

해방 전부터 화가로 활약해 온 한국 미술계의 중진 작가입니다. 독학으로 일러스트를 배워서 신문과 잡지, 소설에 삽화를 그려 왔습니다. 그림책은 1990년대부터 그리기 시작해, 어린이문화대상과 한국어린이도서상 등을 수상했습니다.

대표작으로는 선사시대부터 현대까지의 한국 건축 문화의 변천을 그린 『집짓기』(강영환 글), 중국 조선족 설화를 바탕으로 한 그림책 『재미네골』 등

이 있습니다. 2000년 도쿄에서 개최
된 〈한국 그림책 원화전〉 때 만나서
이야기도 나누었습니다. 파주 출판
단지 재미마주 사무실에 홍성찬 갤
러리가 생겼다는 소식을 듣고 방문
하기도 했습니다.

중국 조선족 설화를 바탕으로 한 『재미네골』(재미마주)

강우현

대학에서 그래픽디자인을 전공한 후 1987년에 『사막의 공룡』으로 제5회 노
마국제그림책원화전 대상, 1989년 고단샤출판문화상, 1989년 브라티슬라
바그림책원화전에서 황금사과상 등 국내외에서 많은 상을 수상했습니다. 그
후 디자인 회사를 운영하면서, 국제아동청소년도서협의회 한국위원회KBBY
회장, 한국출판미술협회 회
장 등을 역임했습니다.

2001년부터는 드라마 〈겨
울연가〉의 촬영지로 알려진
남이섬의 사장으로서 많은
관광객을 유치하고 일대를
관광지로 키워내는 등 지금
은 뛰어난 경영자로 활동하
고 있습니다.

1990년대 일본을 방문했을 당시에 함께 했던 강우현

류재수

대학에서 미술을 공부했고 첫 작품『턱 빠진 탈』로 1987년 노마국제그림책 원화전에서 은상을 받았습니다. 1988년 한국어린이도서상을 수상했으며,

류재수의 그림책『노란 우산』(보림)은 전 세계적으로 사랑받았다. 일본어판은 미디어링크스 재팬에서 출간했다.

일본을 방문했을 때 하야시 아키코(왼쪽)와 함께 한 류재수. 탁자 위에『우리 친구하자』(한림출판사)가 놓여 있다.

『백두산 이야기』로 큰 화제를 모았습니다. 2001년『노란 우산』은 미국과 일본에서도 출판되어 2002년에 뉴욕타임스 우수 그림책에도 선정되었습니다. 다작을 하지 않고 한 가지 주제에 충분히 시간을 들여 차분히 임하는 스타일의 그림책 작가입니다.

이억배

대학 시절에는 민주화 운동을 했고, 졸업 후에는 안양에서 권윤덕 등 다른 화가들과 함께 시민미술학교, 노동자 판화 강습회 등 미술문화운동을 하면서 그림책을 창작했습니다. 대표작『세상에서 제일 힘센 수탉』(이호백 글)은 한국 최초로 볼로냐아동도서전에서 특별 부문 우수 도서로 선정되었습니다.『손 큰 할머니의 만두 만들기』(채인선 글)로 어린이문화대

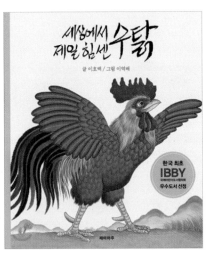

한국 최초로 볼로냐아동도서전에서 우수 도서로 선정되었던『세상에서 제일 힘센 수탉』(재미마주)

상을 수상했습니다. 그 밖에도『개구쟁이 ㄱㄴㄷ』,『이야기 주머니 이야기』,『비무장지대에 봄이 오면』등이 있습니다. 한지에 한국화 안료와 붓을 사용하여 민화와 전통 회화의 전통을 살린 화풍이 특징입니다.

권윤덕

대학원에서 광고 디자인을 전공했고 이억배와 함께 안양에서 미술문화운동

단체인 시민미술학교를 운영했습니다. 1995년 첫 그림책『만희네 집』을 출간했습니다. 1998년에는 중국 베이징에 머물며 수묵화와 공필화를 배워 왔고 작품에 활용하고 있습니다.

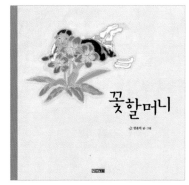

한국, 중국, 일본이 공동 기획한 평화 그림책
『꽃 할머니』(사계절)

　　대표작으로『만희네 집』,『엄마, 난 이 옷이 좋아요』,『시리동동 거미동동』 등이 있습니다. 위안부 문제를 다룬 『꽃 할머니』와 제주도 4·3 사건을 다룬

『나무 도장』등 최근에는 사회 문제를 다룬 그림책을 많이 발표하고 있습니다.

한병호

민화나 민속화를 떠올리게 하는 작풍이 특징인 작가입니다. 옛이야기나 도깨비를 소재로 한 동판화 작품도 있습니다. 대표작으로『해치와 괴물 사형제』(정하섭 글),『황소와 도깨비』(이상 글),『산에 가자』(이상권 글),『야광귀신』(이춘희 글),『숲으로 간 도깨비』(김성범 글) 등이

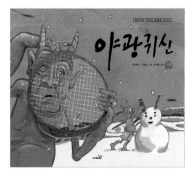

이춘희가 쓰고 한병호가 그린『야광귀신』(사파리)

있습니다. 어린이문화대상과 브라티슬라바그림책원화전에서 황금사과상을
수상했습니다.

정승각

한국 전통 회화가 지닌 아름다움을 담은 그림책 만들기에 주력하고 있습니
다. 후쿠인칸쇼텐에서 출간된 『속아 넘어간 도깨비 한국 옛이야기だまされたトッ

ケビ 韓国の昔話』에 그림
도 그렸습니다. 대
표작으로 『강아지
똥』, 『오소리네 집
꽃밭』, 『황소 아저
씨』, 『금강산 호랑
이』(이상 권정생 글)
등이 있습니다.

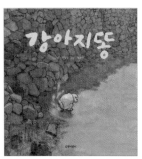
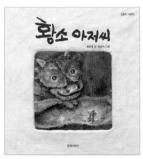

『강아지똥』『황소 아저씨』(이상 길벗어린이)는 권정생이 쓰고 정승각이 그렸다.

이호백

대학에서 미술을 공부했고 프랑스로 건너가 1989~1993년까지 거주했습니
다. 1994년 서울에서 그림책 기획사 재미마주를 설립했습니다. 회사명은
'J'aime image(나는 이미지를 사랑한다)'라는 프랑스어입니다. 1996년에는 재
미마주를 출판사로 바꾸어서 지금까지 그림책을 출간하고 있으며 작가로도
활동하고 있습니다. 그린 책으로 『도시로 간 꼬마 하마』, 『도대체 그 동안 무

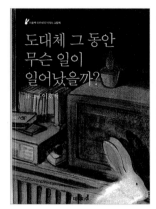
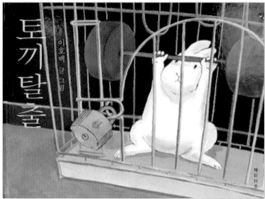

이호백이 쓰고 그린 『도대체 그 동안 무슨 일이 일어났을까?』는 뉴욕타임스 우수 그림책에 선정되었다. 또 다른 토끼 이야기인 『토끼탈출』(이상 재미마주)

슨 일이 일어났을까?』, 『토끼탈출』 등이 있습니다. 『도대체 그동안 무슨 일이 일어났을까?』는 2003년 뉴욕타임스 우수 그림책에 선정되었습니다.

이영경

대구에서 태어났고, 4세 때부터 3년간 일본에서 지냈습니다. 대학에서 동양화를 공부했고, 『아씨방 일곱 동무』로 데뷔했습니다. 이 작품은 일본 후쿠인칸쇼텐에서도 출간되었습니다. 이외에도 『신기한 그림족자』, 『왕이 된 양치기』 등이 있습니다.

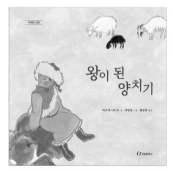

티베트 민화를 바탕으로 마츠세 나나오가 쓰고 이영경이 그린 『왕이 된 양치기』(한림출판사)

제4장
일본 어린이책

(1) 전후 일본 어린이책

글머리에서도 서술했듯이 이 책은 학술서가 아닌, 제 눈으로 직접 본 태평양전쟁 후의 '어린이책'에 대한 이야기입니다. 따라서 이 장의 대부분은 제가 직접 들었거나 경험했던 '이와나미 어린이책岩波の子どもの本'과 '후쿠인칸쇼텐 월간 그림책'을 중심으로 서술하고 있습니다. 물론 전쟁 전부터 어린이책을 계속 출판해 온 고단샤, 쇼가쿠칸小学館, 가이세이샤偕成社 등 역사가 있는 출판사도 있고, 전후로 아카네쇼보あかね書房, 이와사키쇼텐, 고미네쇼텐小峰書店, 시코샤至光社, 고구마샤こぐま社, 리론샤理論社, 포플라샤 등 새로운 어린이책 출판사도 등장해서 각각 독창적이고 활발한 출판 활동을 해 왔습니다. 가능하다면 모든 출판사에 대해 쓰고 싶지만, 그 현장에 없었던 제가 사실을 적기에는 역부족인 게 분명합니다. 저보다 더 구체적이고 상세하게 쓸 수 있는 사람이 꼭 기록으로 남겨 주길 바라는 마음입니다.

제 대학 시절 은사였던 다마이 겐스케는 이와나미쇼텐岩波書店의 임원이었습니다. 다마이 선생님은 〈이와나미 어린이책〉 시리즈의 담당 편집자였던 이누이 도미코いぬいとみこ의 상사였습니다. 제가 후쿠인칸쇼텐에 입사한 뒤 이두 사람과 이시이 모모코石井桃子로부터 들었던 이와나미 어린이책의 초창기 때 이야기를 담았습니다.

후쿠인칸쇼텐은 제가 오랫동안 일한 회사이기 때문에 '월간 그림책'에 대해서 자세히 알고 있는 것은 너무나 당연합니다. 이 글은 이러한 상황을 바탕으로 쓴, 조금은 편협한 짧은 역사 이야기라는 점을 미리 양해해 주십시오.

〈이와나미 어린이책〉 시리즈

태평양전쟁 당시에는 제대로 된 출판을 기대할 수 없는 상황이었습니다. 또한 전후에도 종이는 배급제였고 출판 내용은 연합국군 최고사령관 총사령부가 엄격히 검열했습니다. 전쟁이 끝나고 얼마 되지 않아 이와나미쇼텐은 책을 출판하기 위해 당시 미야기현에서 농사를 짓고 있던 이시이 모모코에게 '이와나미 소년문고岩波少年文庫'의 편집을 의뢰합니다. 이시이 모모코는 '이와나미 소년문고'의 편집과 새로운 그림책 시리즈의 기획도 부탁을 받아서 본격적으로 고민을 하게 됩니다. 그리고 이시이의 건의로, 당시 방대한 외국 그림책 컬렉션을 가지고 있던 미쓰요시 나쓰야光吉夏弥가 편집위원으로 함께 하게 됩니다.

미쓰요시 나쓰야는 게이오기주쿠대학 출신으로, 마이니치신문에 근무하며 일찍부터 무용과 사진 평론의 개척자로 알려져 있었습니다. 그림책 수집

가로서 뿐만 아니라, 해외 화보나 보도사진 분야도 잘 알고 있어서, 1934년에는 기무라 이헤이木村伊兵衛, 오카다 소조岡田桑三, 와타나베 요시오渡辺義雄 등과 함께 '국제보도사진협회'를 설립했습니다. 당시 이와나미쇼텐의 젊은 편집자였던 이누이 도미코도 참여하여 1953년 12월에 대망의 '이와나미 어린이책'이 완전히 새로운 그림책 시리즈로 탄생합니다. 그 의지가 오늘의 일본 그림책 출판으로 이어진 것이라고 생각합니다.

저는 〈월간 그림책月刊絵本〉의 창간호와 제2호, 1974년 2월 호 '이와나미 어린이책 특집호' 총 3종을 가지고 있습니다. 창간호와 제2호에는 미쓰요시 나쓰야가 쓴 '이와나미 어린이책'에 대한 내용이 실려 있습니다. 또 1974년 2월 호에는 이시이 모모코, 이누이 도미코 외에 당시 이와나미 어린이책 관계자들의 이야기가 실려 있는데 이를 바탕으로 〈이와나미 어린이책〉에 대해 생각해 보기로 하겠습니다. 우선, 이와나미쇼텐은 왜 어린이책을 출판하게 되었을까요?

미쓰요시는 "이와나미쇼텐이 그림책을 시작한다는 이야기는 갑자기 생겨난 일이다."라고 〈월간 그림책〉 창간호에서 말했습니다. 그러나 당시의 여러 자료를 살펴보면, 원래 이와나미쇼텐의 책은 내용이 어렵고 지식인층 독자가 많았기 때문에, 〈이와나미 소년문고〉를 독서 습관이 없던 아이들에게 권하기에는 장벽이 꽤 높았습니다. 더 어릴 때부터 독서에 친숙해질 필요가 있다는 생각에서 〈이와나미 소년문고〉보다 더 낮은 연령층을 대상으로 한 그림책 시리즈 〈이와나미 어린이책〉 발간이 기획되었다는 것을 알 수 있습니다.

스바루쇼보세이코샤すばる書房盛光社에서 나온 〈월간 그림책〉 창간호와 1974년 2월 호

사실 이와나미쇼텐은 전쟁 전부터 어린이책 출판을 시도했습니다. 휴 월폴Hugh Walpole, 루이자 메이 알코트Louisa May Alcott 등이 쓴 책들을 출간했고, 전쟁 중이었던 1940년대에는 고학년 대상의 과학 읽기책 〈소국민[1]을 위해서 少国民のために〉 시리즈도 출간했습니다.

원래 이시이 모모코는 번역가로서 『곰돌이 푸』, 『푸, 골목길에 세워진 집』

(1) 소국민은 중일전쟁부터 2차 세계대전까지 일본에서 어린이를 가리키던 말로 지금은 사용하지 않는다.

〈월간 그림책〉에 실린 '이와나미 어린이책' 특집 기사

을 이와나미쇼텐에서 출판하고 있었으며 이 인연이 편집자로 이어졌다고 말할 수 있습니다. 그 후 이시이 모모코는 미쓰요시 나쓰야의 도움을 받아서 이누이 도미코와 함께 〈이와나미 어린이책〉 작업에 참여했습니다.

미쓰요시가 말하는 편집 방침은 아래와 같았습니다.

1. 그림책은 소모품이므로 최대한 저렴하고 사기 쉽게 만든다.
2. 규격은 통일하고, 판형과 페이지 수도 거의 동일하게 한다.
3. 오른쪽으로 열고, 세로쓰기로 다시 쓴다. 외국 책 중에서 레이아웃을 바꿔야 할 것은 편집 방침에 맞춰서 수정한다.
4. 세계의 대표적인 그림책을 주로 하고, 일본 작가의 그림도 추가한다.
5. 독자는 유아와 초등학교 1~2학년, 3~4년 대상으로 나누었다. 총 24권으로 12월 초에 우선 6권을 출판한다.

(중략) 그날부터, 이시이와 나는 서점의 뒷문에 있던 2층 방에서 책 선정에 들어갔다. 서쪽 해가 들어오는 방이었다. 그 후, 편집실로 사용했던 식당 위에 있던 방은 여름에는 덥고, 겨울에는 추웠던 기억이 아직도 남아 있다.

우리는 서둘러야 했다. 12월 초까지 컬러 그림책을 6권 갖추려면 번역, 편집, 인쇄, 제본의 모든 과정을 포함해 두 달이라는 시간밖에 없었다. 편집 용지나 그림책 텍스트 원고 용지도 만들어야 했다. 이것저것 잡무까지 다 해야 했기 때문에 우리는 밤늦게까지 일을 했다. 그리고 판형과 페이지 수에 맞는 후보를 선정해, 서점 사람들과 첫 회의를 가졌다. 그리고 『꼬마 깜둥이 삼보』, 『신기한 북』, 『왕과 쥐』(이상은 유아와 초등 1~2학년 대상) 『모두의 세계』, 『스잔나의 인형, 벨벳 토끼』, 『산에서의 크리스마스』(이상 3~4학년 대상) 6권을 출판했다.

이때 정신없이 바빴던 시간에 대해 이시이는 〈월간 그림책〉 1974년 2월호에서 다음과 같이 말했습니다.

"〈이와나미 어린이책〉 편집 당시에는 12시 전에 귀가해 본 적이 없을 정도예요. 그냥 잘도 버텨냈다는 생각이 들어요. 소년문고도 병행하고 있어서 인원을 늘렸는데도 모두 밤낮으로 매달려서 겨우 1년에 12권이었지요. 일본 창작 어린이책을 더 하고 싶었는데 여력이 없었죠. 정말이지 어린이책을 만들려면 시간이 많이 걸려요."

또 같은 잡지에서 '이와나미 어린이책의 후일담'을 이야기하며 당시 이와나미쇼텐의 편집자로서 함께 작업에 참여했던 이누이도 이렇게 말했습니다.

"당시 나도 〈이와나미 어린이책〉의 편집부원 중 한 명이었다. 〈이와나미 소년문고〉는 한 달에 2권씩 1년에 24권의 소년문고를 낸 후, 9월부터 12월 10일까지, 6권의 〈이와나미 어린이책〉의 편집과 제작에도 관여하고 있어서 무척이나 버거운 일이었다.

그때 나는 외국 그림책이라고 하면, 1949년 무렵 오사카의 요도야바시에 있던 미국문화센터 도서관에서 『아기 물개를 바다로 보내 주세요 Oley, the Sea Monster』나, 『작은 집 이야기 The Little House』를 보고 멋진 책이라고 느낀 경험밖에 없었다. 그래서 몇 십 권의 외국 그림책을 만나는 일이 무척이나 매력적이었다. 실제로 〈이와나미 어린이책〉의 편집이 시작되자, 밤낮으로 새로운 발견에 빠져서 힘들다고 생각할 틈이 없었다.

대상이 어린이이기 때문에, '귀로 듣고 알아들을 수 있는 말'로 표현하기 위해 미쓰요시 나쓰야와 이시이 모모코가 번역한 문장을 소리 내어 읽어 보고 모두가 함께 검토를 했다. 자유롭게 의견을 말하는 바람에 64쪽 분량의 번역 문장을 결정하기까지 며칠이나 걸렸다. 역자 두 분이 곤란에 빠진 적도 많았다고 생각하지만, 새로운 일에 열정을 보였던 편집자들은 쉽게 양보를 하지 않았다. (중략) 번역이란 어학력도 물론 중요하지만, 모국어 표현력의 문제라는 것을 재차 깨달았다."

여기에서 말한 '편집부원'에는 젊은 날의 토리고에 신鳥越信과 와타나베 시게오渡辺茂男도 포함되어 있습니다. 초기 〈이와나미 어린이책〉에서는 역자명이 명기되지 않고, '이와나미쇼텐 편집'이라고만 표기되었는데, 그것은 분명히 편집자 전원이 참석한 번역을 뜻하는 것이라고 생각합니다.

〈이와나미 어린이책〉이란 그림책 시리즈를 뜻하는 것인데 이누이는 1953년 당시, 그림책이라는 말에는 저속한 것이라는 뉘앙스가 농후했기 때문에 일부러 새롭게 만드는 그림책 시리즈에 '어린이책'이라고 이름을 붙였다고 〈월간 그림책〉에 적혀 있습니다. 지금으로는 상상할 수 없는 놀라운 사실입니다.

그 후 〈이와나미 어린이책〉은 번역 그림책을 중심으로 1953년 12월 첫 배본부터 1954년 12월 네 번째 배본까지 한 회당 6권씩 총 24권이 출간되었습니다. 버지니아 리 버튼Virginia Lee Burton, 마저리 플랙Marjorie Flack, 마리 홀 에츠Marie Hall Ets, 마샤 브라운Marcia Brown 등 미국 그림책 작가 외에 알로이스 카리제Alois Carigiet, 한스 川셔Hans Fischer 등 유럽 사자의 재도 있습니다. 일본 작가로는 시미즈 콘清水崑, 요코야마 류이치橫山隆一 같은 만화가나, 고노 미사오高野三三男, 노구치 야타로野口彌太郎, 오사와 쇼스케大沢昌助와 같은 서양화가를 과감히 기용했습니다. 전쟁 전부터 어린이책 그림의 대가인 하쓰야마 시게루初山滋에게 일본 옛이야기를, 다케이 다케오武井武雄에게 윌리엄 서머셋 모옴William Somerset Maugham의 동화를 그리게 하는 등 실로 대담한 구성이 매우 흥미롭게 느껴졌습니다.

24권 출간 당시 번역자 이름에 '이와나미쇼텐 편집'이라고 되어 있었지

만, 지금은 각 책에 실제 번역자인 이시이 모모코와 미쓰요시 나쓰야의 이름이 적혀 있습니다.

〈이와나미 어린이책〉의 대단한 점은, 초판이 출간되고 65년이 지났는데도 이와나미쇼텐의 어린이책 출판 목록에 남아 있고, 상당수는 아직도 출판 중이라는 것입니다. 그중에는 제목이나 판형이 변경된 것도 있습니다. 예를 들어 『장난감 병정, 장화를 신은 고양이』는 다시 번역이 되어 대형 그림책 『장난감 병정』과 『장화를 신은 고양이』로 복간되었습니다. 또한 『아기 물개를 바다로 보내 주세요』는 대형 그림책으로 나왔습니다.

이시이 모모코는 〈월간 그림책〉 1974년 2월 호에서 "구미에서는 어린이책 출판 부수의 70~80퍼센트는 도서관에 들어가지만, 일본에서는 도서관에 들어가는 경우가 아주 적습니다. 그래서 어떤 책이 오래 사랑받고 있는지 가늠하기도 전에 사라져 버립니다. 미국과 유럽에서는 20~30년 동안이나 읽히는 책이 있고, 다음 세대까지 잘 이어지고 있지만 일본에서는 책값이 저렴해야 많은 사람에게 보급되기에 만드는 방법을 진지하게 고민했습니다."라고 말하면서 〈이와나미 어린이책〉 시리즈를 얼마나 저렴하게 만들어서 시장에 판매하고 있는지 강조하였습니다.

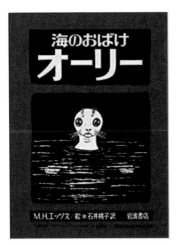

일본에서 절판되었다가 대형 그림책으로 재출간된 『아기 물개를 바다로 보내 주세요』(이와나미쇼텐)

전쟁 이후 오랜 시간 동안 일본의 도서관 행정력이 충분했다고는 할 수 없지만, 사실 일본 전국의 공립도서관에 어린이 책이 알차게 배치되는 것은 나중 일이었습니다. 유럽과 미국의 경우 대체로 일본에 비해 개인이 책을 사는 편이 아니고 지금도 그렇지만 하드커버 도서는 애초에 도서관에서 사 주기 때문에 출판되어 왔다는 등의 특수성이 있으므로 일률적인 기준으로 판단할 수는 없습니다. 하지만 스테디셀러가 양보다 질을 추구하는 것에서 탄생한다는 점은 맞다고 생각합니다. 또 그로부터 여러 해가 흐른 지금의 현실을 보더라도, 유럽과 미국에서는 수십 년 동안 꾸준히 팔려온 명작 그림책이 지금은 거의 보이지 않게 된 반면 같은 책이 일본에서는 여전히 스테디셀러인 경우가 많이 있습니다. 이것은 유럽과 미국의 출판사들이 최근 수십 년간 이익을 추구하는 형태로 완전히 바뀌어 버렸고, 아직 많은 수의 일본 출판사가 기본적으로는 책을 사회적 자산으로 인식해 수익은 적더라도 책을 지속적으로 내는 것을 목표로 하는 자세를 계속 취하고 있기 때문이라고 밖에는 볼 수 없습니다.

그 당시 이시이 모모코의 희망은 지금도 유효하다고 생각합니다.

"이와나미 어린이책이 만든 새로운 그림책의 흐름을 타고 후쿠인칸쇼텐과 그 밖의 많은 출판사가 눈부신 활약을 하고 있는데 앞으로도 진심으로 어린이들에게 환영받는 저렴하고 좋은 책이 계속해서 나타나 주었으면 좋겠다고 생각합니다."

이어서 후쿠인칸쇼텐의 월간 그림책을 이야기해 보겠습니다.

후쿠인칸쇼텐의 '월간 그림책'

후쿠인칸쇼텐은 1916년 캐나다인 선교사가 기독교 도서를 판매하는 서점으로 시작했습니다. 그리고 제2차 세계대전이 시작되고, 캐나다인 선교사가 일본을 떠나면서 1940년 일본인에게 양도된 후, 서점과 함께 출판도 시작했습니다. 당시 일본인 경영자는 사토 기이치였고 이후 그의 사위인 마쓰이 다다시가 어린이책을 출간했습니다. 마쓰이 다다시는 전후 일본 어린이책 역사를 말할 때에 가장 먼저 거론되는 이름입니다.

후쿠인칸쇼텐은 1953년 9월에 월간지 〈엄마의 벗母の友〉, 1956년 4월에 월

후쿠인칸쇼텐에서 1953년 창간한 월간지 〈어머니의 벗〉(왼쪽)과 1956년 창간한 월간 그림책 〈어린이의 벗〉

간 그림책 〈어린이의 벗こどものとも〉을 창간합니다. 〈어린이의 벗〉은 예약 부수를 페이퍼백으로 만들어, 전국 유치원이나 어린이집으로 발송했습니다. 그때까지 일본에서 거의 볼 수 없었던 획기적인 방법으로, 이야기 그림책의 형식을 정착시켰습니다. 초기 〈어린이의 벗〉은 세로형 그림책으로 세로쓰기와 오른쪽으로 여는 전통적인 일본 스타일의 그림책이었지만, 64호 『트럭 트럭 트럭とらっく とらっく とらっく』(와타나베 시게오 글, 야마모토 다다요시山本忠敬 그림)부터는 가로로 긴 형태도 제작되었습니다.

초기에는 세타 테이지瀨田貞二가 집필했고, 요다 준이치, 노가미 아키라野上 晥, 고바야시 준이치小林 純一 등 동요 시인도 참여했습니다. 〈어린이의 벗〉은 후쿠인칸쇼텐의 재산이라고도 할 수 있으며, 그 후로도 큰 발전을 계속해 〈구리와 구라〉 시리즈(나카가와 리에코中川李枝子 글, 야마와키 유리코山脇百合子[2] 그림) 등의 베스트셀러를 만듭니다. 1968년 4월에는 월간 그림책 〈보급판 어린이의 벗普及版こどものとも〉이 간행되었습니다. 이 시리즈는 1986년 4월부터 〈유지원 중학년용 어린이의 벗こどものとも年中向き〉[3]이라는 이름으로 바뀝니다. 또한 〈어린이의 벗〉과 나란히 자리를 잡은 〈과학의 벗かがくのとも〉이 1969년 4월에 시작되었고, 고미 타로五味太郎, 하야시 아키코林明子, 카이 노부에甲斐信枝 등 많은 그림책 작가가 이 시리즈로 데뷔했습니다.

(2) 결혼 전 이름은 오무라 유리코大村百合子이고, 결혼 이후 이름은 야마와키 유리코이다. 작업한 책 중 『구리와 구라의 빵 만들기』만 오무라 유리코로 표기했고 나머지 책들은 거의 야마와키 유리코로 표기했다.

(3) 4~5세용

후쿠인칸쇼텐에서 발행한 아동문학 평론지
월간 〈어린이의 집〉

1973년 6월에는 아동문학 평론지인 월간 〈어린이의 집子どもの館〉[4]을 창간합니다. 저는 이 잡지에 『반지의 제왕』으로 유명한 존 로널드 로웰 톨킨J.R.R. Tolkien에 대한 평론을 의뢰하기 위해서 작가이자 문예평론가인 콜린 윌슨Colin Wilson을 찾아 영국 콘월까지 간 적이 있습니다. 윌슨은 개인적으로 존경하는 작가이기도 해서 기쁜 마음으로 달려갔습니다.

1977년 4월에는 월간 그림책 〈유치원 저학년용 어린이의 벗こどものとも年少版〉[5]을 창간했습니다. 그때는 경기가 호황이라서, 좋게 말하면 밝은 미래를 기대했고, 나쁘게 말하면 버블 경기에 많은 사람들이 들떠 있는 시대였던 것 같습니다.

1995년 1월, 월간 〈엄마의 벗〉이 500호를 맞이했고, 1997년 11월에는 월간 그림책 〈어린이의 벗〉도 500호가 되었습니다. 후쿠인칸쇼텐은 잡지나 만화를 출판하는 회사를 제외하면 어린이책 전문 출판사로는 아마도 세계에서 손꼽히는 규모의 출판사라고 생각합니다. 제가 입사한 1972년에도 그랬

(4) 1983년 3월 휴간되었다.

(5) 2~4세용

고, 아마 지금도 변하지 않았을 것입니다. 제가 있을 당시에는 어린이책 담당 편집자가 50명 정도였습니다. 한 회사에서 50명이 어린이책을 전문적으로 편집하고 있는 출판사는 좀처럼 유례를 찾아보기 힘든 일이라고 생각합니다.

이와나미쇼텐과 후쿠인칸쇼텐의 공통점은 높은 이상을 가지고 뜻을 가진 사람들이 모여서 좋은 시대의 흐름을 타고 이상을 실천할 수 있었던 것이라고 생각합니다. 이러한 행운이 일본의 전후 어린이책에서 매우 중요한 역할을 해 온 것은 분명한 사실입니다.

일본은 쇼와昭和에서 헤이세이平成로 바뀌면서 30년을 거쳤고 2019년 5월에 천황이 바뀌면서 원호도 새로 바뀌었습니다. 과연 새로운 시대에 걸맞은 어린이책의 출판 활동이란 어떠한 것이 될지, 전후를 더듬어 온 이 작은 글이 향후 어린이책을 담당하는 이들에게 온고지신이 되길 바랍니다.

(2) 1970년대 일본 그림책의 황금기

현재 활약하는 많은 일본 그림책 작가가 1960년~1970년대에 데뷔했고, 이 무렵에 출판된 그림책의 상당수는 오늘날까지 스테디셀러로 남아 있습니다. 이 시대는 일본 그림책의 '황금기'였다고 할 수 있습니다. 그리고 제가 후쿠인칸쇼텐에 입사한 1972년부터 약 10년간은 그중에서도 가장 빛났던 시기였습니다. 지금 돌이켜보면, 어린이책 출판사들이 다양한 어린이책 출판을

지금까지 계속 이어가고 있다는 것은 놀라운 일입니다.

물론 어디까지나 개인적인 의견이지만, 실제로 당시를 황금기라고 생각하는 사람들이 많다고 생각하기에 여기에서는 그때의 경험에 근거해서 이야기를 하려고 합니다.

지금부터 약 50년 전, 1973년 가을에 제1차 석유 파동으로 세계는 저성장 시대에 접어들었습니다. 하지만 일본은 1970년 오사카 엑스포와 1972년 삿포로 동계올림픽이 성공한 후, 경기는 회복세를 보였고 월급도 매년 조금씩 늘어가는 시기였습니다.

이때 안노 미쓰마사安野光雅, 아카바 수에키치赤羽末吉, 가지야마 도시오梶山俊夫, 고미 타로, 하야시 아키코, 스즈키 코지スズキコージ, 사사키 마키佐々木マキ 등이 일본에서 그림책 작가로 데뷔했습니다. 지금 생각하니 대부분 낯익은 사람들이고 오랫동안 일본 그림책을 이끌어 온 사람들입니다. 그중 많은 작가가 후쿠인칸쇼텐에서 첫 작품을 출간했습니다.

1968년 당시 42세였던 안노 미쓰마사는 『이상한 그림책ふしぎなえ』으로 그림책 작가로 첫발을 내딛었습니다. 또 『수호의 하얀말』로 잘 알려져 있는 아카바 수에키치는 이미 1960년대에 옛날이야기 『삿갓을 쓴 지장보살かさじぞう』, 『목수와 오니로쿠だいくとおにろく』, 『혹부리 할아버지こぶじいさま』, 『복숭아동자』 등에 그림을 그렸습니다. 하지만 글과 그림을 함께 한 책으로는 1972년 『아주 아주 큰 고구마』가 첫 작품입니다.

제가 후쿠인칸쇼텐에 입사한 다음 해인 1973년에 고미 타로가 월간 그림책 〈과학의 벗〉에서 『길みち』로 데뷔를 합니다. 이 그림책은 오랫동안 절판되

었다가 2019년 4월에 복간되었다고 합니다. 지금까지 소수 한정판으로 몇 번 복간이 되었는데 초판 때부터 세어 보면 47년째입니다.

고미 타로는 350권 이상의 그림책을 출판해 작품 수가 가장 많은 그림책 작가로 알려져 있습니다. 그의 책들은 이미 20여 개국에서 번역 출판되어 세계에서 가장 많이 알려진 일본 그림책 작가 중 한 명이라고 할 수 있습니다. 저도 후쿠인칸쇼텐 편집부에 있을 때 『누구나 눈다』, 『금붕어가 달아나네』 등을 번역 출판하는 일에 함께 했습니다. 고미 타로가 그림책 작가로 데뷔한 후 『나는 코끼리ぼくはぞうだ』, 『바다 건너 저쪽』, 『누구나 눈다』를 후쿠인칸쇼텐 〈과학의 벗〉 시리즈로 출간했고 『누가 숨겼지?』, 『누가 먹었지?』와 『해골 아저씨』 등이 모두 사랑받으며 큰 화제가 되었습니다. 그 후에도 후쿠인칸쇼텐의 유아 그림책 『순무가 날다かぶさんとんだ』, 『메뚜기ばったくん』, 『화살표 따라 산책さんぽのしるし』 등을 출간하며 어느새 유명 그림책 작가가 되었습니다.

저의 독단일지도 모르지만 고미 타로 작품을 한마디로 정리하면 '색깔과 형태와 말의 리듬이 멋지다'고 생각합니다. 그림책 작가는 누구든 재능이 풍부하고, 색과 형태나 언어에는 그 작가만의 특징이 있어 이 세상에는 훌륭한 그림책이 많다고 생각합니다. 하지만 고미 타로의 작품처럼 리듬을 가지고 움직이는 듯한 그림책은 잘 보지 못한 것 같습니다.

마나베 히로시의 디자인 사무실에서 고미 타로보다 1년 선배인 하야시 아키코도 1973년 첫 그림책 『종이 비행기』를 후쿠인칸쇼텐에서 출판하면서 그림책 작가로 데뷔했습니다. 2년 후인 1975년 〈과학의 벗〉에 『비눗방울しゃぼんだま』을 발표한 뒤, 〈어린이의 벗〉에 쓰쓰이 요리코筒井頼子가 글을 쓴 『이슬이

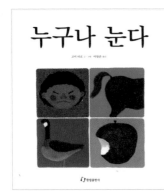

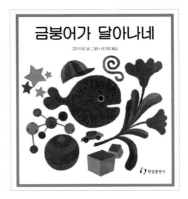

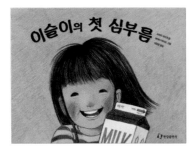

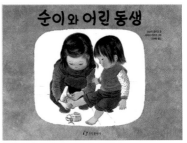

(위에서부터) 고미 타로가 쓰고 그린 『누구나 눈다』, 『금붕어가 달아나네』
쓰쓰이 요리코가 쓰고 하야시 아키코가 그린 『이슬이의 첫 심부름』, 『순이와 어린 동생』
하야시 아키코가 쓰고 그린 『달님 안녕』, 『은지와 푹신이』(이상 한림출판사)

의 첫 심부름』을 냅니다. 이 작품은 어린 여자아이가 혼자서 심부름을 가는 내용으로 당시에 여러 가지 논란을 불러일으켰습니다. 그러나 논란과 달리 아주 좋은 평판을 얻어 그 속편이라고도 할 수 있는『순이와 어린 동생』,『병원에 입원한 내 동생』으로 이어집니다.

다른 작가가 글을 쓰고 하야시 아키코가 그림을 그린 작품으로는『엄마, 맞춰 보세요!』(스에요시 아키코末吉曉子 글),『즐거운 빵 만들기』(간자와 도시코神澤利子 글),『헤헤노노모헤지へへののもへじ』(다카나시 아키라高梨章 글),『숲 속의 숨바꼭질』(스에요시 아키코 글),『오늘은 무슨 날?』(세타 테이지 글) 등이 있습니다. 하야시 아키코는 많은 그림책을 발표하여 데뷔한 지 10년도 채 되기 전에 그림책 작가로 확고한 위치를 구축했습니다. 그 후로도『마녀 배달부 키키』의 그림으로도 해외에서 널리 알려졌습니다. 특히 한국에서는 유아 그림책『달님 안녕』이 독자들의 사랑을 듬뿍 받고 있습니다.

마나베 히로시 디자인 사무실 출신의 고미 타로와 하야시 아키코는, 넘치는 재능으로 빛나는 그림책을 많이 만들어 내며 1970년대 일본 그림책의 황금기를 대표하는 작가라고 생각합니다.

후쿠인칸쇼텐에서 그림책으로 데뷔한 작가를 더 소개하겠습니다. 사사키 마키는 만화가이자 무라카미 하루키 작품에 삽화를 그려서 널리 알려져 있었지만 1973년 〈어린이의 벗〉에서 첫 그림책『외로운 늑대やっぱりおおかみ』를 발표해 큰 화제가 되었습니다. 이 그림책은 늑대가 주인공으로 놀라울 정도로 비협조적이며 누구와도 친하지 않고, 무엇인가 있으면 '헐'이라고 하며 스스로 고립하는 매우 쿨하고 외로운 캐릭터로 그려져 있습니다.『외로운 늑대』

는 월간 그림책 〈어린이의 벗〉의 한 권으로 일본의 유치원과 어린이집에 보내졌지만 처음에는 선생님들에게 그다지 평판이 좋지 않았습니다. 주인공 늑대의 품위 없는 말투나, 비협조적이고 어두운 성격이 밝은 미래를 이야기해야 하는 어린이 그림책으로 적합하지 않다는 의견이 많았습니다.

그런데 어른들의 예상을 뒤엎고, 이 그림책은 아이들에게 매우 호평을 받아 현재까지 판매되고 있습니다. 대체 무슨 이유에서일까요?

주인공 늑대는 『외로운 늑대』보다 5년 먼저 사사키가 개인적으로 만든 두 번째 그림책 세 쪽에서 등장합니다. 그리고 이 늑대는 사사키가 만화 잡지 〈가로ガロ〉[6]에 기고했던 만화 「세븐틴」에도 등장합니다. 늑대가 '헐'이라고 말하는 것은 부끄러울 때에 나오는 말로, 작자로서는 흥분했을 때 진정시키기 위해 사용하는 수법인 것 같습니다.

이 책이 나왔을 때 사사키는 인터뷰에서 이렇게 말했습니다.

"이번 그림책 『외로운 늑대』는 늑대가 어리고 때 묻지 않았을 때의 이야기입니다. 아직 얄밉지 않지요. 순진하고 씩씩하고 귀엽기까지 합니다. 누구나 처음에는 그랬습니다. 자신이 무엇인지 잘 모릅니다."

아이들은 이 그림책을 보고 전혀 위화감 없이, 자신과 동질감을 느끼고 동정심을 가졌던 것이라고 생각합니다. 이 감각은 분명 일반 상식에 물든

(6) 1964년에 발간된 일본 만화 잡지

어른들은 이해하지 못합니다. 사사키는 그 후 1975년에 『나는 난다ぼくがとぶ』를 발표합니다. 특수하고 섬세한 인쇄 기법을 구사했고, 복엽비행기를 만드는 소년이 주인공인 그림책으로 사사키다운 치밀한 장면이 곳곳에 보이는 작품입니다. '그림책은 오락과 재미의 향연이며 나는 연예인이며 요리사다.'라는 사사키의 말 그대로의 그림책이라고 할 수 있습니다.

그리고 사사키는 〈무슈 · 무니엘ムッシュ · ムニエル〉 시리즈, 〈졸려요 졸려 생쥐ねむいねむいねずみ〉 시리즈를 시작으로 발랄하고 몽상적인 그림책을 차례로 만들어 냈습니다. 사사키의 그림책에는 수줍음이 많은 자신을 투영한 듯한 주인공이 가끔 등장합니다. 몇 가지만 예를 들어 보면 2017년 고단샤출판문화상을 수상한 『비틀비틀 아저씨ヘろヘろおじさん』와 『사랑하는 로베르타いとしのロベルタ』가 있습니다. 특히 『사랑하는 로베르타』는 제가 가장 좋아하는 그림책으로 각 장면은 서양 명화를 떠올리게 하며 주인공은 애거서 크리스티의 추리소설에 나오는 명탐정, 에르퀼 푸아로 같습니다.

스스키 고시는 1974년에 세계문화사世界文化社에서 기시다 에리コ岸田衿子가 글을 쓴 러시아 민화 『눈의 아이ゆきむすめ』에 그림을 그려 그림책 작가로 데뷔했습니다. 이후 절판되었다가 현재 빌리켄출판ビリケン出版에서 복간되었습니다.

제가 스즈키 코지와 같은 아파트에 살고 있던 20세 무렵, 그는 신인 일러스트레이터였습니다. 당시 저는 대학교 동아리에서 취미로 그림을 그리며 스즈키 코지와 그림 이야기를 자주 했고, 호리우치 세이이치를 만나는 등 여기저기 얼굴을 내밀었습니다. 하지만 그 후 이사를 하는 바람에 자연스럽

게 소식이 끊겼고 나중에 같은 분야에서 다시 만날 줄은 꿈에도 생각지 못했습니다. 오랜 시간이 지나 스즈키 코지는 이제 누구나 아는 그림책 작가가 되었습니다. 2000년대 들어 스즈키 코지와 함께 안데르센 탄생 200주년 기념 그림책 『하늘을 나는 가방』의 출판과 전람회의 기획을 함께 한 것은 감사함과 더불어 뭐라고 말할 수 없는 신비한 인연의 힘을 느낍니다.

조금 시간을 더 거슬러 올라가 1950~1960년대에 이미 그림책 작가로 데뷔한 사람들은 누가 있을까요?

호리우치 세이이치는 『구룬파 유치원』, 『타로의 외출たろうのおでかけ』, 『엄지짱おやゆびちーちゃん』 등의 작품으로 일찍부터 활약하고 있었고, 1970년대에는

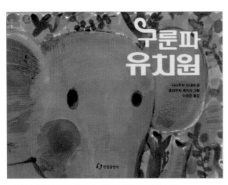

니시우치 미나미가 쓰고 호리우치 세이이치가 그린 『구룬파 유치원』(한림출판사)

지금도 높이 평가 받는 『피 이야기』, 『엄마 잃은 아기 참새』, 『마더구스의 노래マザー・グースのうた』 등을 출간했습니다.

만화가였던 초 신타長新太는 1958년에 후쿠인칸쇼텐에서 데뷔한 뒤에 기상천외한 난센스 그림책 작가라고 불렸습니다. 1959년에 출간된 『임금님과 수다쟁이 달걀 부침』은 1972년 12월 개정판이 출간되었습니다. 저는 초 신타 그림책 중에서 1977년에 나온 『데굴데굴 냐옹ごろごろ にゃーん』을 제일 좋아합니다.

야마와키 유리코는 언니인 나카가와 리에코와 1963년 12월에 동화『싫어 싫어 유치원』에 그림을 그려 작가로 데뷔했습니다. 그 당시 야마와키 유리코는 학생이었습니다. 그 후로도『하늘빛 씨앗そらいろのたね』,『개구리 에루타かえるのエルタ』등을 출간했고, 〈구리와 구라〉 시리즈는 한국에서도 널리 알려진 작품 중 하나입니다.

다시마 세이조는 1964년 타마미술대학 재학 중에 자비 출판으로『시바텐しばてん』을 발표하고 1965년에 후쿠인칸쇼텐 〈어린이의 벗〉에서『비가 새는 낡은 집ふるやのもり』으로 데뷔했습니다. 그 후로도『힘센돌이ちからたろう』,『머위ふきまんぶく』,『염소 시즈카』등을 출간하며 언제나 그림책 세계의 중심에 있었습니다. 지금도 여러 분야에서 예술 활동을 계속하고 있습니다.

다시마 세이조의 쌍둥이 형이자 염색 작가이기도 한 다지마 유키히코田島征彦[7]는 동생보다 10여 년 늦게 그림책 작가로 데뷔를 했지만, 두 사람 모두 조형 작가로서 독자적인 창작 활동에 매진하고 있습니다. 1976년 염색 천으로 그림책 창작을 시작했고 대표작으로『지옥의 소베じごくのそうべえ』가 있습니다.

『나의 원피스』로 유명한 니시마키 가야코西巻茅子는 도쿄예술대학 미술학부 공예과 출신으로 1967년『단추의 나라ボタンのくに』라는 작품으로 데뷔를 했습니다.

(7) 다지마 유키히코와 다시마 세이조는 쌍둥이 형제이지만, 성 씨 읽는 법은 다르다. 동생인 다시마 세이조가 먼저 그림책 작가로 데뷔하면서 형인 유키히코가 동생과 구별하는 의미로 '다지마'로 쓰고 있다. 원래는 '다시마'가 맞다.

니시마키 가야코가 쓰고 그린 『나의 원피스』(한솔수북)

니시마키는 밝은 색채의 화풍으로 수많은 뛰어난 그림책을 만들어 냈습니다. 『입었어요 입었어요はけたよはけたよ』, 제18회 산케이아동출판문화상을 수상한 『작고 노란 우산ちいさなきいろいかさ』 등 지금까지 150권 정도의 그림책을 냈습니다. 1986년에 출판된 『그림을 좋아하는 고양이えのすきなねこさん』로 제18회 고단샤출판문화상을 수상하는 등 1970년대 일본 그림책 황금기부터 50년 이상을 활약해 온 그림책 작가입니다.

1960~1970년대에 출판된 많은 그림책은 아직도 스테디셀러이자 베스트셀러이기도 합니다. 또한 일본을 대표하는 그림책으로써 지금까지도 높은 평가를 받고 있습니다. 저는 당시에 어린이책 출판사에서 일하며 많은 그림책 작가의 데뷔와 멋진 그림들이 이 세상에 나오는 모습을 눈으로 직접 볼 수 있어서 정말로 행복한 시간을 보냈다고 할 수 있습니다.

(3) 직접 만난 일본 그림책 작가

그동안 제가 만나 함께 일하면서 잊히지 않는 감명과 영향을 받은 어린이책 작가를 소개합니다.

호리우치 세이이치堀内誠一

도쿄에서 태어났으며 전쟁이 끝나고 15세 때 이세탄 백화점 광고부에서 일하며 재능을 발휘했다고 합니다. 1960년대부터 그림책을 발표했고 이후 50여 권의 그림책을 그렸습니다. 그림책 작가 외에 그래픽디자이너, 편집 디자이너로서도 높은 평가를 받았고, 특히 헤이본출판平凡出版(현 매거진하우스)에서 발행하는 잡지의 아트디렉터로 널리 알려졌습니다.

대표 그림책으로는 『구룬파 유치원』, 『타로의 외출』, 『손과 손가락てとゆび』, 저서로는 『파리에서 온 편지パリからの手紙』 등이 있습니다.

외톨이 구룬파가 어린이들에게 행복을 주는 그림책 『구룬파 유치원』의 한 장면

호리우치 세이이치는?

호리우치 세이이치는 〈앙・앙an·an〉, 〈뽀빠이POPEYE〉, 〈크로와상クロワッサン〉, 〈브루투스BRUTUS〉, 〈올리브Olive〉 등 많은 잡지를 만들어서 '잡지의 신'이라 불리는 천재적인 그래픽디자이너이자 아트디렉터이면서 그림책 작가입니다.

저는 20세 즈음에 스즈키 코지의 소개로 호리우치 세이이치를 만났습니다. 그와의 만남은 제 인생에 큰 의미를 남겼습니다. 1960년대 후반, 저는 대학생으로 세이부 신주쿠선 무사시세키 역에서 도보로 10분 남짓 한 '호시카와소우'라는 아파트 1층에 살고 있었습니다. 어느 날 바로 위층으로 키가 크고 빼빼 마른 몸에 둥근 안경을 쓴, 당시 유행했던 히피 스타일의 또래 젊은이가 이사 왔습니다. 훗날 그림책 작가로 데뷔한 스즈키 코지였습니다.

시즈오카현 하마마쓰시 출신인 스즈키 코지는 당시 젊은이들에게 많은 호평을 받았던 여성 잡지인 〈레이디스・펀치レディース・パンチ〉로 호리우치 세이이치에게 재능을 인정받고, 일러스트레이터로 활동하기 위해 도쿄로 왔던 참이었습니다. 미술과 사진에 흥미를 느껴 대학 미술 연구회에서 그림을 그리고 있었던 저는 금세 스즈키와 친해졌고, 스즈키의 권유로 요츠야 부근에 있는 미술학교 세츠 모드 세미나와 모임에 참여했습니다. 그때 강사였던 호리우치를 처음 만났습니다.

당시 호리우치는 디자인 회사 아도센터의 임원으로, 사무실은 시부야의 사쿠라가오카 근처에 있었습니다. 저는 스즈키와 함께 그 사무실에 간 적이 있었는데, 호리우치는 화로에다 마른오징어처럼 보이는 것을 구우면서 담배를 입에 물고, 짧은 반바지 차림으로 포커를 하고 있었습니다. 스즈키에게 호리무치는 아주 유명한 그래픽디자이너이며, 아트디렉터라는 이야기는 들었지만, 그때까지 호리우치와는 스즈키를 통해서만 만났습니다.

대학을 졸업하고 나서 후쿠인칸쇼텐에 입사한 저는 영업부를 거쳐 편집부로

소속을 옮겼습니다. 그때 회사
그림책에서 저자 호리우치 세
이이치라는 이름을 발견했습니
다. 하지만 저는 한심하게도 사
진을 보기 전까지는 그림책 작
가 호리우치 세이이치가 그 호
리우치와 동일인이라고는 생각
하지 못했습니다.

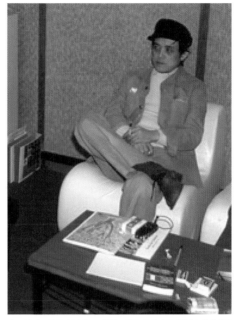

후쿠인칸쇼텐에서 함께 그림책을 만들 당시의 호리우치 세이이치

한참 뒤 1974년 어느 날, 후
쿠인칸쇼텐 편집부에서 호리후
치를 만나 인사를 한 것이 재회
의 첫걸음이었습니다. 호리우치
는 놀란 표정을 지었지만 금세
기뻐하며 "우리 집에 놀러 와!"
라고 말을 걸어 주었습니다. 그
후로 세타가야구 와카바야시에 있었던 호리우치 집에 자주 놀러 갔습니다.

초 신타, 오타 다이하치 등과 어울리면서 얼마나 많은 날들을 밤새 이야기
하고 아침 귀가를 반복했는지 모릅니다. 그 뒤 호리우치 가족은 파리로 이주했
고, 저는 파리로 출장을 갈 때마다 호리우치 집에 들렀습니다. 말이 들르는 것
이지, 파리에 있는 동안은 매일 일이 끝나면 당연한 듯 와인을 들고 호리우치
집으로 갔습니다. 지금 생각하니 가족에게 폐를 끼쳤다는 생각에 미안한 마음
이 듭니다.

당시 호리우치는 와인에 심취해 있어서 선물은 항상 와인이었습니다. 그리고
"아무리 맛이 있는 와인이라고 해도 비싼 것은 안 된다. 10프랑 이내의 싸고 맛
있는 와인으로 할 것."이라고 말하는 바람에 매번 힘들여 저렴하고 맛난 와인을

찾아냈습니다. 당시 10프랑은 3,000엔 정도였습니다. 흔히 프랑스에서는 와인이 물보다 싸다고 하는데 그것은 거짓말이 아니었습니다. 정말로 싸고 맛있는 와인이 많이 있었습니다. 당시 일본으로 수입되는 와인은 고가였기 때문에 왠지 이득을 본 기분이 들어서 이탈리아나 프랑스에 출장을 갈 때는 와인을 많이 마셨습니다.

호리우치는 매우 박학다식한 사람이었습니다. 미술, 회화는 물론 영화, 음악, 사진 등 모든 예술 분야에서 동서고금을 막론하고 정통하고 있어서 어떤 화제든 이야기가 가능했습니다. 이야기를 듣고 있는 것만으로도 즐겁고 공부가 되어서 가족들이 잠자리에 들 때까지 계속 이야기를 나누었습니다.

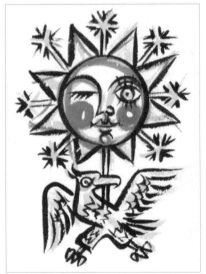

다양한 그림 스타일을 보여 주는 호리우치 세이이치 작품

막차 때문에 자리에서 일어서야 한다고 말하면 호리우치는 "좀 더 있다가 가면 어때, 좋잖아!" 하며 새로운 와인을 가져오곤 했습니다. 결국 몇 개의 빈 병이 발밑을 굴러다니고 호리우치는 소파에서, 저는 호리우치의 서재 침대에서 잠을 잤습니다. 다음 날 아침 일찍 잠이 깨어 사과와 고마움을 담은 편지를 남기고는 출근하기 위해 재빨리 호텔로 돌아갔습니다.

1978년에 파리 퐁피두 센터에서 열린 〈일본 일러스트레이터 20인전〉에서 호리우치는 아트디렉터였습니다. 20명의 사진은 사진가인 아키야마 료지秋山亮二가 찍었고 저는 코디네이터를 했습니다(당시 호리우치가 사진가, 디자이너, 화가 등 훌륭한 아티스트와 평상시에 접점이 없었던 잡지 편집자를 많이 소개해 주었고, 제 미래에 큰 영향을 미친 것에 대해서 깊이 감사를 느낍니다). 월간지 〈어린이의 집〉 각호의 표지 일러스트나 『그림책의 세계, 110명의 일러스트레이터絵本の世界・110名のイラストレーター(1, 2)』에 수록된 작품의 저작권 협상 외에도 1983년부터 1986년까지 〈어머니의 벗〉에 연재된 '어린이를 위한 전시회'에서는 수록 작품 전체 사진 촬영도 담당했습니다. 또 볼로냐와 프랑크푸르트도서전 기간 동안 매일 늦게까지 이야기로 즐거운 시간을 함께 보낸 것도 잊히지 않는 그리운 추억입니다.

대학생 때 스즈키 코지를 만났고, 그에게 호리우치 세이이치를 소개받으면서 어린이책과의 인연은 시작되었으며, 어느덧 50년이 지났습니다. 호리우치는 1987년 8월에 불과 54세의 나이로 세상을 떠나고 말았지만 나에게 호리우치는 지금도 살아 있으며, 그 존재는 점점 커지고 있는 것 같습니다.

호리우치는 해박한 지식을 수줍음과 섬세한 부드러움으로 감추면서도 늘 본질을 놓치지 않았습니다. 항상 아침에 일어나는 것을 힘들어해서 아침이면 입을 꾹 다물고 무뚝뚝한 인상을 주었지만 배려심이 깊고 외로움을 타는 인간적인 모습도 지녔습니다. 그는 디자이너로서 뛰어난 센스와 천재적인 테크닉을 가졌으며, 이 모든 실력은 노력 없이 불가능했음을 이제 와서야 깨닫습니다.

초 신타 長新太

그림책 작가, 만화가, 수필가로 알려져 있습니다. 난센스를 바탕으로 한 유머러스한 작품으로 폭넓은 독자층을 가진 작가입니다. 전쟁이 끝난 후, 영화관에서 간판 그리는 일을 3년 정도 했고, 1948년 도쿄니치니치신문 만화콩쿠르를 통해 데뷔한 후 신문에 만화를 연재했습니다. 1958년『힘내, 원숭이 사란がんばれさるのさらんくん』을 출간하며 그림책 작가로 데뷔한 후, 다수의 독특한 그림책으로 그림책 작가들에게 큰 영향을 주었습니다. 1959년『수다쟁이 달걀말이おしゃべりなたまごやき』로 문예춘추만화상을 받았고, 고단샤출판문화상 등 많은 상을 수상했습니다.

 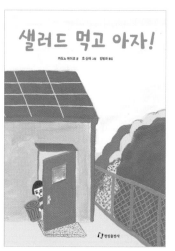

카도노 에이코가 쓰고 초 신타가 그린 『샐러드 먹고 아자!』(한림출판사)

오타 다이하치太田大八

전후에 유아 잡지나 책에 삽화를 그리면서 그림책 작가가 되었습니다. 1955년 일본동화회상, 1958년 쇼가쿠칸그림책상 등 수많은 상을 수상했습니다. 정통적인 유화 화법을 바탕으로 작업했습니다.

오타 다이하치의 대표작으로 손꼽히는 『그림책 옥충주자의 이야기』

대표작으로 『그림책 옥충주자의 이야기絵本玉虫厨子の物語』와 『세 형제와 신기한 배』 등이 있으며, 2004년에는 안데르센 탄생 200주년 기념사업으로 출간한 그림책 『나이팅게일』과 기념 포스터를 그렸습니다.

〈오타 다이하치와 일본 그림책 친구들전〉이 2009년에 일본에서 순회 전시되었고 〈오타 다이하치 탄생 100주년전〉이 2018년에 열렸습니다.

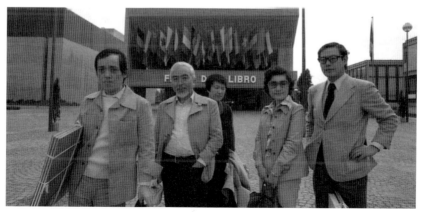

볼로냐아동도서전에서 호리우치 세이이치(왼쪽)와 그 옆에 오타 다이하치

 ## 초 신타는?

제가 처음으로 초 신타를 만난 것은 1974년 즈음이었습니다. 후쿠인칸쇼텐 영업부에서 편집부로 옮겼을 무렵입니다. 호리우치 세이이치가 술을 마시러 오라고 불러 준 것이 계기였습니다. 신주쿠의 한 가게에서 호리우치는 초 신타, 오타 다이하치와 함께 있었습니다. 세 사람은 매우 친했지만 결코 수다쟁이는 아니었습니다. 물을 탄 위스키를 찔끔찔끔 마시면서 가끔 이상한 말을 하는 것이 매우 재미있어서 그 후로도 세 사람과 자주 함께 했습니다. 술을 마시는 날은 거의 아침 귀가여서 잠시 눈만 붙이고는 회사에 출근하는 게 힘들었던 기억이 납니다.

초 신타는 저와 얼굴이 비슷하게 생겼다는 이유로 다른 사람에게 저를 친척이라고 소개를 하면서 장난을 치고는 했습니다. 둘 다 얼굴이 긴 편이었거든요. 그로부터 30년이 지났고 어느새 제 나이는

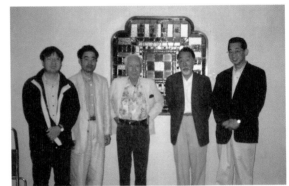

2000년 나가사키에서 오타 다이하치(가운데)와 함께 한 초 신타(오른쪽에서 두 번째), 그리고 필자(오른쪽)

그때의 초 신타와 호리우치의 나이를 훌쩍 넘어섰습니다.

2005년 여름 이후, 오타 다이하치와 함께 술을 마실 기회가 늘어난 것은 분명 초 신타의 빈자리가 느껴져 쓸쓸해진 것임에 틀림없습니다.

_{출처} 〈WAVE〉 10호, 2006년

하지만 지금
나와 마주한
너는 하나
나의 친구 미나

얼굴이 다른
키가 다른
너와 나

다니카와 슌타로가 쓰고 초 신타가 그린 『너』(맨 위)와 『기분』(이상 한림출판사)

아카바 수에키치 赤羽末吉

도쿄에서 태어나 만주(중국 동북부)로 건너갔다가 제2차 세계대전 후 일본으로 귀국했습니다. 독학으로 그림을 그리고 미술전에 출품하는 등 일러스트레이터로서 활약한 후, 1960년에 펴낸 『삿갓을 쓴 지장보살』로 주목을 받으며 50세에 그림책 작가로 데뷔했습니다. 일본화의 화법을 기초로 독특한 경지를 열어, 일본 그림책 세계에서 지도자적인 역할을 했습니다.

대표 그림책으로는 『수호의 하얀말』, 『임금님과 아홉 형제』, 『아주 아주 큰 고구마』 등이 있습니다. 1980년에 일본인으로는 처음으로 국제안데르센상 화가상을 수상했습니다.

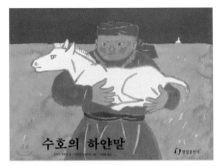

몽골 전통 악기 마두금의 유래에 대한 이야기를 담은 『수호의 하얀말』(한림출판사)

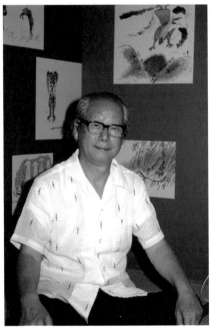

작업실에서 찍은 아카바 수에키치. 벽에 붙어 있는 그림이 눈에 띈다.

안노 미쓰마사安野光雅

학교에서 미술 교사로 지내다 그림책 작가로 데뷔했습니다. 네덜란드의 판화가 모리츠 코르넬리스 에셔Maurits Cornelis Escher의 영향을 받았고 1968년『이상한 그림책』으로 주목을 받았습니다. 1975년『ABC 그림책』으로 예술선장 문부대신 신인상, 케이트 그린어웨이 특별상을 수상했고 1977년 브라티슬라바그림책원화전에서 황금사과상과 1984년 국제안데르센상 화가상을 수상했습니다. 1977년부터 후쿠인칸쇼텐에서 나온 〈여행 그림책〉 시리즈도 매우 유명합니다. 안데르센 탄생 200주년 기념사업 포스터에 그림도 그렸습니다.

안노 미쓰마사는 아카바 수에키치에 이어 일본인으로는 두 번째로 1984년 국제안데르센상 화가상을 수상했다. 수상 소감을 말하고 있는 안노 미쓰마사의 모습이다.

사토 와키코さとうわきこ

디자이너로 일하면서, 1978년 『삐악이는 흉내쟁이とりかえっこ』로 제1회 그림책 일본상을 수상했습니다. 대표작인 〈도깨비를 빨아버린 우리 엄마〉 시리즈와 〈호호할머니〉 시리즈는 스테디셀러 그림책으로 일본뿐만 아니라 해외의 수많은 독자에게 사랑받고 있습니다. 또한 나가노현에 있는 '작은 그림책 미술관'과 '야츠가타케 작은 그림책 미술관'도 운영하고 있습니다. 2017년에는 한국 순천그림책도서관에서 해외 첫 원화전을 개최했습니다.

『어디로 소풍 갈까?』 그림에 수정 내용을 적은 작가의 메모(왼쪽). 2017년 순천그림책도서관 원화전에 방문했던 사토 와키코

다시마 세이조田島征三

미술대학에 재학 중이던 1962년에 제작한 『시바텐』을 계기로 그림책을 만들

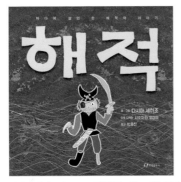
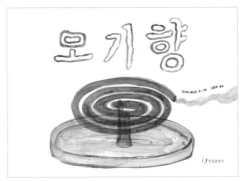

다시마 세이조가 쓰고 그린 『해적』과 『모기향』(이상 한림출판사)

기 시작해 1969년 『힘센돌이』
로 브라티슬라바그림책원화
전 황금사과상, 1974년 『머
위』로 고단샤출판문화상 그
림책상, 1988년 『뛰어라 메
뚜기』로 일본그림책상, 볼
로냐아동도서전 그래픽상,
1989년 쇼가쿠칸그림책상을
받았습니다. 2009년 니가타
현에서 '그림책과 나무열매
미술관'을 개관했으며 세토
우치국제예술제에도 매년 작
품을 출품하는 등 멀티 아티

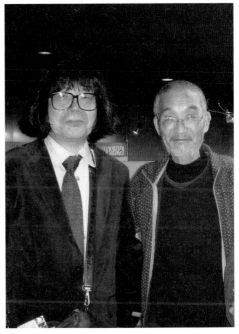

일본에서 만났던 다시마 세이조(오른쪽)와 류재수

스트로서도 활약하고 있습니다. 2006년 쌍둥이 형제인 다지마 유키히코와 함께 2인전 〈세차게 만들었다. 다지마 유키히코와 다시마 세이조의 반세기전〉을 열었습니다.

다지마 유키히코田島征彦

앞에서 말한 다시마 세이조의 쌍둥이 형으로 천에 염료를 물들이는 '가타조메型染め' 작가로서 대형 염색 작품과 함께 형태 염색 기법을 활용한 그림책을 발표하고 있습니다. 1975년에는 교토부 서양화 판화 신인상을 수상했습니다. 1976년에 첫 그림책 『기온마츠리祇園祭』를 출판했고, 1978년 『지옥의 소베』는 오늘날에도 아이들에게 사랑받는 작품입니다. 2007년부터 〈판타지를 물들이는 다지마 유키히코전〉을 열었습니다.

다양한 염색 작품과 함께 한 다지마 유키히코

니시마키 가야코 西巻茅子

도쿄예술대학 미술학부 공예과를 졸업했습니다. 밝은 색채가 넘실거리는 화풍으로 뛰어난 그림책을 많이 만들어 냈습니다. 1971년『작고 노란 우산』으로 제18회 산케이아동출판문화상을 받았고, 1986년『그림을 좋아하는 고양이』로 제18회 고단샤출판문화상 등을 수상했습니다. 2004년에는 안데르센 탄생 200주년 기념사업 그림책『완두콩 위에서 잔 공주님』을 그렸습니다.

고단샤출판문화상을 수상한『그림을 좋아하는 고양이』(도신샤)

오쿠다겐소 사유메 미술관을 방문했을 때 찍은 니시마키 가야코

야마와키 유리코 집을 방문했을 때 애완묘와 함께 한 작가의 모습이 인상적이었다.

야마와키 유리코 山脇百合子

조치대학 프랑스어과를 졸업했습니다. 1963년에 출판된 〈구리와 구라〉 시
리즈는 밝고 즐거운 그림으로 많은 사람들에게 사랑받았고, 일본뿐만 아니
라 해외에서도 높이 평가받고 있습니다. 1962년『싫어 싫어 유치원』으로 제
10회 산케이아동출판문화상, 1967년『구리와 구라의 손님』으로 제9회 아동
복지문화상 등을 수상했습니다.

나가노 히데코 長野ヒデ子

1975년『아빠 엄마とうさんかあさん』로 1회 일본
그림책상을 받으며 창작 활동을 시작했습
니다.『엄마가 엄마가 된 날』로 산케이아
동출판문화상을,『세토우치 타이코 백화점
에 가고 싶어せとうちたいこさんデパートいきタイ』로 일
본그림책상을 수상하는 등 활발한 활동을
지금까지 계속하고 있습니다.

한국에서 출간되고 있는
『엄마가 엄마가 된 날』(책읽는곰)

　딸과 함께 작업한 소리와 호흡 그림책『스
스하하 호흡すっすっはっはっこきゅう』,〈히데코의

가미시바이의 대중화에 힘쓰고 있는 나가노 히데코

노래 놀이 그림책ヒデ子さんのうたあそび絵本〉 시리즈, 『잘자 고양이ねんねんねこねこ』 등 아기 그림책도 많이 그렸습니다. 또 오랜 세월 동안 가미시바이紙芝居[8]의 보급에도 힘쓰고 있습니다. 2018년 10월에는 한국 순천그림책도서관에서 강연도 했습니다.

와카야마 시즈코和歌山静子

호리우치 세이이치가 설립한 광고 디자인 회사 아도센터에서 일한 후, 그림책 작가로 데뷔했습니다. 데라무라 데루오寺村輝夫가 1959년에 발표한 인기 동화 〈나는 임금님ぼくは王さま〉 시리즈의 삽화 외에도 수많은 그림책을 발표했습니다. 아시아 여러 나라의 그림책 작가들과 깊이 교류하며 중국에 일본 그림책을 소개하는 활동에도 적극적으로 참여했습니다. 요즘에는 중국이나 몽골을 배경으로 한 그림책을 만들고 있습니다.

와카야마 시즈코가 쓰고 그린 『군화가 간다』(사계절)

(8) 하나의 이야기를 여러 장의 그림으로 구성하여 한 장씩 설명하는 그림 연극

하야시 아키코林明子

도쿄에서 태어났으며 요코하마국립대학 교육학부 미술학과를 졸업한 후, 1973년 첫 그림책 『종이 비행기』를 출간했습니다. 1979년 『오늘은 무슨 날?』로 제2회 일본그림책상, 1982년 『목욕은 즐거워』로 산케이아동출판문화상 미술상 등을 수상했습니다.

일본뿐만 아니라 한국에서도 아기들에게 사랑받고 있는 『달님 안녕』(한림출판사)

1995년 도쿄에서 대만 편집자들과 미팅 중이던 하야시 아키코

고미 타로五味太郞

도쿄에서 태어나 쿠와자와 디자인 연구소를 졸업하고 마나베 히로시 디자인 사무실에서 근무했습니다. 1973년 『길』로 데뷔해서 현재까지 350권이 넘는 작품을 출판했습니다. 아마도 세계에서 가장 많은 그림책을 낸 작가 중 한 사람일 것입니다. 해외에서도 많은 작품들이 번역 출간되었습니다. 산케이아동출판문화상 외에도 많은 상을 수상했고, 그림책 외에도 문구와 의류 디자인, 그림책의 애니메이션화, 에세이 출간 등 다방면에서 활약했습니다.

대표 그림책으로 『누구나 눈다』, 『원숭이 · 루루루さる・るるる』 등이 있습니다.

여유로운 미소가 인상적인 고미 타로

만화가로 먼저 데뷔하고 그림책을 펴낸 사사키 마키(왼쪽). 『외로운 늑대』(후쿠인칸쇼텐)는 그림책 데뷔작이다.

사사키 마키佐々木マキ

교토시립 미술대학 일본화과 재학 중에 잡지 〈가로〉에 만화를 발표하여 만화가로 먼저 데뷔했습니다. 그 후 1973년 『외로운 늑대』로 그림책 작가가 되었고 다방면에서 활약하고 있습니다. 대표 그림책으로 『무슈·무니엘을 소개합니다 ムッシュ·ムニエルをごしょうかいします』, 『졸려요 졸려 생쥐』 등이 있습니다. 2004년에는 안데르센 탄생 200주년 기념사업의 그림책 『그림 없는 그림책』 을 그렸습니다. 2013년부터 5년 동안 사사키 마키의 작품 200점을 모아 〈사사키 마키 원화전〉을 일본 각지에서 전시했습니다.

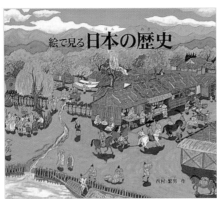
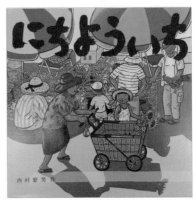

밝게 웃고 있는 니시무라 시게오. 일본그림책상을 수상한『그림으로 보는 일본 역사』(왼쪽)와『일요일 시장』(이상 후쿠인칸쇼텐)

니시무라 시게오 西村繁男

1985년『그림으로 보는 일본 역사絵で見る日本の歴史』로 제8회 일본그림책상, 1995년『그림으로 읽는 히로시마 원폭絵で読む広島の原爆』으로 제43회 산케이아동출판문화상 등을 수상했습니다. 대표 그림책으로『일요일 시장にちよういち』, 『귀신 전철おばけでんしゃ』등이 있습니다.

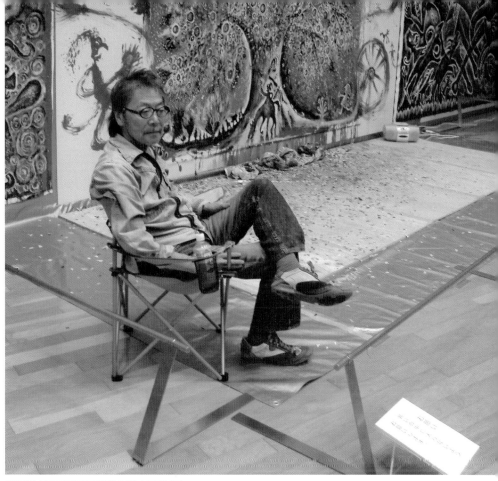
전시회를 준비하면서 작품 앞에서 찍은 스즈키 코지

스즈키 코지 スズキコージ

시즈오카현에서 태어나 어렸을 때부터 그림을 그리기 시작해 20세 때 신주쿠에서 첫 개인전을 열었습니다. 대표 그림책으로는 『대천세계의 생물들大千世界の生き物たち』, 『사루비루사サルビルサ』 등이 있습니다. 2004년에는 안데르센 탄생 200주년 기념사업으로 『하늘을 나는 가방』을 그렸습니다.

아베 히로시あべ弘士

홋카이도 아사히카와시에서 태어났습니다. 1972년부터 25년간 아사히야마 동물원 사육사로 근무하다 퇴직 후, 그림책 작가로 데뷔했습니다. 『폭풍우 치는 밤에』로 고단샤출판문화상을 수상했습니다. 〈고슴도치 푸루푸루ハリネ ズミのプルプル〉 시리즈로 아카이토리 삽화상을, 『동 물들에게 보내는 편지どうぶつゆうびん』로 산케이아동 출판문화상 일본방송상을 수상했습니다. 그 외의 작품으로는 『그림책 네부타えほんねぶた』, 『모두 태우 고みんなのせて』, 『에조 늑대 이야기エゾおおかみ物語』 등 많 은 그림책이 있습니다.

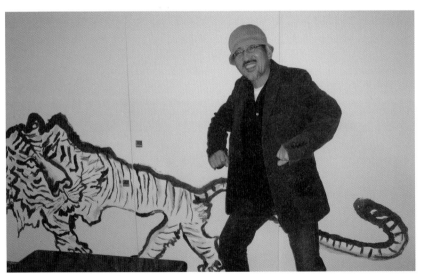

아베 히로시는 동물원 사육사로 근무하며 느낀 점들과 흥미진진한 동물 세계를 『아베 히로시와 아사히야마 동물원 이야 기』(돌베개)에 담았다. 2008년 호랑이 그림 앞에서 장난스러운 포즈의 아베 히로시

이시즈 치히로石津ちひろ

와세다대학 문학부 불문과를 졸업했고 그림책 작가, 번역가, 시인으로 활약하고 있습니다. 『수수께끼 가게なぞなぞのみせ』로 볼로냐아동도서전 그림책상, 『내일 우리 집에 고양이가 올 거야あしたうちにねこがくるの』로 일본그림책상 등을 수상했습니다. 프랑스어 번역으로는 〈리사와 가스파르リサとガスパール〉 시리즈가 있고, 시집 『진짜 나ほんとうのじぶん』 등 많은 작품이 있습니다.

이시즈 치히로가 쓰고 나카자와 구미코가 그린 『수수께끼 가게』(가이세이샤, 왼쪽)와 이시즈 치히로가 쓰고 사사메야 유키가 그린 『내일 우리 집에 고양이가 올 거야』(고단샤). 이시즈 치히로는 그림책 작가이자 번역가, 시인 등 다방면으로 활동하고 있다.

하라 유타카 原ゆたか

구마모토현에서 태어났고 1987년부터 출간되고 있는 포플라샤 〈쾌걸 조로리〉 시리즈의 작가입니다. 이 밖에도 1978년부터 시작된 〈겁쟁이 귀신よわむしおばけ〉 시리즈, 1998년부터 시작된 〈물에 동동 초콜릿 섬プカプカチョ

일본 어린이들에게 사랑받고 있는 〈겁쟁이 귀신〉 시리즈(리론샤, 왼쪽)와 〈물에 동동 초콜릿 섬〉 시리즈(아카네쇼보)

コレー島〉 시리즈에 그림을 그렸으며 일본 어린이들에게 사랑받는 작가입니다.

쿠로카와 미츠히로 黒川みつひろ

오사카에서 태어나 오사카시립 미술 연구소에서 그림을 배웠습니다. 공룡에 대해 조예가 깊고, 공룡 그림책 작가로 활약하고 있습니다. 전국 각지에서 원화전, 강연 등으로 독자들을 만나고 있습니다. 일본 아동출판 미술가연맹 회원으로 활동하고 있습니다.

쿠로카와 미츠히로는 공룡에 대한 관심이 많아서 아이들에게도 공룡을 주제로 강연을 자주 한다.

요괴 시리즈를 꾸준히 출간하고 있는
히로세 가쓰야

히로세 가쓰야 広瀬克也

도쿄에서 태어나 그래픽디자이너와 일러스트레이터로 활동하고 있습니다. 첫 그림책은『아빠가 깜짝おとうさんびっくり』이며, 대표작으로는 유머러스한 요괴 그림책 시리즈『요괴 길거리妖怪横丁』,『요괴 유원지妖怪遊園地』,『요괴 온천妖怪温泉』,『요괴 식당妖怪食堂』,『요괴 교통안전妖怪交通安全』,『요괴 버스 여행妖怪バス旅行』,『요괴 미술관妖怪美術館』등이 있습니다.

코미네 유라 こみねゆら

도쿄예술대학과 대학원에서 회화를 공부하고 프랑스로 가서 그림책과 인형 만드는 일을 시사했습니다. 귀국 후 프랑스와 일본의 그림책 작가로 일했습니다. 한국에서는 오리온제과의 과자 '고소미' 패키지를 그려 친근한 작가입니다. 대표 그림책으로는『작은 이사ちいさなおひっこし』,『산책おさんぽ』,『트리폰의 아기 고양이トリッポンのこ

고단샤출판문화상 그림책상을 두 번이나 수상한 코미네 유라

ねこ』 등이 있습니다. 『사쿠라의 생일날さくら子のたんじょう日』과 『친구 생겼어ともだちできたよ』로 일본그림책상을 두 번이나 수상했습니다. 『오르골 위의 인형 구루구루짱オルゴールのくるくるちゃん』으로 제47회 고단샤출판문화상을 수상했습니다.

사이토 마키齋藤槙

도쿄에서 태어나 무사시노 미술대학 조형학부 일본화과를 졸업 후, '닛산 동화와 그림책 콘테스트'에 입선하며 그림책 작가의 길을 걷기 시작했습니다. 2009년에 후쿠인칸쇼텐에서 그림책『긴 코로 무엇을 하니?なが—いはなでなにするの』로 데뷔했고, 종이를 찢어서 붙이는 퍼즐 같은 기법으로 작업을 하고 있습니다. 모자나 가방도 제작하여 개인전에서 발표하고 있습니다. 어린이책 WAVE의 운영위원으로 눈에 띄는 젊은 그림책 작가입니다. 한국에서도 『펭귄 체조』가 출간되었습니다.

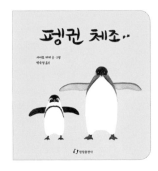

영유아 그림책 『펭귄 체조』(한림출판사, 위)를 쓰고 그린 사이토 마키

세타 테이지와 이시이 모모코는 그림책 작가가 아닌 번역자, 아동문학가로 어린이책에서는 중요한 존재입니다. 함께 소개하겠습니다.

세타 테이지瀬田貞二

도쿄에서 태어났으며 전후에 활약한 번역가이자 아동문학가입니다. 1949년에 헤이본샤에 입사하여 백과사전 등을 편집하면서 1965년 『호빗』, 1966년 『나니아 연대기』, 1972년 『반지의 제왕』을 번역 출간하는 등 해외 유명 아동문학 작품을 일본어로 소개했습니다. 사후 출간된 유고집 『이삭 줍기落穂ひろい』도 있습니다.

번역가이자 아동문학가로 널리 알려진 세타 테이지

이시이 모모코石井桃子

사이타마현에서 태어난 번역가이자 아동문학가입니다. 일본여자대학 영문학과를 졸업하고 1934년 신초샤新潮社에 입사하여 〈일본소국민문고日本少国民文庫〉 시리즈를 편집했습니다. 1940년에는 알란 알렉산더 밀른의 『곰돌이 푸』를 번역 출판했습니다. 이와나미쇼텐의 〈이와나미 소년문고〉, 〈이와나미 어린이책〉

을 기획 편집하며 미국과 유럽의 아동문학 작품을 번역했습니다. 1974년 도쿄 어린이도서관 설립 등 일본 아동문학에 크게 기여했습니다. 1951년 창작 동화 『논짱 구름을 타다ノンちゃん雲に乗る』가 베스트셀러가 되면서 많은 상을 수

이시이 모모코가 쓴 창작 동화 『논짱 구름을 타다』(후쿠인칸쇼텐, 왼쪽) 와 번역한 『곰돌이 푸』(이와나미쇼텐)

상했습니다. 옮긴 책으로 『톰소여의 모험』, 『피터 팬과 웬디』, 딕 브루너 〈미피〉 시리즈, 베아트릭스 포터 〈피터 래빗〉 시리즈 등이 있습니다.

(4) 오타 다이하치와 '어린이책 WAVE'

2003년 어린이책을 좋아하는 사람들이 손에 손을 잡고 큰 파도를 일으켜 보자는 오타 다이하치의 의견으로 이듬해 정식으로 '어린이책 WAVE' 활동이 시작되었습니다.

어린이책 WAVE는 오타 다이하치가 초대 대표로 설립 후 약 3년간은 '파도 머리なみがしら'라고 불렀습니다. 그 뒤 오타 다이하치는 명예 대표로 물러서고 2007년 4월부터 1년 동안 와카야마 시즈코가 2대 대표를 맡았으며 그 후 2008년 4월부터 현재까지 제가 맡고 있습니다. 그림책 작가가 대

표였던 관계로 WAVE를 그림책 작가 단체라고 생각하는 사람들이 있는데 전혀 그렇지 않습니다. 화가, 일러스트레이터, 작가, 출판사 직원, 도서관 관계자, 프리랜서 편집자, 유치원이나 학교 관계자, 연구자, 학생 등 회원의 직업이나 직책은 다양하고 가입에 특별한 제한이 없습니다.

이 장에서는 어린이책 WAVE가 하는 일과 오타 다이하치와 WAVE에 대해 말하고 싶습니다.

1918년 12월에 태어난 오타 다이하치는 전후 일본 아동문학과 그림책을 대표하는 작가일 뿐만 아니라 다양한 계몽 활동에 참여해 왔습니다. 저는 오랜 세월 동안 어린이책에 몸담고 있으면서 오타 다이하치를 가까이에서 지켜보며 늘 그의 초인적인 활동을 놀라움과 경의로운 마음으로 바라보았습니다.

1964년 설립하며 50년 이상의 역사를 가진 일본 아동출판미술가연맹, 도비렌童美連은 오타 다이하치가 초대 이사장을 지낸 일본 최대의 그림책 작가 및 일러스트레이터 단체입니다. 설립 당시에 어린이책 그림 작가는 극히 적은 화료만 지불되었고 인세는 글 작가만 받았습니다. 또한 그림 작가의 저작권 보호를 매우 경시했던 시대였기 때문에 저작권을 확립하기 위해 노력해 왔던 오타의 업적은 매우 크다고 생각합니다.

물론 오타 다이하치의 활동은 도비렌뿐만 아니라, 그 후에도 그림책 잡지 〈Pee Boo〉[9] 창간에도 참여했습니다. 그 밖의 활동으로는 그림책학회의 창설

(9) 1990년부터 1998년까지 오타 다이하치를 중심으로 발행된 분기별 그림책 정보지이다. 편집과 기획을 매번 다른 그림책 작가가 담당하는 것이 특징이며 현재는 30호에서 휴간된 상태이다.

과 국제아동청소년도서협의회(JBBY)나 중일 아동문학미술교류센터 등의 이사를 맡으면서 유네스코아시아문화센터에서 워크숍과 강연 등, 60년 동안 일일이 셀 수 없을 정도로 정력적으로 활동했습니다.

오타 다이하치의 특징은 숙고 끝에 설립한 단체가 안정적으로 운영이 되면 조직의 중추에 머무르지 않고 구성원에게 맡기고 시원하게 떠나는 것입니다. 술자리에서의 단정함과 옷을 입는 세련된 센스까지 '멋있다'고 할 수밖에 없는 분이라 생각합니다.

'WAVE라는 단체를 설립하자.'라는 오타 다이하치의 구상은 거슬러 올라가 보면 1990년 4월의 일입니다. 앞에서 말한 그림책 잡지 〈Pee Boo〉

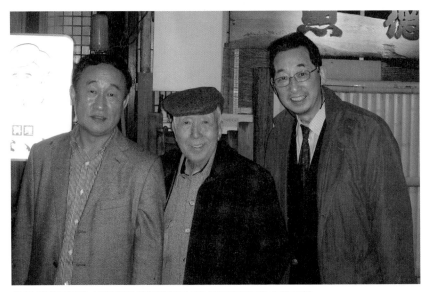

한국과 일본을 대표하는 그림 작가인 강우현(왼쪽)과 오타 다이하치(가운데), 그리고 필자

창간호 '발간의 말'에서 오타 다이하치는 WAVE와 같은 단체 설립에 대한 말을 했습니다.

어린이책 WAVE는 준비 기간을 거쳐서 2003년부터 활동을 시작했습니다. 오타 다이하치도 말했듯이 WAVE는 어린이책을 좋아하는 사람들이 고리를 이루어 전국적 또는 국제적으로 펼쳐 나가려고 하는 매우 웅장한 운동 목표를 내건 단체이기도 합니다. 〈WAVE〉는 기관지의 형태로 창간 준비호(2003년 9월)를 포함하여 10호(2007년 3월)까지 총 11회 발행되었습니다 (6,7은 합병호로 발행했습니다).

〈WAVE〉의 창간 준비호에 오타 다이하치의 이름으로 '지금이야말로 WAVE를!'이라고 하는 문장이 있습니다. 이하 내용을 요약해서 소개하겠습니다.

'어린이와 책을 연결하려고 노력해 온 40년 세월 중에서 '지금'만큼 이 두 관계에 대해서 물음을 가진 적은 없었던 것 같습니다. 그래서 다음과 같은 의견을 제창하고 싶습니다. 최근 몇 년간 독서 운동에 대해 강연 의뢰를 받는 일이 많아졌습니다. 강연을 듣는 사람은 주로 부모와 도서관, 유치원, 어린이집, 초등학교 관계자가 많습니다. 아주 열심히 이야기를 들어주는 사람들에게 강연자로서 축적된 체험을 더 공유할 수 없을까 하는 생각에 이르렀습니다.

어린이책과 관련된 단체는 많고, 또 관심 있는 개인이 많겠지만, 각 단체나 개인의 활동 내용이라는 것은 서로 전달되기 어렵고 또한 그 힘을 결집하지 못하고 있는 것은 아닐까요? 그래서 어린이책에 관한 활동 정보를 수집하고 전국

으로 확장할 수 있는 단체인 'WAVE'를 만드는 구상을 했습니다. WAVE는 고립된 단체와 개인을 연계해 협력하여 연대의 힘으로 서로를 이해할 수 있는 관계를 만들어 큰 파도를 일으키려는 발상입니다. (이하 생략)

이러한 요청에 정식 설립 전에 이미 화가, 작가, 연구자, 편집자 등 120명의 사람들이 "WAVE에 참가합니다!"라고 신청해 주었습니다.

기관지 〈WAVE〉 판형은 사방 약 20센티미터로 중철 소책자 스타일로 만들었고, 레이아웃과 장정은 전호에 걸쳐 전부 스기우라 한모杉浦範茂가 맡았습니다. 발행 순서대로 표지 일러스트 담당을 소개하면 우선 오타 다이하치, 스기우라 한모, 와카야마 시즈코, 하마다 케이코浜田桂子, 다카기 산고高木さんご, 쿠라이시 타쿠야倉石琢也, 다다 히로시多田ヒロシ, 나가이 이쿠코永井郁子, 다시마 세이조, 나가노 히데코, 다케우치 츠우가竹内通雅였으며 모두 유명한 작가들이었습니다. 〈WAVE〉는 당초의 목적대로 어린이책에 관한 정보를 포함시켰고, 잡지처럼 기사도 점점 늘려

어린이책 WAVE가 주최한 〈오타 다이하치와 그림책 친구들〉 전시회 포스터

서 다른 곳에서는 찾아보기 어렵고 귀중한 내용을 많이 게재했습니다.

전국 각지에서 회원들과 함께 그림책 작가의 워크숍이나 대담, 강연회, 사인회나 심포지엄 등 다양한 활동도 해 왔습니다. 어린이책 WAVE가 주최하는 〈오타 다이하치와 그림책 친구들〉 전시회가 2009년 시가현 사가와 미술관과 시마네현 하마다시 세계 어린이미술관 등에서 열렸습니다. 전시회 출품 작가가 참여하는 강연이나 워크숍, 심포지엄은 좋은 평가를 얻었습니다. 또 2010년 5월에는 일본 효고현 니시노미야시 오타니 기념 미술관에서 개최된 〈한국 민화와 그림책 원화전〉에 4명의 한국 그림책 작가와 편집자를 초청하여 일본 그림책 작가, 편집자, 번역자와 함께 국제 심포지엄을 열기도 했습니다. 이는 2000년에 열린 〈한국 그림책 원화전〉의 속편이라고 말할 수 있는 이벤트였는데 비가 왔음에도 많은 관람객이 와 주었고 아주 좋은 토론이 이루어져 개최하길 잘했다고 생각했습니다.

출처 『오타 다이하치 전기-종이와 연필太田大八自伝·紙とエンピツ』, BL출판, 2009년

 ## 오타 다이하치를 그리며

존경하는 그림책 작가 오타 다이하치가 2016년 8월 초에 97세의 나이로 타계했습니다. 제가 후쿠인칸쇼텐 편집부에서 일하던 1970년대 초, 호리우치 세이이치가 초 신타와 오타 다이하치를 신주쿠에서 소개한 것이 첫 만남이었습니다. 오타는 언제 만나도 딱 떨어지는 모자와 재킷으로 늘 멋있는 모습이었습니다. 물을 탄 위스키를 차분히, 그리고 여유 있게 마시다가 어느새 다른 술집으로 자취를 감추는, 마치 닌자처럼 술집을 옮겨 다니는 명수였습니다.

그 당시에는 그림책 작가라는 말이 일반적이지 않았고 그림 작가나 일러스트레이터들의 지위는 글 작가들보다 낮았습니다. 출판사는 글 작가에게 판매 부수에 따라 인세를 지불했는데, 그림 작가에게는 매절 계약이 일반적이었습니다. 어느 시상식에서 오타는 무대 의자에 앉아 있는 작가 옆에 선 채로 기다린 적이 있었는데 그것을 계기로 화가의 대우 향상을 생각하게 되었다고 합니다. 그림책 작가와 화가가 모여 '일본 아동출판미술가연맹'을 만든 계기라고 생각합니다. 그 후에 오타는 '그림책 학회'나 '어린이책 WAVE' 등 어린이책 문화와 관계되는 비영리단체를 설립했습니다. 창작자이면서 동시에 뛰어난 사회 계몽운동가이기도 했던 오타를 보며 마치 윌리엄 모리스William Morris(10) 같다고 생각했습니다.

1945년 8월 히로시마와 나가사키의 아주 가까운 곳에서 원폭 투하를 경험했다는 오타는 진심으로 평화를 원하는 그림책 작가이기도 했습니다.

'그림책은 인간이 태어나서 처음으로 만나는 마음의 영양제입니다. (중략) 안정과 평화를 원한다면 미사일과 전투기보다 한 권의 뛰어난 그림책이 효과적이지 않을까요?'

(10) 영국 출신의 화가. 더불어 공예가, 건축가, 시인, 정치가, 사회운동가 등 다양한 활동을 했다. 진정한 노동의 즐거움을 예찬했다. 처음으로 '장식예술'이라는 강연을 하고, 고대건축보존협회를 설립하는 등 사회 활동도 했다.

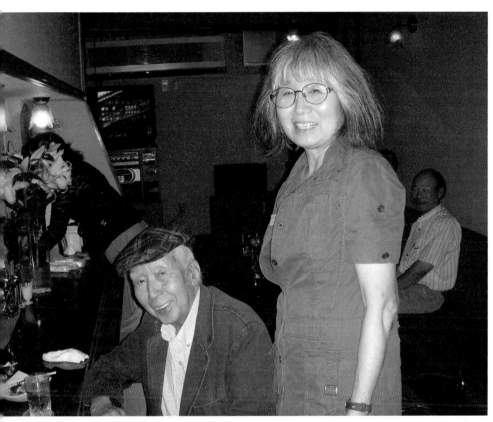

모자와 재킷으로 늘 멋진 모습의 오타 다이하치(왼쪽)과 와카야마 시즈코

그 뒤에도 무려 60년 동안 창작에 대한 끝없는 의욕을 불태운, 온화하면서도 올곧은 오타 다이하치는 지금쯤 호리우치, 초 신타와 어딘가에서 천천히 술잔을 주고받고 있을 거라 생각합니다. 출처 「오타 다이하치 추도문」 마이니치신문, 2016년 9월 5일

제2부
세계의 어린이책과 작가들

긴 안목으로 바라보았을 때 일방적인 번역 문화로 치우치는 것은 그 나라 어린이들에게 결코 좋은 일은 아닙니다. 질 높은 번역 출판을 지향하는 출판사는 그를 바탕으로 반드시 훌륭한 국내 창작물을 출판할 것입니다. 번역 출판을 통해 시장을 개발하고 각 나라의 출판사들이 동등한 입장에서 공통된 인식을 바탕으로 기획과 출판을 실현한다면 21세기 출판 시장은 더 환해지겠지요.

제1장
1980~1990년대 세계의 어린이책

(1) 아시아 지역의 어린이책 번역 출판

오랜 꿈이었던 아시아 태평양 지역의 공동 출판 프로젝트 추진을 위해 1980년대 중반부터 아시아 각국으로 출장을 다녔습니다. 한정된 일정이었지만 방문할 때마다 각 나라의 어린이책 출판계가 조금씩 바뀌어 가는 것을 느낄 수 있었습니다. 물론 수많은 나라 중에서 극히 일부이기도 하고 전체의 견해라고는 말할 수 없습니다. 하지만 예의에 벗어나는 무모한 일인 줄 알면서도 정리해 보기로 마음먹었습니다. 원래는 각국별로 자세하게 다루고 싶었지만, 지면의 한계로 인해 아주 간단하게 다루었습니다.

아시아라고 해도 각국의 정치적, 경제적, 종교적 이유 등으로 서로 다른 문화 발전을 이루고 있으며, 어린이책 출판도 당연히 그 영향을 받기 때문에 나라별로 비교를 하거나 혹은 유사성을 요구하는 것은 매우 위험한 일입

니다. 하지만 각국 출판계가 다른 나라와의 공동 출판에 관심을 갖기 시작했고, 정식으로 로열티를 지불하면서 번역 출판이 이뤄지는 모습은 저로서는 너무나 기쁜 일이었습니다. 태평양전쟁 이후 아시아 여러 나라 중에서 어린이책 번역 출판을 진행할 때 정식 절차를 밟는 국가는 일본을 제외하고는 거의 없었던 것 같습니다.

아시아의 공동 출판으로 기억에 남아 있는 예로는 1975년 유네스코아시아문화센터의 지원으로 『피 이야기』와 『타로의 친구たろうのともだち』(이상 호리우치 세이이치 글·그림, 후쿠인칸쇼텐)가 20개국에서 출간되었습니다. 지금도 획기적인 사업으로 높은 평가를 받고 있는데, 이는 민간 차원의 상업 출판은 아니었습니다.

1980년대 아시아 지역에서 세계저작권협약과 베른협약에 가입했던 나라는 손에 꼽을 정도였고, 대부분은 가입하지 않은 상태였습니다.[1] 따라서 무단으로 번역 출판을 해도 법적으로는 아무런 문제가 없었습니다(물론, 권리자 입장에서 보면 허락하지 않았기 때문에 '해적판'이었습니다).

[1] 세계저작권협약은 문학적·학술적·예술적 저작물의 저작권 보호를 확대하고, 저작물의 국제적 교류를 활성화하기 위한 국제협약이다. 저작물의 절차상 등록 없이도 저작권이 발생하는 '무방식주의'와, 등록 등의 일정한 방식에 의해 저작권이 부여되는 '방식주의' 간의 효율적인 운용을 통해 보다 효과적으로 저작권을 보호하고자 한다.
1886년 베른협약은 무방식주의를 채택해 저작권을 보호하며, 국내법에 요구하는 사항이 많고 협약 체결 전에 나온 저작물까지 보호 대상으로 규정된다. 반면 세계저작권협약은 베른협약의 동맹국에 대해서도 저작권의 보호 요건으로 방식주의를 따르도록 한다. 즉 무방식주의를 택하는 국가의 저작물이 방식주의 국가에서 저작권 보호를 받기 위해서는 해당국의 법제를 충족해야 하기 때문에, 세계저작권협약에서 ⓒ를 표시한 모든 저작물에 대해 국가를 초월하여 내국민대우로 보호받을 수 있도록 한 것이다.

오랫동안 우리는 그 '합법적 무단 번역 출판' 실체를 제대로 파악하지 못했고 특히 소설이나 동화 등이 다른 나라에서 어린이들에게 어떻게 읽혀지는지 알기 어려운 일이었습니다. 만화나 텔레비전 애니메이션 등 규모가 큰 사업의 경우 현지 법인을 만들어서 각 나라의 저작권법에 따라 보호를 요구하는 것이 가능하지만, 대부분의 어린이책 출판사는 중소기업이고, 저자 개인이 법적 대응을 하는 것은 현실적으로는 어렵습니다.

그런데 1980년대 후반부터 '도의적으로 무단 출판하는 것은 문제가 있다'고 생각하거나 '권리자와 정식으로 계약하고, 내용과 형태적으로 질 좋은 출판을 하고 싶다'고 생각하는 출판사가 각국에서 나오기 시작했습니다. 물론 이러한 변화에는 각국의 경제 성장과, 정치적 배려가 크게 작용했습니다. 또한 출판뿐만 아니라 문화는 서로 동등한 입장에서 존중하지 않으면 안 된다는 대원칙을 피할 수 없게 되었기 때문이라고 생각합니다. 긴 안목으로 바라보았을 때 일방적인 번역 문화로 치우치는 것은 그 나라 어린이들에게 결코 좋은 일은 아닙니다. 질 높은 번역 출판을 지향하는 출판사는 그를 바탕으로 반드시 훌륭한 국내 창작물을 출판할 것입니다. 번역 출판을 통해 시장을 개발하고 각 나라의 출판사들이 동등한 입장에서 공통된 인식을 바탕으로 기획과 출판을 실현한다면 21세기 출판 시장은 더 환해지겠지요.

출처 〈JBBY〉 37호, 1985년 10월

(2) 대만 어린이책

후쿠인칸쇼텐에서 일할 때 해외 부문을 담당하며 주로 그림책의 국제 공동 출판에 힘을 써 왔고, 그 사이에 출판 시장은 큰 변화가 있었습니다. 1970년 대는 출판의 중심이 미국과 유럽이었는데 1980년대 중반부터는 아시아 지역으로 출판 활동이 눈에 띄게 넓혀져 갔습니다. 신흥공업경제지역[NIES]이라고 불리는 대만, 한국, 홍콩, 싱가포르 등 아시아 나라의 출판 문화 발전은 경제와 밀접한 관계를 엿볼 수 있습니다.

여기서 대만의 출판 사정에 대해 조금 언급하면, 우선 본격적인 그림책 출판 시장에 이제야 발을 들여놓았다고 할 수 있습니다. 일본의 약 6분의 1이라는 인구수, 저작권 보호에 대한 법적 미비, 서점을 비롯한 유통상의 여러 문제 때문에 작가와 출판사는 오랫동안 악전고투를 했습니다. 그런데 1980년대에 들어서자 일본을 중심으로 외국 그림책의 번역 출판을 적극적으로 추진하게 되었습니다. 대단한 모험이었지만, 다행스럽게도 모두 큰 성공을 거두었습니다. 당시에 대만은 세계저작권협약에 가입하지 않았기 때문에 계약하지 않고 번역 출판을 하는 것이 법적으로는 가능했지만 저작권에 대한 원칙을 되새기며 정식 계약으로 번역 출판을 진행했습니다. 그리고 그 후, 저작권법이 개정되면서 이전과 같은 무단 출판은 점점 줄어들었고 외국과 정식 계약을 통한 번역 출판이 일반화되었습니다.

1990년에는 약 200여 종의 외국 그림책이 번역 출간되었습니다. 출간 목록을 보면 일본 책이 약 120종, 미국 30종, 유럽 30종, 기타 20종 정도입니다. 단 이 책들의 절반 이상은 주로 방문 판매였기 때문에 서점에 진열되어

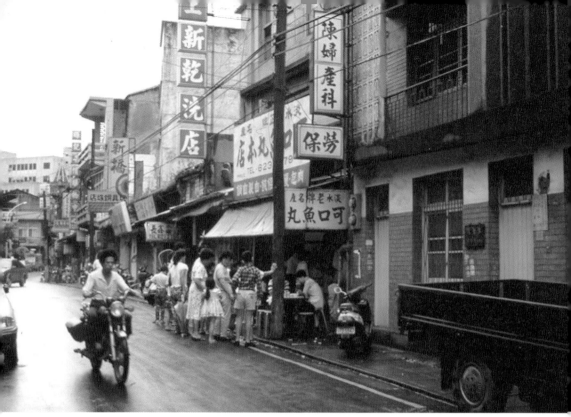

1990년대 초 대만을 처음 방문했을 때 거리 모습

있다고 볼 수는 없습니다.

사실은 번역 출판물의 증가를 둘러싸고 작가와 출판사 사이에 약간의 논쟁이 있었습니다. 출판사 입장에서 번역 출판은 이미 독자로부터 높은 평가를 받았거나 또는 출판할 만한 가치가 있다고 생각되는 책을 그 나라 출판 시장에 맞추어 비교적 빠르고 저렴하게 출판할 수 있다는 장점이 있습니다. 그것은 독자의 입장에서도 환영할 만한 일입니다. 그런데 아주 작은 출판 시장 안에서 창작 활동을 해야 하는 작가 입장에서 보면 그리 반가운 일은

아닙니다. 자신의 작품이 출판될 가능성이 적어질 수 있기 때문입니다. 짧은 시간 동안에 외국 그림책이 쏟아져 들어왔으니 그런 위기감이 생기는 것은 당연한 일입니다.

마침 강연자로 타이베이를 방문했을 때 이 문제에 대한 질문을 받았습니다. 저는 이것을 총 이익의 할당량을 어떻게 배분할지를 고민해서는 안 된다는 생각이었고, 우선 창작과 번역 출판 시장이 동일하지 않다는 말을 했습니다. 당시에 대만은 번역 그림책이라는 새로운 분야가 갑자기 출현해, 다른 유통 기구를 통해 하나의 시장을 만들었습니다. 물론 이것도 넓은 의미로는 어린이책 시장입니다. 번역 그림책이 증가했지만 대만 창작 그림책의 출판 부수는 줄지 않았고, 전체 매출도 떨어지지 않았습니다. 오히려 작가 입장에서도 세계 그림책 작가들과 경쟁을 하며 창작을 이어 가는 것은 매우 의미가 있는 일이라 생각합니다. 무엇보다도 이 논의에서 독자인 어린이의 입장이 빠져 있으며 어린이들이 정말로 즐길 수 있는 책을 만드는 것이, 우리 무두의 목적이며 기쁨으로 생각하며고, 대답했던 것으로 기억하고 있습니다.

번역 문화가 일방적으로 거대해져 자국의 문화 발전에 방해가 된다면 그것은 큰 문제입니다. 그러나 닫힌 문화는 반드시 쇠퇴한다는 것은 역사적으로도 증명된 사실입니다. 서로 왕래를 하는 것이 중요합니다. 다행히 그 후 대만의 그림책 출판은 질적으로나 양적으로 모두 순조로운 성장을 계속하고 있는 것 같습니다.

대만 그림책 작가로 먼저 생각나는 사람은 정밍진鄭明進입니다. 1932년에

태어난 정밍진은 타이베이 출신으로, 25년 동안 초등학교 미술 교사로 일하며 많은 그림책과 미술 교과서를 만들었고 일본 어린이책과 그림책을 대만에 소개하는 데 주력한 사람입니다. 1977년에 교직을 그만둔 뒤 창작에도 힘썼습니다.

정밍진의 『바다를 바라보는 작은 종이배』(푸젠소년아동출판사)

지금까지 나온 작품으로는 『열 명의 형제+兄弟』, 『작은 고래와 바다를 헤엄치기小鯨遊大海』, 『바다를 바라보는 작은 종이배小紙船看海』 등이 잘 알려져 있으며, 서정적인 화풍은 지나간 옛 풍경을 연상케 하며 묘한 향수를 자아냅니다. 정밍진과 저는 1974년부터 알고 지냈으며, 그림책에 대한 정보 교환을 계속해 왔습니다.

차오쥔옌曹俊彦은 실력이 있는 작가라고 정밍진에게 소개받았습니다. 1941년 타이베이에서 태어났으며, 온화한 눈빛과 차분한 말투를 가진 매력적인 사람입니다. 미술 교사와 출판사 편집장을 지냈고 지금은 그림책 작가로 활동하고 있습니다. 일본에서는 번역 출판되지 않았지만, 차오쥔옌의 작품이 가지고 있는 상

차오쥔옌의 『하양과 까망』, 『칙칙폭폭』(우저우찬보)

냥함과 유머에는 고개가 숙여집니다. 특히 『하양과 까망白白·黑黑和花花』, 『칙칙폭

폭嘟嘟』은 무채색을 효과적으로 사용하여, 읽다 보면 웃음이 새어 나오는 정말 재미 있는 그림책입니다.

자오궈종趙國宗은 국립대만사범대학과 독 일에서 미술을 공부했고, 현재는 국립예술 학원에서 미술을 가르치고 있습니다. 그의 작품은 앞에서 소개한 차오쥔옌과는 대조 적으로 색채 감각이 넘치는 것이 많습니다. 대표적인 작품으로는 『나팔꽃牽牛 花』, 『너 몇 살이야?你幾歲?』 등이 있습니다.

자오궈종의 『너 몇 살이야?』(상이원화)

출처 〈Pee Boo〉 3호, 1990년 9월 / 〈Pee Boo〉 30호, 1998년 9월

(3) 홍콩 어린이책

중국, 홍콩, 대만은 아시아에서 대표적인 중화권 국가입니다. 이 세 나라는 같은 언어 문화에 뿌리를 두고 있으면서도 각각 행동 양식은 크게 다릅니 다. 따라서 지역적 차이를 염두에 두고 이야기하는 것이 적합하다고 생각합 니다.

홍콩에서는 경제·문화 활동처럼 그림책 출판도 지극히 상업적으로 취 급되는 것 같습니다. 이런 흐름은 투자와 회수를 중시하기 때문에 아무래도 질적 측면에서는 소홀해지기 쉽습니다. 그래서 지금까지 그림책을 포함한 어린이책 출판은 그다지 활발하다고는 말할 수 없고, 서점에서 눈에 띄는

것은 코믹이나 잡지였습니다. 이런 상황에서 1980년대 초부터 그림책 출판에 의욕을 보인 곳이 교육출판사教育出版社와 신아문화사업유한공사新芽文化事業有限公司입니다. 전자는 주로 일본 그림책의 번역 출판에, 후자는 창작 그림책에 주력했습니다. 실제로 1990년 초 홍콩에서 그림책 작가로 불리는 10명 정도의 작가가 있었는데 대부분 신아문화사업유한공사에서 작품을 냈습니다.

홍콩은 인구가 약 750만 명으로 시장이 크지 않기 때문에 중국어권 내에서의 공동 출판도 활발해졌습니다. 다만 대만과 홍콩은 번체자繁体字(2), 중국과 싱가포르는 간체자簡體字(3)로 별도 인쇄를 해야 하는 번거로운 점이 있습니다.

홍콩에 거주하는 작가로는 구지우핑辜昭平을 꼽을 수 있습니다. 그는 1948년에 태어났으며 홍콩 사람입니다. 첫 작품으로『큰 비가 내리네大雨嘩啦啦』와 두 번째 작품『포피와 보비薄皮和皮比』모두 일본 유가쿠샤佑学社에서 출판되었습니다. 그는 공업 디자이너이면서 컴퓨터 그래픽의 일인자로도 유명합니다. 그 밖에 최지홍徐志雄, 레이감화이李錦輝, 상하이에서 태어난 당인콴鄧燕輩, 그리고 베트남 출신으로 1966년에 홍콩에 온 람얀얀林茵茵 등 젊은 디자이너와 일러스트레이터의 활약이 눈에 띄면서 대만 작가들과는 또 다른 경향을 엿볼 수 있어 매우 흥미롭습니다.

앞에서 말했던 것처럼 상호간의 교류가 앞으로도 계속되어, 중국어권에

(2) 중국에서 전통적으로 써 오던 방식 그대로의 한자

(3) 중국의 문자 개혁에 따라 글자 모양을 간략하게 고친 한자

홍콩은 1997년 중국에 반환되기 전까지 영국의 지배를 받아 중국어와 영어를 공식 언어로 사용한다. 1990년 초 홍콩을 방문했을 때 모습이다.

머무르지 않고, 이시이 지역 전제를 낳라하여 그곳에서 진정한 국제 공동 출판이 실현된다면, 정말 멋진 일이라고 생각합니다. 출처 〈Pee Boo〉 3호, 1990년 9월

(4) 중국 어린이책

제가 처음으로 중국에 갔을 때는 1976년 4월이었습니다. 그때는 베이징과 상하이 거리에서 쉽게 어린이책을 찾아볼 수도 없었고, 공항 매점에서 갱지에 인쇄된 얄팍한 소책자가, 간신히 어린이책의 존재를 알려 주는 정도였던

것으로 기억하고 있습니다.

당시 중국은 문화대혁명이 끝나지 않았고, 거리에는 홍위병이 넘쳐났으며 저우언라이周恩來[4]의 죽음으로 베이징은 정말로 혼란스러웠습니다. 어린이책 공동 출판은 생각할 수 없을 만큼 중국은 그다지 여유롭지 않은 나라였습니다.

시간이 지나고 두 번째로 중국을 찾은 것은 13년 후인 1989년 12월이었습니다. 마에카와 야스오前川康男나 오타 다이하치가 중심이 되어 활동하는 일중 아동문학 미술교류센터의 대표단과 함께 찾았습니다. 그때도 베이징과 상하이에만 들렀는데 골목길이 정비되고, 고층 빌딩들이 즐비한 베이징을 보고 커다란 변모에 놀랐습니다. 그 후 공동 출판에 대해 이야기를 나눌 기회가 생겨 가끔 방문했습니다. 물론 많은 어려움이 있었지만 이런 이야기를 할 수 있게 된 것만으로도 격세지감을 느꼈습니다.

출판 상황이나 작가들에 대한 이야기를 하기 전에 당시 중국의 저작권 사정에 대해 조금 말해 두려고 합니다. 그때까지 중국에서는 세계저작권협약에 가입하지 않아 수많은 해적판이 넘치고 있었습니다. 물론 출판물뿐만 아니라 음악, 영화, 컴퓨터 프로그램 등이 저작권자의 동의 없이 나돌고 있었습니다. 지금이라면 이해할 수 없지만 1990년 초반까지 중국에서는 자국 저작물도 법률의 보호를 받지 못했습니다.

긴 역사 속에서 특히 송나라에서 청나라까지 700여 년 동안은 출판 저작

(4) 중국의 정치인. 1949년 중화인민공화국 건국 후 총리를 지냈다.

권을 보호하는 의미의 사상은 존재했습니다. 하지만 중화인민공화국 출범 후 한참 뒤에 '지식의 사유와 부르주아 계급에 따른 법적 권리에 반대한다'는 취지의 캠페인이 퍼져 나갔으며, 특히 문화대혁명이 끝날 때까지 중국의 창작 작가들은 혹독한 시대를 견뎌야 했습니다. 당시만 해도 원고료의 개념이 인정되지 않았고, 작가는 인민에게 봉사하기 위한 노동으로 창작을 했고 출판은 모두 혁명을 위해 존재했습니다.

당시의 아동문학이나 작가에 대해서는, 『중국 현대 아동문학사』에 잘 정리되어 있습니다. 이 책을 읽어 보면 허이賀宜, 옌원징嚴文井 등 저명한 작가라도 사상과 경제적으로 엄청난 고생을 거듭해 온 것을 알 수 있습니다.

그런 가운데 중화인민공화국 저작권법은 중화인민공화국의 첫 저작권법이라는 의미뿐만 아니라 창작자의 고유 권리를 인정했다는 점에서 획기적인 일이라고 생각합니다. 물론 이는 중국 국내법이라서 외국 작품은 중국에서 먼저 발표되는 경우를 제외하고는 보호되지 않았습니다(1991년 당시 상호 저작권을 보호하는 협정을 맺고 있는 나라는 미국과 필리핀뿐이었습니다).

저작권 보호가 문화의 보전과 발전에 필요하다는 인식은 정부뿐만 아니라, 출판사의 경영자나 편집자 사이에서도 아주 느린 속도이지만 퍼지고 있었습니다.

중국은 사회주의국가로 출판사란 기본적으로 국립이고 사기업이 아닙니다. 그러나 출판물에 대해서 사상적인 내용 이외에서는 그다지 엄격하지 않고, 특히 어린이책은 각 지방에 설립되어 있는 '소년아동출판사少年兒童出版社'의 자율에 맡기고 있습니다.

1980년대 후반 중국 베이징 거리. 시내에는 고층 빌딩들이 생기기 시작했지만 거리 뒤편으로는 중국 전통 방식의 건물들이 남아 있다.

　　중국에서는 각 지방마다 거의 하나씩 있는 소년아동출판사에서 대부분의 어린이책이 출간되고 있으며, 극히 일부가 미술계 출판사, 인민출판사 등에서 출간되었습니다. 제가 가지고 있는 1990년 자료에는 어린이책 전문 출판사는 전국에 26개(출판사는 약 240개입니다)이고 1년 동안 약 5,000종의 신간을 발행한다고 하니 놀라운 숫자입니다.

　　예전에 중국에서는 어린이용과 성인용 출판을 구분한다는 생각이 별로 존재하지 않았으나 1952년 신생 중국 탄생 후에 이런 개념이 생겨났습니다. 처음으로 상하이에 '소년아동출판사'가 설립되고(처음에 생긴 명예로 이 출판

사만 이름 앞에 지역명인 상하이가 붙지 않습니다) 그다음으로 1954년 베이징에 '중국소년아동출판사中國少年兒童出版社'가 설립되었습니다.

1964년까지 어린이책 전문 출판사는 두 곳밖에 없었습니다. 그 후 1970년대에 들어서면서 각 지방의 이름을 붙인 여러 출판사들이 생겨났습니다. '허베이소년아동출판사河北少年儿童出版社', '안후이소년아동출판사安徽少年兒童出版社' '후난소년아동출판사湖南少年兒童出版社' '윈난소년아동출판사雲南少年兒童出版社' '랴오닝소년아동출판사遼寧少年兒童出版社' 등입니다. 모든 출판사들을 자세히 언급할 수는 없으므로 대표적으로 상하이의 '소년아동출판사'와 베이징의 '중국소년아동출판사' 허베이성에 있는 '허베이소년아동출판사'를 소개하고 싶습니다.

우선 상하이의 '소년아동출판사'는 유아용, 저학년용 도서를 중심으로 출간하고 있습니다. 중국에서 가장 유명한 어린이 잡지인 〈꼬마 친구小朋友〉도 여기에서 출간되었습니다. 편집장인 천보추이의 말에 의하면 '고품질, 새로운 것, 필요로 하는 것, 그리고 문화 발전으로 이어질 것을 앞으로 출판하고 싶다'고 했습니다. 참고로 이 회사의 1990년두 신간은 약 500종, 지금까지 출간한 책은 총 18,000종, 총 발행 부수는 무려 13억 권이라고 합니다. 대상 연령으로는 0~15세이며, 중국에서 3억 명 이상이 이 나이에 해당된다고 합니다. 300여 명의 직원이 16개의 편집실과 11개의 행정실에서 일하는 모습은 매우 활기가 넘쳐 보였습니다. 대표 도서로는『소년자연백과사전』,『중국아동문학저작』,『세계아동문학명저·고사 대전』등이 있습니다.

상하이는 예전부터 미술이나 영화가 아주 발달한 도시입니다. 어린이책 분야에서도 일본에서 만들어진 일중 아동문학 미술교류센터의 요청에 재빨

리 응해서 '일중 아동문학 상하이교류센터'라는 조직을 만드는 등, 중국 안에서 선진적인 역할을 담당하고 있는 것처럼 느꼈습니다.

베이징의 '중국소년아동출판사'도 소년아동출판사에 버금가는 활발한 출판을 하고 있습니다. 어린이책 전 분야를 지향하고 연구서, 평론 등에도 의욕적이며 특히 〈아동문학〉은 중국을 대표하는 아동문학 잡지로 알려져 있습니다. 또 중국이 국책으로 진행하고 있는 국제 공동 출판을 적극적으로 도입하고 있습니다.

허베이소년아동출판사는 『중국 현대 아동문학사』나 『중국 사대 민간 전설』을 출간하며 그 지방의 독자성을 잘 나타내는 도서를 출간하는 것으로 알려져 있습니다. 중국과 같은 큰 나라에서는 각 지역마다 사정이 달라 하나의 창구를 통한 교류는 어렵다고 생각하지만, 만일 지역에 어린이책 '교류센터'가 생겨 책이나 인적 교류가 진행된다면 국제적인 상호 이해도 한층 더 깊어질 것이라고 생각됩니다.

1990년대 초까지 중국에서는 상하이와 베이징이 어린이책 출판의 양대 거점이었으며 제가 만난 작가들도 대개 두 지역에서 활약했습니다.

먼저 장스밍張世明은 1939년 상하이에서 태어났습니다. 상하이 싱즈예술학교를 거쳐 중앙미술학원 화동분원 부속중등미술학교를 나왔습니다. 약 20년간 애니메이션 제작과 그림책 창작에 힘썼습니다. 그가 1980년대에 미국에서 살았을 때 뉴욕에서 처음 만났습니다. 당시 장스밍은 작품을 미국에서 출간하기 위해 여러 출판사를 찾아다녔지만 결국은 성공하지 못한 채 귀국했습니다. 그의 그림은 색채가 아름답고, 탄탄한 테크닉과 완성도는 중국적

인 전통을 느끼게 합니다.

귀국 후 그는 상하이의 소년아동출판사에서 많은 작품을 출간했고, 1989년에 다시 만났을 때는 상하이에 있는 그림책 작가 중 일인자가 되어 있었습니다. 장스밍의 작품은 홍콩과 대만에서도 출간되면서 점점 활동을 넓혀 갔습니다.

다음은 위따우于大武입니다. 위따우는 1948년 베이징에서 태어났습니다. 베이징 중앙미술학원을 졸업하고 베이징 인민미술출판사에서 미술 편집을 담당했습니다. 그는 1991년 『나타와 용왕封神演義』으로 고단샤출판문화상을 받았습니다. 이 작품은 1979년 상하이에서 제작된 〈나타가 바다를 뒤흔들었다哪吒鬧海〉라는 애니메이션을 바탕으로 했으며 대만에서 공개된 최초의 중국 애니메이션이라는 점에서 화제가 되었습니다. 스케일이 크고 유머가 넘치는 화풍이 돋보이는 작가입니다.

일본에서 출간된 위따우의 『나타와 용왕』(고단샤)

커밍柯明은 1923년 푸젠성의 푸저우시에서 태어났습니다. 오랫동안 신문사에서 미술을 담당했습니다. 1982년 노마국제그림책원화전에서 『용으로 변한 임금님変龍的君主』이 가작에 뽑혔습니다. 주로 중국 전설이나 민간 설화에서 유래한 것이 많지만 가장 유명한 것은 칠월 칠석의 전설을 그린 『견우 직녀』입니다. 그의 화풍은 전체적으로 수묵화 기법으로 배경을 먹의 농담과 흐르는 듯한 선으로 처리하고 주요 부분은 대

담하게 색을 쌓아서 질감의 충실화를 꾀하고 있습니다.

출처 〈Pee Boo〉 8호, 1991년 12월 / 〈Pee Boo〉 9호, 1992년 3월 / 〈Pee Boo〉 10호, 1992년 6월

(5) 태국 어린이책

인도차이나반도 중앙부에 위치하는 태국은 1932년부터 입헌군주제를 채택한 불교 국가입니다. 저는 1976년에 처음 태국을 방문한 이후 지금까지 수십 차례 방문했는데 그 사이에 '천사의 도시'라는 별명을 가진 수도 방콕은 극적인 근대화를 이루었습니다. 동남아시아국가연합ASEAN의 주력국이자, 또 신흥경제공업지역의 중심으로써 단기간에 놀라운 경제 발전을 이루었지만 교육과 의료, 사회보장 면에서 발생하는 지역 간의 빈부 격차와 여러 가지 문제를 간과할 수는 없습니다.

처음부터 불편한 이야기를 꺼냈는데, 제가 말씀드리고 싶은 것은 어느 나라나 경제 상황과 어린이책 출판 사정은 서로 맞물려 있다는 것입니다. 1970년대 당시 방콕의 서점 수는 그리 많지 않았고, 어린이책은 얇고 변변치 않은 종이에 허접하게 인쇄되어 좁은 구석에 진열되어 있었습니다. 다른 나라에서 높은 평가를 받고 있는 번역 그림책은 거의 찾아볼 수 없었고, 기껏해야 코믹 해적판 정도였습니다. 태국은 오랫동안 해적판 천국으로 악명이 높았고, 사회적으로나 경제적으로 단속을 할 수 있는 상황이 아니었습니다.

그런데 시간이 흘러 1990년대부터 태국 출판계는 활황을 누렸습니다. 갑자기 책이 팔리기 시작했다는 의미는 아닙니다. 빌딩과 도로 건설이 진행됨

태국에서 코끼리는 국가 공식 동물이자 신성한 동물로 행운을 가져다준다고 믿는다.

에 따라 경제가 활성화되고 가전, 자동차, 컴퓨터 산업이 잇달아 태국에 공
장을 세우며 제품 설명서가 필요하게 되자 자연스럽게 인쇄업이 발달했습니
다. 인쇄, 제본, 제지와 같은 출판 관련 산업도 함께 급격한 발전을 이루었
습니다. 출판계에서도 자본력을 가진 신흥 출판사가 증가하게 됩니다. 이렇
게 1990년부터 단기간에 훌륭한 장정의 잡지나 책이 서점에 진열되었습니
다. 대도시 서점은 이러한 공급 증가에 맞춰서 대형화되었습니다. 태국 번
역 그림책도 틀림없이 이러한 상황 속에서 번성해 왔다고 저는 생각합니다.

　태국에서 그림책의 본격적인 번역 출판은 1994년부터라고 생각해 볼 수
있습니다. 인쇄업으로 성공한 아마린그룹은 가정용 잡지나 일반 도서를 출

간하다가 오랜 염원이었던 창작 그림책과 번역 그림책 출판을 시작했습니다. 아마린Amarin출판사는 1994년부터 어린이책 출판을 시작했으며 꽤 질 높은 내용을 자랑합니다. 아마린출판사에서 출판되는 어린이책 시리즈를 〈프래우 풍 덱Phraew pheung dek〉이라고 부르는데, 이것은 '어린이의 친구'라는 의미입니다. 이 시리즈의 첫 번째 책은 1994년 5월 브라이언 와일드스미스Brian Wildsmith의 『사자와 쥐』였습니다. 지금은 번역 그림책의 비중이 높은 편이지만 태국 작가의 창작 그림책도 1996년에 9종 정도 출판되었습니다.

그중 일본 그림책 『구룬파 유치원』, 『구리와 구라』, 『누구나 눈다』, 『왜 방귀가 나올까?』, 『이슬이의 첫 심부름』, 『깜박깜박 신호등이 고장 났어요!』 등이 2년 동안에 잇달아 출간되었습니다. 반응은 아주 좋았습니다. 출판사에서는 수도권뿐만 아니라 지방 유치원에서도 강연을 하는 등 그림책 보급에 적극적으로 힘썼습니다.

태국 그림책 작가 가운데, 1996년 볼로냐아동도서전에서 만난 두 사람을 중심으로 아주 간단하게 이야기하겠습니다.

치완 위사사Cheewan Wisasa는 20년 이상 그림책을 만들고 있는 베테랑 그림책 작가입니다. 그의 작품으로는 『긴수염 할아버지』, 『행진하는 개미 열 마리Ten Marching Ants』 등이 있습니다. 시나카린위롯대학 교육학부에서 출판과 미술교육을 전공한 후, 8년간 초등학교에서 아이들에게 그림을 가르치면서 어린이들을 위한 여러 미술 프로젝트에 참여했습니다. 최근에는 라오스 아이들을 위한 출판 원조 활동에도 힘을 쏟고 있다고 합니다.

볼로냐에서 만난 또 다른 그림책 작가는 프리다 파냐찬드Preeda Panyachand입

니다. 치완과 같은 시나카린위롯대학 교육학부에서 공부를 했습니다. 졸업하고 나서 몇 년간 출판사에서 어린이책 편집을 담당했고 그 후 태국아동미술협회 이사로 일하면서 방콕에 있는 유명한 유치원에서 미술을 가르쳤다고 합니다. 아이들에게 미술을 가르치면서 어린이책 창작 활동을 본격적으로 시작했고 〈프래우 풍 덱〉 시리즈에서 그림을 그렸고 치완과 공동으로 그림책 작업도 했습니다.

이번에 태국 그림책 작가에 대해서 좀 더 자세한 정보를 소개하려고, 여러 곳에 문의를 해 보았지만 쉽지 않았습니다. 그동안의 통계 자료나 기록이 거의 없기 때문에 충분한 답을 들을 수 없었습니다. 그러나 태국출판서점협회에서는 현재 활동 중인 작가의 작품 목록을 작성 중이라고 하니 앞으로도 조금 더 정리된 정보를 얻을 수 있기를 바랍니다.

출처 〈Pee Boo〉 23호, 1996년 3월 / 〈Pee Boo〉 24호, 1996년 6월

(6) 베트남 어린이책

베트남은 1960년 베트남전쟁으로 헤아릴 수 없을 만큼 많은 것을 잃어버렸지만 1986년부터 도이모이^{doimoi(5)} 정책을 시행하며 경이로운 경제 발전을 계속하고 있습니다.

(5) 베트남어로 '변경한다'라는 뜻의 도이 'doi'와 '새롭게'라는 뜻의 모이 'moi'가 합쳐진 용어로 쇄신을 뜻한다. 공산당 지배 체제를 유지하면서 사회주의적 경제 발전을 지향한다.

베트남 최대 국영 출판사인 킴동KIMDONG출판사는 작가인 응우옌 후이 뜨응 Nguyen Huy Tuong이 1957년 설립한 출판사입니다. 약 50명의 직원 가운데 20명은 편집부원이고, 연간 50~60종의 신간을 출간하고 있습니다. 하지만 사회주의 국가이기 때문에 출판사의 역할은 원고 준비까지이며, 나머지는 인쇄소의 일이라고 합니다. 증쇄도 인쇄소에서 결정하기 때문에 어린이들이 어떤 책을 좋아하는지, 팔리기 위해서는 어떻게 하면 좋을지 등 출판사로서의 기본적인 정책 결정이 매우 어렵다고 합니다. 참고로 1990년대 베트남 인구는 약 7천만 명인데 그중 어린이 수는 2천3백만 명이었고 2000년에는 3천만 명에 이르렀습니다. 또 식자율도 90퍼센트 이상이니 출판사 입장에서는 유망한 시장이라고 생각하는 것은 당연한 일입니다. 그런데 베트남의 어린이 책 가격을 보면 3,000동에서 5,000동 사이의 페이퍼백이 주류이고 하드커버 책은 가격이 6,000동 이상이 넘습니다. 알기 쉽게 다른 물가와 비교해 보면 쌀 1킬로그램에 3,500동, 쇠고기 1킬로그램에 32,000동입니다. 1990년대는 100동이 약 1엔이니까, 0을 두 개 떼고 생각하면 되는데, 실제로 국민소득의 차이는 아직 큽니다. 컬러 그림책은 아직 별로 출판되고 있지 않은 것 같았습니다. 표지만 컬러이고, 본문은 흑백이 보통이었습니다.

킴동출판사는 『도라에몽』의 베트남어판 출판사로도 유명합니다. 응우옌 탕 부 사장의 이야기에 의하면, 계약 당시에 후지코 후지오와 소학관의 사장이 와서 로열티를 받는 대신에, 베트남 어린이들을 위해서 '도라에몽 기금'을 만드는 것에 찬성해 주었다고 합니다.

베트남 그림책의 출판 사정을 보면, 전국에서 100명도 되지 않는 그림책

오토바이는 베트남에서 생활필수품으로 어딜 가나 쉽게 볼 수 있다.

작가 대부분이 출판사에 소속되어 있고 프리랜서로 활동하는 사람은 드물었습니다. 또 종이의 공급이나 인쇄·유통상의 문제도 있기 때문에, 일본처럼 많은 그림책이 매년 출판되는 것은 아닙니다. 서점에서 그림책을 살펴보면 창작 그림책은 그리 많지 않고, 영웅담이나 옛이야기를 소재로 한 것이 눈에 띄었습니다.

출처 〈Pee Boo〉 25호, 1996년 10월 / 〈Pee Boo〉 26호, 1997년 1월

호찌민의 킴동출판사 방문기

2018년 5월 7일 베트남 어린이책 전문 출판사인 킴동출판사의 호찌민 지사를 방문했습니다. 베트남 경제의 중심인 호찌민시에서는 독서 습관을 정착시키기 위한 시도가 활발히 진행되고 있었으며 2016년에는 베트남 최초로  드엉 삭^{Duong Sach} 서점 거리와 시내 최대 규모의 어린이책 전문 서점 '킴동어린이책센터'가 문을 열었습니다. 시내 중심부에 있는 서점 거리는 길이 144미터, 폭 8미터의 작은 규모이지만, 20개 출판사의 판매 부스, 북 카페, 갤러리 등이 함께 모여 있어 시민들의 쉼터가 되고 있습니다. 또 베트남 서점 체인점인 파하사^{FAHASA}는 기노쿠니야쇼텐과 제휴하고 일본 책 코너가 있는 서점을 시내에 세 군데나 열었습니다.

킴동어린이책센터는 킴동출판사 호찌민 지사 2층에 만들어졌고 약 2,500종의 책을 갖추고 있습니다. 3분의 1 정도의 공간은 주로 일본 번역 만화가 차지했고 나머지는 그림책, 소설 등이 진열되어 있습니다. 이번에는 호치민 지사의 디렉터인 까오 쓩 선과 편집자인 코아 레 티 빅에게 이야기를 들을 수 있었습니다.

그들 말에 따르면 베트남에는 그림책 작가 협회의 성격을 띤 것은 아직 존재하지 않으며 현재는 70~80명 정도의 작가와 100여 명의 화가가 활동하고 있다고 합니다. 까오 쓩 선은 시인으로, 코아 레 티 빅은 신진 그림책 작가로서 활약하고 있으며, 자신들의 작품을 보여 주었습니다.

킴동출판사는 연간 2,000종 정도의 책을 출간하고 있으며, 출판 부수는 연간 500~600만 부 정도였습니다. 저작권 수입은 일본 책이 가장 많고 코믹이 대부분을 차지하고 있습니다. 이 출판사에서는 2017년 코믹 페스티벌이 열려 일본에서도 50여 명의 관계자가 참석한 것으로 알려졌습니다. 베트남 작가의 만화책은 아직 성장 중이고, 주로 역사교육과 학교생활 등 베트남 사람들의 문화와 생활에 뿌리를 둔 내용을 담고 있습니다.

2018년 방문했던 어린이책 전문 서점인 킴동어린이책센터와 킴동출판사(아래). 서점은 현대식 시설에 다양한 어린이책을 갖추고 있었다.

베트남에서 유명한 동화는 베트남을 대표하는 사 사 또 호아이To Hoai의 『귀뚜라미 표류기』입니다. 이는 1941년 처음 출간되었고 모두가 평등하고 평화로운 세상을 꿈꾸는 귀뚜라미의 모험 이야기입니다. 일본어를 포함한 많은 언어로 번역되어 오늘날에도 사랑받고 있습니다. 베트남은 동남아시아의 유수한 나라로 계속해서 성장해 나가며 어린이책 시장도 앞으로 크게 발전할 것이라고 생각합니다.

(7) 덴마크 어린이책과 안데르센

덴마크 하면 많은 사람들이 안데르센 동화를 떠올리듯이, 어린이책 출간도 매우 활발합니다. 덴마크는 유틀란트반도에 연결되어 있으며 국토 대부분이 바다에 접한, 인구가 불과 560만 명 정도밖에 되지 않는 작은 나라입니다.

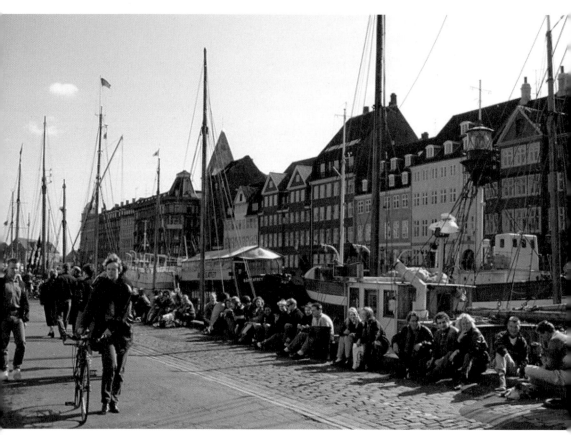

덴마크는 바다에 인접한 만큼 다양한 배와 깃대를 쉽게 볼 수 있다.

덴마크는 작은 나라지만 인구에 비해 어린이책 출판 종수가 아주 높은, 몇 안 되는 나라 중 하나입니다. 1900년대 초에는 연간 불과 50종 정도였던 신간이 1940년대에는 200종, 1970년대에는 500종, 1990년대에는 연간 1,200종까지 늘었습니다. 그 비밀은 공공도서관, 학교도서관에 있다고 말할 수 있습니다. 들은 바에 따르면 덴마크에 있는 도서관의 연간 대출이 74만 부를 넘는다고 하니 100만 명도 안 되는 어린이 수를 생각하면 놀라운 숫자라고 생각합니다. 출판사는 도서관의 구입에 힘입어 활발한 출판이 가능하다고 할 수 있습니다.

1,000종이 넘는 신간의 각 초판 부수는 2,000~3,000부 정도로 조금이라도 원가를 줄이기 위해 국제 공동 인쇄 방법을 쓰고 있습니다. 국제 공동 인쇄는 각국의 편집자가 협의를 해서 출판할 책을 정하고, 번역 출간할 나라의 언어로 된 텍스트를 원작 출판사로 보내 각 나라의 부수를 동시에 인쇄해 판매하는 것입니다. 자료에 따르면 19세기 중반까지 독일어가 다른 나라말로 번역 출판되는 경우가 압도적으로 많았는데 최근에는 스칸디나비아제국과 영어권, 일본 등과의 공동 인쇄도 늘고 있습니다.

참고로 일본과의 공동 인쇄와 번역 출판은 1960년대에 〈구리와 구라〉 시리즈, 『하마かばくん』, 『바보 롤러のろまなローラー』 등이 덴마크어로 출간되면서 시작되었습니다. 지금은 절판이 되었지만 안노 미쓰마사나 하야시 아키코의 그림책도 오랫동안 판매되었습니다. 덴마크에는 오랜 역사를 가진 칼슨 Carlsen Forlag과 헤스트Host & Sons Forlag 출판사가 있습니다. 칼슨은 손바닥 크기의 자그마한 그림책 '픽시pixi'로 유명합니다. 또한 헤스트는 안노 미쓰마사, 하

야시 아키코 등 일본 그림책을 많이 냈던 출판사로 알려져 있습니다.

일찍이 덴마크의 어린이책에 대해서, 전 문화부 장관이었던 그레테 로스 트뷜이『덴마크의 루트-오늘의 덴마크 아동문학』이라는 책의 머리말에 매우 흥미로운 이야기를 했습니다.

　　"대개 어린이들에게 책과의 만남은 처음으로 문학에 빠져 그 기쁨을 맛보는 첫 번째 경험을 말합니다. 책을 읽고, 글과 그림의 세계로 나아감으로써 어린이들은 꿈과 상상과 모험에 가득 찬 우주에 첫발을 내딛습니다. 한스 크리스티안 안데르센은 시대를 막론하고 위대한 작가였습니다. 그는 어떻게 하면 어린이와 어른이 이야기에 사로잡히는지를 누구보다도 잘 알고 있었습니다. 그의 세련되고 감칠맛 나는 말솜씨는 오늘날까지 덴마크 어린이들의 책 속에 살아 있고 젊은 작가들의 글과 그림에 큰 영향을 끼치고 있습니다."

여기에서 소개된 한스 크리스티안 안데르센Hans Christian Andersen은 2005년에 탄생 200년을 맞은 덴마크를 대표하는 동화작가이며 위대한 시인입니다. 덴마크 어린이책에서 안데르센의 생애와 작품을 빼놓고 이야기하는 것은 불가능하다고 생각합니다.

2005년 저는 '안데르센 탄생 200주년 기념사업'의 아시아 사무국장이었습니다. 당시 덴마크의 오덴세에 있는 안데르센 박물관장이었던 아이나 아스크고를 일본에 초대한 적이 있습니다. 아스크고는 젊은 안데르센 연구자로, 탄생 200주년을 맞아 박물관 소장품을 디지털화하고 인터넷으로 열람 가

능하게 하는 등 눈부신 업적을 쌓아 온 매우 뛰어난 행정관이기도 했습니다.

2005년 2월 도쿄에서 '안데르센의 마음을 이야기하다'라는 주제로 열린 그의 강연에서 안데르센에 대한 인상적인 이야기를 몇 가지 소개하겠습니다. 그는 안데르센의 신비한 매력에 대해 먼저 이렇게 말했습니다.

"안데르센의 매력을 설명하기가 무척 어려운 일입니다. 물론 안데르센의 예술적 본질을 말하는 것은 간단합니다. 한 가지 특징을 꼽는다면, 안데르센만큼 자신의 인생과 작품이 잘 융합된 작가는 매우 드물 것입니다. 그의 이야기를 읽다 보면 작가 안데르센을 떠올리지 않을 수 없습니다. 그의 동화는 마치 안데르센이 느낀 것을 이야기로 만든 느낌입니다.

『인어 공주』를 읽고 눈물을 흘릴 때, 우리는 안데르센을 위해 눈물을 흘리고, 『꿈꾸는 한스』를 읽고 환희할 때, 우리는 늙은 안데르센을 위해 기뻐했습니다. 이것은 안데르센이 가지고 있는 훌륭한 강점 중 하나인데, 그는 우리의 삼성을 통해 시싱에 대해 이야기합니다. 그리고 서기에 한 그루의 나무, 다시 말하면 인간다움과 깊은 배려, 즉 사람으로서 기본이 되는 생각을 심는 것입니다. 안데르센은 우리의 지성에 뭔가를 주입하려는 것이 아니라 지성을 흔드는 말을 이용해 우리의 감정을 건드립니다. 그의 이야기 속에 들어가면 권력은 약해지고 작은 사람은 커지고, 현자는 어리석은 자가 됩니다. 동화라는 우주 속에서 그의 작품이 살아가는 최강의 토양을 만들어 낸 것이지요. 왜냐하면 동화 속에서 지성의 세계는 활동을 멈추고 감정과 진실된 생각만이 의미를 갖는 거니까요."

저는 이 해설에 아주 공감했습니다. 안데르센은 동시대에 살았던 독일 그림형제와 종종 비교됩니다. 그림형제는 민간에서 전해 내려온 여러 가지 이야기를 수집하여 체계적인 옛이야기로 엮어 낸 것으로 유명하지만, 창작성은 잘 보이지 않습니다. 하지만 안데르센은 전승 문학의 영향을 받은 몇몇 작품만 제외하면 대부분은 그가 만든 창작입니다. 그리고 놀라운 것은, 작가 한 사람이 만들었다고 생각되지 않을 정도로 작품 속 등장인물, 배경, 시대 등이 다방면에 걸쳐져 있습니다. 160편에 가까운 그의 동화 중에 어느 하나를 꺼내도 '용하게도 이렇게 다른 이야기를 생각했네!' 하는 생각을 자주 합니다. 또 작품에 나타난 묘사력도 보통이 아니라 색상과 모양뿐 아니라 냄새와 질감에 대해서도 말하는 것이 안데르센 작품의 특징입니다. 그리고 안데르센은 상류층 사람들 앞에서 자작을 낭독하고 좋은 평을 받았다고 하는데, 지금이라면 분명 아주 인기 있는 연예인 같은 존재였을 겁니다.

그리고 아스크고는 이렇게도 말했습니다.

"한스 크리스티안 안데르센의 작품은 우리 모두에게 말을 걸어옵니다. 그 점에서 그는 전 세계의 재산입니다. 그를 이해하기 위해 현명해질 필요도, 어른이 될 필요도 없습니다. 아이들도 안데르센을 이해할 수 있기 때문입니다. 개인적인 의견입니다만, 그것은 안데르센이 다른 작가와 크게 다른 점입니다. 그의 동화에는 어린이를 위한 것, 어른들을 위한 것, 그리고 나이 든 사람들을 위한 것 등 많은 '레벨'이 있다고 합니다. 그러나 기본적으로 이런 '레벨'은 우리가 동화를 자신의 생활 체험에 투영하기 위한 해석의 수단에 불과합니다. 동

화를 통해 한스 크리스티안 안데르센은 우리 머릿속에 한 그루의 나무를 심고, 그 나무는 몇 년이라는 시간을 거쳐 자라납니다. 그리고 '레벨'은 그 나무에 새겨진 나이와 같은 것입니다. 이렇게 안데르센과 그의 작품은 우리의 마음과 머릿속, 나아가 언어의 문화 속에 살아서 우리가 자신의 감정을 표현하고 싶을 때 그의 작품이 말의 표현이나 인용구의 형태로 되살아납니다."

아스크고는 안데르센이 자신의 인생을 동화처럼 생각했다고 언급했습니다. 사망률이 무서울 정도로 높았던 18세기에, 안데르센은 살아남았을 뿐만 아니라 끊임없는 노력 끝에 그가 계속 꿈꾸어 왔던 작가로 생계를 유지했습니다. 더불어 자기 주위의 작은 세계에서 뛰쳐나와 큰 세계를 체험하는 데 성공했습니다. 안데르센에게 이 행복은 순수한 감정과 노력의 결과라고 합니다. 하지만 일의 성공과는 별개로, 안데르센의 사생활은 무척이나 고독했습니다. 평생 가족을 갖지 못했던 안데르센은 작가로서의 기쁨을 누군가와 나눌 수 없었던 것 같습니다.

안데르센은 인정하지 않았지만 아스크고의 말에 의하면 '어떤 의미에서 안데르센은 우리를 위해 스스로를 예술이라는 제단에 바쳤다'고도 할 수 있습니다. 그리고 그 덕분에 우리는 그의 동화를 읽고, 그것을 다시 아이들에게 읽어 주며 안데르센이 이루어 낸 것에서 많은 혜택을 받고 있습니다. 한스 크리스티안 안데르센은 행복한 비극 그 자체였습니다. 여러 어려움에도 불구하고 세계에서 가장 존경받고 온 세상의 언어로 작품이 번역되어 작가로서 가질 수 있었던 기쁨은, 그가 한 인간으로서 고독한 운명을 타고난 현

실의 깊은 비애와 뒤섞여 있습니다.

다시 말하면 안데르센에게 삶은 창작 동기이며 그가 보낸 편지에도 그런 생각이 담겨 있습니다.

'나는 이 세상에 살고 있습니다. 그리고 내가 무슨 생각을 하고 무엇을 느끼는지를 이 세상 모두가 알았으면 하는 것뿐입니다.'

이보다 더 적절한 표현은 없습니다. 현대에 부활한 한스 크리스티안 안데르센은 작품을 통해 세상 사람들 속에 살아 있으니까요.

현대에 부활한 안데르센

안데르센은 지극히 인간적이었습니다. 항간에서는 안데르센을 '덴마크가 낳은 세계적인 위인' 등으로 표현하는데 업적이 많은 사람이라는 의미에서는 확실히 위인이라고 생각합니다. 그러나 평전이나 자서전을 읽으면 인간적인 사람이었음을 잘 알 수 있습니다.

자서전을 쓸 만한 인물이라면 '이런 건 안 쓰겠지.'라고 생각할 법한 이야기를 솔직하게 쓰는 사람이 안데르센입니다. 보통 사람이 볼 때는 100퍼센트 허세를 부릴 거라고 생각하는 것에는 무관심하면서 이상한 부분에서 허세를 부리는 면이 있습니다. 짝사랑했거나, 깊이 사랑했던 상대가 자신을 오빠라고 생각하고 다른 사람과 결혼해 버렸다거나, 실연으로 상처받은 자신의 모습이나 싫은 사람의 험담을 쓰기도 하고, 돈에 대한 이야기도 적혀 있습니다. 그런가하면 누군가에게 애교를 부려 아첨을 떨기도 했습니다. 사진을 좋아했던 그는 무척이나 모델이 되고 싶어 했다고 합니다.

어디까지나 자서전을 읽은 후의 인상이지만, 좋은 점뿐만 아니라, 결점도 많이 가지고 있는, 매우 인간적인 사람이었다는 것이 제가 느낀 안데르센의 인상입니다. 『안데르센—자서전 내 평생의 이야기ｱﾝﾃﾞﾙｾﾝ自伝ーわが生涯の物語』를 읽으면 여기저기서 웃음이 지어지기도 하고 암담한 기분과 슬픔 등 여러 기분을 느낄 수 있지 않을까 생각합니다.

호기심이 강해서 여행을 좋아했던 안데르센

여행을 좋아했던 안데르센은 덴마크만 87번, 해외는 29번을 여행했다고 합니다. 대부분이 유럽이라고는 하지만 150년도 훨씬 전이기 때문에, 그 당시로서는 대단한 일이었습니다. 새로운 것을 좋아한 그는 증기기관차가 생기자마자 바로 타 보았다고 합니다. 지금으로 비유하면 자기부상열차에 도전하는 것과 다름없었습니다. 이러한 강한 호기심과 행동력도 안데르센다운 것으로, 여행의 경험은 『하늘을 나는 가방』, 『그림 없는 그림책』 등의 작품에 반영된 듯합니다.

당시의 작가나 음악가들은 귀족의 집에 초대받아 장기 체류 하는 경우가 많았는데, 안데르센도 예외는 아니었습니다. 평생 독신으로 살았던 그는 유명해진 뒤에도 집을 갖지 않고 코펜하겐에 있는 두 개의 호텔에 언제든지 묵을 수 있는 방을 갖고 이용했다

안데르센은 평생 독신으로 살면서 여행을 즐기며 호기심을 충족했다.

고 합니다. 지금은 유명 인사가 호텔에 사는 것이 드문 일이 아니지만 그 시대에 유명인이 평생 집을 갖지 않았던 인물은 드물었을 것입니다.

2005년 안데르센 탄생 200주년을 기념하며

70세로 생을 마감하기 전까지 안데르센은 150여 편의 동화와 수많은 희곡, 소설, 시를 썼습니다. 상상력과 다양한 묘사력으로 표현된, 범인凡人으로 결코 흉내 낼 수 없는 스케일은 안데르센이 위대한 인물임을 상징하고 있습니다.

안데르센의 작품은 일본에서도 모르는 사람이 없을 정도로 친숙하게 읽혀 왔습니다. 그러나 최근에는 젊은이들 사이에서 관심이 적어지고 있는 것도 사실입니다. 서점에서도 안데르센의 작품을 볼 수 있는 기회가 적어졌습니다.

그런 가운데 2005년 4월 2일에 안데르센 탄생 200년을 맞이하여, 그의 작품이 다시 한 번 젊은 사람들의 눈길을 끌 수 있도록 '안데르센 탄생 200주년 아시아 사무국'은 1997년부터 꾸준한 사전 준비를 해 왔습니다.

탄생 200주년에 앞서 2004년 6월에 쇼가쿠칸에서 〈안데르센 그림책〉 시리즈가 출판되었습니다. 누구나 다 알고 있는 안데르센의 작품인 만큼 그림책으로 출간을 하는 것에 대해서 찬반 논란과 이야기 분량, 원본을 수정하지 못하는 등의 어려움도 있었습니다. 그래서 글은 '현대에 부활한 안데르센' 대신 카도노 에이코가 이야기꾼이 되어 들려주는 듯한 그런 이미지로 만들었습니다.

안데르센의 작품은 그림이 없이 글을 읽는 것만으로도 형태나 색이 생생

하게 묘사되는데, 카도노 에이코도 소리 내어 읽었을 때 금세 머릿속에 이미지가 그려지는 문장으로 완성했습니다.

　카도노 에이코의 문장을 각각의 저명한 그림 작가가 그림으로 표현해서 수준 높은 작품으로 완성했습니다. 별권인『그림 없는 그림책』은 사사키 마키가 그렸습니다. 사사키가 만화가에서 그림책 작가가 되기로 한 계기는, 안데르센의『그림 없는 그림책』에 감동했기 때문이라고 합니다. 그리고 스스로『그림 없는 그림책』에 그림을 그리고 단 한 권만 직접 만들었습니다. 물론 정식 출간은 아니었지만, 오래전에 사석에서 그 이야기를 들었던 저는 그림책 시리즈를 기획할 때『그림 없는 그림책』은 꼭 사사키에게 의뢰하려고 생각하고 있었습니다.『그림 없는 그림책』은 30편이 넘는 독립된 이야기이므로, 그림 스타일도 각각 다르게 그려 주었습니다. 사사키도 매우 즐기면서 작품에 임했다고 합니다.

　13권의 그림책에 얽힌 추억을 말하자면 끝이 없지만, 제작에 꼬박 3년이 걸렸고 쟁쟁한 그림책 작가들과 의견을 주고받으면서 완성에 이르렀다는 점은 좋은 평가를 받을 만한 일입니다. 돌이켜 생각해 보면 2005년 탄생 200주년에 늦지 않게 완성된 것이 다행이라는 생각이 듭니다.

출처 〈MOE〉 2005년 5월 호

국제안데르센상에 대해

국제안데르센상은 그림책과 아동문학 분야에서 매우 권위 있는 상입니다. 이 상은 1956년부터 국제아동청소년도서협의회가 2년에 한 번 뛰어난 작가와 화가 각각에 수여하는 것으로 잘 알려져 있습니다. 처음에는 작가에게만 수여했지만 1966년부터는 작가와 화가 모두에게 상을 수여하고 있습니다.

덴마크에서는 지금까지 3명이 수상을 했습니다. 1972년 입 스팡 올센Ib Spang Olsen(화가상), 1976년 세실 뵈드커Cecil Bodker(작가상), 그리고 1978년 스벤 오토Svend Otto S.(화가상)입니다. 이 세 사람은 현대 덴마크 어린이책을 대표하는 작가들로, 뵈드커는 복잡한 현대 사회 속에서 살아가는 아이들의 모습을 생생하게 그리고 있습니다. 또한 올센과 오토는 40년 넘게 어린이책에 그림을 계속 그렸고, 둘도 없는 친구 사이로 알려져 있습니다.

올센과 오토는 서로 화풍도 다르지만 몇 가지 공통점이 있습니다. 신화와 전설에 매우 흥미를 가지고 귀신과 트롤을 좋아하는 것, 안데르센의 동화에 커다란 영향을 받아 수십 년 동안 그의 작품을 위해 그림을 그렸습니다. 그리고 그림책을 만들 때 문장을 고려하여, 특히 소리 내어 읽을 경우 소리의 울림을 중요하게 생각했습니다. 그림을 통해 그 안에 숨어 있는 생명을 전하고 그려내는 스토리텔러라는 자부심을 가지는 공통점도 있습니다.

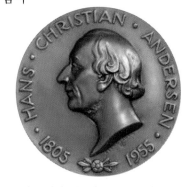

안데르센 얼굴이 새겨진 국제안데르센상 메달

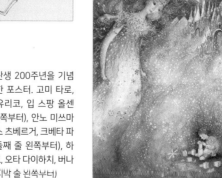

안데르센 탄생 200주년을 기념
해서 제작한 포스터. 고미 타로,
야마와키 유리코, 입 스팡 올센
(첫째 줄 왼쪽부터), 안노 미쓰마
사, 리즈베스 츠베르거, 크베타 파
코브스카(둘째 줄 왼쪽부터), 하
야시 아키코, 오타 다이하치, 버나
뎃 왓츠(마지막 줄 왼쪽부터)

(8) 네덜란드 어린이책

유럽의 북서부, 북해의 남해안에 위치하는 네덜란드는 국토의 4분의 1이 해면보다 낮은 것으로 잘 알려져 있습니다. 규슈와 거의 같은 넓이에 약 1천7백만 명이 사는 작은 나라지만, 일본의 문화와 학문 발달에 중요한 역할을 해왔기 때문에 일본인들에게는 아주 친근한 나라입니다.

네덜란드도 덴마크와 같이 어린이책 출판은 매우 활발하며 높은 수준이라고 말할 수 있습니다. 매년 10월에 열리는 '어린이책 주간'은 개최지를 바꾸어 가면서 도서전, 심포지엄, 전람회 등 다양한 행사를 펼칩니다. 또 이때 네덜란드에서 가장 권위가 있는 실버연필상이 발표됩니다. 이는 전년도에 네덜란드에서 출판된 모든 어린이책을 대상으로 하며, 1981년 일본 작품 『천동설 이야기』, 1986년 『똑똑, 자고 가도 될까요?』도 수상했습니다.

두 작품 모두 제가 직접 담당했던 해외 공동 출판이었기 때문에 시상식에 참석했는데, 출판 관계자뿐만 아니라 작가, 연구자, 도서관 관계자 등 많은 사람들이 모여서 감동을 받은 기억이 납니다.

게다가 '어린이책 주간'은 일본의 '독서 주간'처럼 책 홍보만 하는 것이 아니라, 서점, 도서관, 전시장 등에서 부모와 아이들이 책을 읽고 서로 이야기하면서 자연스럽게 책과 친해지는 기회를 갖습니다. 이런 행사가 전국적 규모로 진행되는 것에 매우 감탄했습니다. 작은 나라이기 때문에 가능하다는 의견이 있을지도 모르겠지만, 어린이책 출판에 종사하는 한 사람으로서 꼭 이루어졌으면 하는 광경을 본 듯한 느낌이었습니다.

네덜란드는 인구는 적지만 어린이책 출판사는 40여개에 달합니다. 티메

1980년대 네덜란드에서 찍은 미국 서점 딕손

뮤렌호프Thime Meulenhoff 등 극히 일부를 제외하고는 소규모 출판사가 대부분이지만, 각자가 독자적인 편집 방침과 출판사마다 개성 있는 출판 목록을 가지고 있습니다. 여기에 가장 큰 이유는 역시 소규모이기 때문에 경영자나 편집자의 의향이 크게 반영되기 때문입니다. 또한 부모에서 자식으로 계승되는 경우가 많아서 보통은 한 작가의 작품이 같은 출판사에서 계속 출판됩니다. 편집자의 이직도 영국을 제외한 유럽의 다른 나라들과 마찬가지로, 별로 빈번하지 않습니다(일본보다는 훨씬 많습니다). 한편, 출판사 간의 정보

교환이나 공동 연구는 매우 활발하며, 편집자를 지망하는 학생이나 연구 단체가 각종 그림책과 아동문학 연구지를 발표하고 있습니다. 어린이 잡지 〈에젤수르EZELSOOR〉도 그중 하나로 1985년에 창간되었습니다. 네덜란드는 그림책 이외에도 동화책 출판이 활발합니다. 이것은 창작이나 출판을 목표로 하는 젊은이가 많아서 경쟁으로 단련되어 자연스럽게 뛰어난 동화작가나 편집자가 배출되고 있다는 것과 크게 관계가 있다고 생각합니다.

또 하나의 특징으로는 각 나라의 언어로 공동 출판을 하는 경우가 많습니다. 이것은 동시 인쇄로 비용을 절감할 수 있습니다. 네덜란드에서 출간된 일본 그림책은 안노 미쓰마사의 『천동설 이야기』, 『여행 그림책 I · II · III · IV』, 『숲 이야기』, 『놀이수학』, 하야시 아키코의 『순이와 어린 동생』, 『병원에 입원한 내 동생』, 『병아리』, 『목욕은 즐기워』 등이 있습니다. 이모토 요코いもと ようこ의 『크리스마스의 강아지くりすますのいぬ』, 카키모토 코우조柿本幸造의 〈도쿠마 씨どんくまさん〉 시리즈와 다루이시 마코垂石眞子의 『나 일하러 간다ぼくしごとにいくんだ』, 『난 병이 난 게 아니야』 등이 출간되어 호평을 얻었습니다.

네덜란드 그림책 작가의 작품 중에서 전 세계인에게 가장 사랑받고 있는 것은, 딕 브루너의 『미피』입니다. 딕 부르너는 콧수염을 기른 정말 멋진 신사입니다. 그의 작품은 1964년에 후쿠인칸쇼텐에서 〈어린이가 처음 만나는 그림책〉으로 『미피』 등 4권의 그림책이 소개된 것이 시작이었습니다. 이후 아이들에게 오랫동안 사랑받는 스테디셀러가 되었습니다. 브루너의 그림은

전 세계에서 사랑받고 있는 『미피』(왼쪽)와 딕 브루너

힘센 선화를 바탕으로 대담한 포름forme⁽⁶⁾과 언뜻 단순한 구성으로 보이지만
배색의 아름다움과 알기 쉽고 따뜻한 이야기가 독자의 마음에 기쁨을 넣어
주는 것이라고 생각합니다. 또 브루니는 아이들의 복지에도 관심을 가지고
있어 작품을 통해서 큰 협력을 했습니다.

　다른 그림책 작가를 살펴보면 잉그리드 슈베르트$^{Ingrid Schubert}$와 디터 슈베
르트$^{Dieter Schubert}$가 있습니다. 이 두 작가의 작품은 유럽 각국에서 공동 출판
되고 있으며 네덜란드에서는 가장 유명한 작가입니다. 다음으로는 리디아
포스트마$^{Lidia Postma}$로 일본에서도 『엄지공주 톰おやゆびトム』 등이 번역 출판되어

(6) 조형 예술에서 하나의 공간을 구성하는 형태, 부피, 무게 등의 시각적 요소

있습니다. 그녀는 1979년 브라티슬라바그림책원화전에서 황금사과상을 받았습니다. 플랑드르Flandre 미술[7]의 전통을 느끼게 하는 치밀하고 중후한 그림이 특징입니다. **출처** 〈Pee Boo〉 13호, 1993년 4월 / 〈Pee Boo〉 14호, 1993년 7월

(9) 프랑스 어린이책

프랑스는 영국과 더불어 현대 그림책의 주춧돌이 될 만한 작품들을 오래전부터 만들어 온 나라 중 하나라고 말할 수 있습니다. 제가 존경하는 그림책 작가인 호리우치 세이이치가 매우 좋아했던 프랑스 작가 모리스 부테 드 몽벨Maurice Boutet de Monvel의 『잔 다르크』그림책을 펼쳤을 때 느꼈던 다이내믹한 감동은 저에게도 잊을 수 없는 순간이었습니다. 프랑스의 어린이책, 특히 그림책은 유럽 여러 나라 가운데서 가장 활기를 띠고 있습니다. 여기에는 크게 세 가지 이유를 들 수 있습니다.

첫째, 도서관 활동이 비교적 활발하다는 것입니다. 유럽 경제가 포화 상태에 이르러 모든 나라가 어린이책 출간에 어려움을 겪고 있지만 프랑스는 여전히 노력하고 있습니다. 클라마르 어린이도서관의 관장이었던 주느비에브 파트와 같은 사람들이 전국 어린이도서관이나 퐁피두 센터와 같은 곳에서 매년 주제별 어린이책 행사를 적극적으로 열고 있습니다.

(7) 16세기까지 네덜란드와 벨기에에서 발전한 미술을 가리키며, 17세기 초의 네덜란드 독립 이후는 벨기에 지방 미술의 대명사로도 쓰이고 있다. 종교적인 주제를 그리면서도 자연의 영상에 충실하여 빛의 반영이나 재질감을 유채화의 세밀하고 정교한 투명화법으로 표현한다.

둘째, 프랑스는 출판 활동에 대한 후원으로 프랑스 에디션^{France Edition}이라고 불리는 단체가 있습니다. 이 단체는 약 250개 출판사의 참여 하에 다양한 형태로 공적 지원을 받아, 자국의 출판물을 외국에 소개하기 위해 설립되었습니다. 프랑스 에디션의 어린이책 부문에는 약 30개의 어린이책 출판사가 참여하고 있습니다.

프랑스 출판사들은 볼로냐, 프랑크푸르트와 같은 유명 도서전은 물론 세계 각국에서 열리는 도서전에도 프랑스 에디션을 통해 적극 참여하고 있습니다. 게다가 출판권의 교섭뿐만 아니라, 프랑스어로 된 책을 직접 수출하는 일에도 적극적입니다. 이런 방식에 대해 이견도 있겠지만, 출판만을 위해서 이런 단체를 만들고 적극적으로 판매에 뛰어드는 모습은 다른 나라에서는 찾아보기 힘든 일입니다. 영국에 영국문화원이 있고 미국에는 미국문화원[8]이 있지만, 어디까지나 자국의 문화 전반을 소개하는 것에 그치고 있습니다. 그런 면에서 보면 직접 자국 문화를 선전하는 발상은, 역시 문화 대국임을 느끼게 하는 묘한 감동이 있습니다.

셋째, 외국 작품을 번역 출판하는 것에도 매우 의욕적입니다. 단 이 부분에 있어서는 아주 프랑스적이라 할 정도로 좋고 싫음이 분명하게 드러납니다. 예를 들면 만화 출판은 매우 번성하지만, 미국의 애니메이션이나 카툰 출판물은 거의 찾아볼 수 없습니다. 극화 형태의 만화가 대부분입니다. 또

(8) 여기에 나오는 영국문화원과 미국문화원은 일본 내에 영국과 미국이 자국 문화 선전을 목적으로 각지에 만든 시설들이다. 미국문화원은 '아메리칸센터'로 명칭이 바뀌었다.

파리 교외 클라마르에 있는 어린이도서관. 도서관이지만 자유로운 분위기에서 책을 읽는 아이들의 모습이 인상적이었다.

논픽션 그림책도 영국 돌링 킨더슬리^{Dorling Kindersley}가 출판한 것과 같은 정교하고 치밀한 일러스트가 그려진 것은 별로 눈에 띄지 않고, 부드럽고 따스한 느낌이 드는 그림을 선호하는 것 같았습니다.

　제가 알고 있는 한 가장 많은 일본 그림책을 출판하고 있는 출판사는 에콜 데 루아지르사^{L'ecole des loisirs}입니다. 이곳은 원래 교과서 출판으로 시작하여, 프랑스에서 제일 먼저 어린이책 서점을 회사 건물 1층에 낸 출판사로 알고 있습니다. 또 이 출판사의 논픽션 시리즈는 거의 대부분이 일본 과학 그림

책으로 구성되어 있습니다. 그것은 설립자 장 파브르와 직원들의 다양한 문화에 대한 열정이 가져온 비결이라고 할 수 있겠지요.

그 밖에 『어린왕자』로 유명한 갈리마르Gallimard, 플라마리옹Flammarion, 바야르Bayard 등이 어린이책을 출간하고 있습니다. 그 밖에 나땅Nathan, 아셰트 Hachette Jeunesse와 같은 출판사에서 나온 많은 작품이 일본에서도 번역되었습니다.

프랑스는 그림책 역사가 긴 나라 중 하나인데 일본에 소개된 책은 생각보다 적은 것 같습니다. 일본인들이 프랑스 문학을 꽤 많이 읽는 것에 비하면 상당히 의외입니다.

일본에서 많은 사람들이 읽고 있으며 가장 많이 떠올리는 프랑스의 대표 그림책은 브루노프 부자가 쓴 〈코끼리 왕 바바〉 시리즈일 것입니다. 일본어판은 효론샤評論社에서 출판되었습니다.

일본 효론샤에서 1980년대부터 출간하고 있는 〈코끼리 왕 바바〉 시리즈

제가 가지고 있는 자료에 의하면 아버지 장 느 브루노프Jean de Brunhoff의 작품이 7권, 아들 로랑 드 브루노프Laurent de Brunhoff의 작품이 30권(로랑은 이 시리즈 이외에도 9권의 그림책을 만들었습니다)으로 총 37권입니다. 또 그림책은 아니지만, 1988년과 1989년에 『바바의 모험』이란 달력도 제작했습니다.

〈코끼리 왕 바바〉의 원화전은 미국, 캐나다, 일본 등에서 열렸습니다. 제가 1992년

에 뉴욕의 내셔널 아카데미 오브 디자인에서 본 원화전은 145점에 달하는 대규모 전시회였는데 특히 장 드 브루노프가 잉크와 수채로 그린 작품은 60년의 세월을 느낄 수 없을 정도로 아름다웠고 정말 감동적이었습니다.

일본에서 출간된 프랑스의 그림책을 조금 더 소개하면 앙드레 엘레^{André Hellé}의 『노아의 방주』, 다니엘 부르^{Daniel Bour} 〈아기 곰〉 시리즈, 미셸 게^{Michel Gay}의 『유모차 나들이』 등이 있습니다.

최근 몇 년간 프랑스 그림책의 전체적인 경향으로는 만화풍 코믹, 아기 그림책, 라루스 백과사전 그림책(내용에 따라 메모지, 플랩 등으로 구성)이 많이 출간되고 있습니다. 기획과 편집에 비교적 시간이 걸리는 이야기 그림책이나 논픽션을 주제로 한 그림책은 창작보다는 번역 출판에 힘을 쏟는 것으로 보충하고 있는 듯한 느낌이었습니다.

앙드레 엘레가 쓰고 그린 『노아의 방주』(크 네세벡, 위)과 마리 오비나가 쓰고 다니엘 부르가 그린 〈아기 곰〉 시리즈(바이야르, 아래)

전체적으로 활기는 있지만, 그 속을 들여다보면 기업 논리에 근거한 효율성을 중시하는 자세가 강하게 느껴집니다. 그림책 출판이 단순한 비즈니스인지, 어린이 문화인지, 또는 예술 표현의 수단인지, 여러 가지로 의견이 분

분하지만 적어도 읽는 주체인 어린이를 무시한 그림책 출판은 생각할 수 없습니다. 전 세계 어린이들이, 정말로 재미있는 책, 즐거운 책, 감동을 주는 책을 기다리고 있다는 사실을 인식하지 못한 채 어린이책 세계에 종사한다는 것은 바람직하지 못한 일입니다. 물론 이런 제 걱정은 기우였으면 하는 바람입니다. 프랑스에서 앞으로도 좋은 작품이 계속 출판될 것을 기대해 봅니다. **출처** 〈Pee Boo〉 15호, 1993년 11월 / 〈Pee Boo〉 16호, 1994년 2월

(10) 아일랜드 어린이책

그림책을 이야기할 때 절대 빼놓을 수 없는 나라가 영국입니다. 그러나 그림책뿐만 아니라 영국 문학이나 출판 문화를 이야기할 때 아일랜드 문학 혹은 아일랜드인이 끼친 영향을 무시할 수 없다는 생각이 들었습니다.

사실 저는 아일랜드에 1985년 한 번밖에 간 적이 없고, 또 아일랜드의 아동문학이나 그림책에 대해서 자세히 알고 있는 것은 아니지만 부족한 자료를 바탕으로 아일랜드의 그림책에 대해 생각해 보려고 합니다.

아일랜드는 영국 그레이트 브리튼섬의 서쪽에 위치한 작은 섬나라입니다. 과거에는 빈곤과 전쟁, 정치적 이유 등으로 많은 사람들이 이민을 갔습니다.

아일랜드는 4,000~5,000년 전부터 독자적인 문화를 가진 국가로 존재했으며 국민의 94퍼센트는 가톨릭교도라고 합니다. 그러나 청교도혁명 때 크롬웰군의 탄압 이후 영국과 아일랜드의 종교적 갈등은 깊어졌고, 1949년 아

일랜드가 영국연방에서 독립한 후에도 북아일랜드가 독립선언에 참여하지 않아 오늘까지 갈등이 계속되고 있는 것은 안타까운 일입니다.

아일랜드의 복잡한 역사 때문인지는 모르겠지만 일반적으로 아일랜드인은 독특한 기질을 가진 민족으로 알려져 있으며, 예술 분야에서 많은 인물들이 배출되었습니다. 특히 문학계에서는 윌리엄 버틀러 예이츠^{William Butler Yeats}, 조지 버나드 쇼^{George Bernard Shaw}, 사무엘 베케트^{Samuel Barclay Beckett} 모두 노벨 문학상을 받은 작가이며, 『걸리버 여행기』의 조나단 스위프트^{Jonathan Swift}나 『율리시스』의 제임스 조이스^{James Augustine Aloysius Joyce}, 『행복한 왕자』를 쓴 오스카 와일드^{Oscar Wilde} 등 아일랜드 출신 작가는 너무 많아서 일일이 다 셀 수가 없습니다.

아일랜드 더블린에 있는 윌리엄 버틀러 예이츠 흉상(위). 예이츠는 1923년 노벨문학상을 수상했다. 아일랜드 출신으로 1925년 노벨문학상을 수상한 조지 버나드 쇼(아래)

하지만 일본에서는 아일랜드 그림책에 대한 소개가 거의 없는 것 같습니다. 그러나 아일랜드문학협회를 설립한 윌리엄 예이츠가 편찬한 『아일랜드 농민의 요정 이야기』, 『케르트 박명』, 『비밀의 장미』 등에서 알려져 있듯이, 아일랜드에는 다양한 신화와 민화, 옛이야기가 있습니다. 이시이 모모코가 번역한 『영국의 옛이야기』에 수록된 30개 이야기 중 8개가 아일

1985년 3월 아일랜드를 처음 방문했을 때 더블린의 모습이다.

랜드의 이야기입니다.

이 책을 읽다 보면 영국인과 아일랜드인의 기질과 유머 감각의 차이를 느낄 수 있어 재미있습니다. 예를 들면 영국에서는 옛이야기가 '잭과 아내는 멋진 집에서 계속 행복하게 살았습니다.'라고 지극히 상투적으로 끝나는데 아일랜드에서는 '드디어 두 사람은 성대하게 결혼식을 했습니다. 저는 그 결혼식에 참석하지 않았어요. 결혼식에 있었다면 저는 지금, 여기에 있을 리 없기 때문입니다. 하지만 두 사람이 살아 있는 동안 고생도 하지 않고, 병에 걸리지도 않고, 어떠한 불행도 겪지 않았다는 이야기를, 저는 새에게서 들었습니다. 우리 모두 그러기를 바랍니다.'라며 끝이 납니다.

해학, 재치, 배려가 넘치는 결말을 여러분들은 어떻게 생각하십니까? 다

른 이야기도 모두 이렇게 결말을 한 번 비틀어 놓았습니다.

아일랜드 어린이책 출판 사정에 대해 이야기를 조금 해 보겠습니다. 아일랜드 어린이책에 대해 정리한 자료를 만난다는 것이 그리 쉬운 일이 아니었습니다. 아일랜드어린이책협회에서 펴낸 『아일랜드 어린이책 안내The Big Guide to Irish Children's Books』를 보면 아일랜드에서 본격적으로 어린이책 출판이 시작된 것은 1960년대부터였습니다. 그전에도 출판 활동은 있었지만, 저조했던 것 같습니다. 아일랜드에서 영어가 아일랜드어와 함께 공용어가 되면서 힘 있는 영국의 출판물이 대량으로 유통되었고, 아일랜드는 시장이 작기 때문에 작가가 영국 출판사와 직접 계약하고 작품을 발표한 것이 주된 이유입니다. 그런데 1960년대 들어 민족의식이 높아지고, 아일랜드어의 복권이 주장되면서 종교와 신화 등을 중심으로 한 어린이책이 영어와 아일랜드어로 활발하게 출판되었습니다.

아일랜드에서 어린이책 출판이 본격적으로 시작되기 전인 1960년 초까지는 아일랜드어로 쓰인 문학을 어린이용과 어른용으로 구별하지는 않았던 것 같습니다. 그런데 1960년대 중반부터 언굼An Gum출판사가 유럽 각국의 그림책과 동화책을 번역 출판하기 시작했고 1970년대에 들어서자 아일랜드의 중등 교육 내용이 발전하며 아이들과 젊은 층을 위한 책의 수요가 늘어나게 되었습니다. 그래서 언굼출판사는 아일랜드인 작가나 화가를 기용해서 창작 작품을 잇달아 출간했습니다.

서점에서 쉽게 볼 수 있는 어린이책은 크게 나누면 아래와 같이 분류할 수 있습니다.

먼저 동물을 주인공으로 한 작품으로 영국 그림책 작가 에릭 힐Eric Hill의 강아지 이야기 〈스팟〉 시리즈나, 아일랜드 작가 마틴 와델Martin Waddell의 작품이 매우 인기가 있습니다. 물론 다른 아일랜드 작가들의 작품도 있습니다. 초등학교 이상의 아이들은 모험적 요소가 가미된 『워터십 다운의 열한 마리 토끼』와 같은 작품을 좋아합니다.

또한 민화, 신화, 전설 등을 소재로 한 책들도 인기가 있습니다. 이것은 아일랜드에 입으로 전해져 내려온 이야기가 터무니없이 많다는 사실에서 우리도 쉽게 생각할 수 있는 부분입니다. 또 다른 특징으로는 어린이 동시집이 많이 출간되었다는 것입니다.

청소년을 대상으로 한 책에서는 현실 문제를 다룬 작품을 많이 볼 수 있습니다. 예를 들면 마약이나 알코올 중독, 폭력, 입시 고민, 이

영국뿐만 아니라 아일랜드에서도 인기 있는 마틴 와델이 쓴 〈스팟〉 시리즈 (펭귄 북스, 맨 위). 『워터십 다운의 열한 마리 토끼』(사이먼앤슈스터)는 리처드 애덤스가 썼고 카네기상과 가디언상을 수상했다. 일본에서는 효론샤 (아래)에서 출간되었다.

민 문제, 부모의 이혼 등 현대 사회의 문제를 다루고 있어 일본과 비추어 보면 결코 남의 일이 아니라는 생각에 약간 기분이 가라앉는 느낌입니다. 그 밖에는 역사, 환경, 문화를 알기 쉽게 소개한 어린이 지식 정보 책이 많이 출간되고 있는 것 같습니다.

위에서 살펴본 것처럼 언굼을 비롯한 여러 출판사는 아일랜드어를 통해 민족의 문화와 전통을 지키기 위해서 번역 출판이라는 방법을 적극적으로 도입하며 아일랜드어를 보급하고 있는 것을 느낄 수 있습니다.

출처 〈Pee Boo〉 28호, 1997년 9월 / 〈Pee Boo〉 29호, 1997년 12월

(11) 영국 어린이책

영국은 유럽 대륙 북서쪽에 위치하며 대서양에 접해 있는 나라로 잉글랜드, 웨일스, 스코틀랜드, 북아일랜드로 구성된 연합왕국입니다. 영국은 1973년에 EU의 전신이었던 EC에 가입을 하고 그 뒤 오랫동안 EU의 일원이었는데 2016년 6월 국민 투표로 브렉시트가 통과되면서 향후 정치나 경제가 어떻게 변할지 세계가 주목하고 있는 나라이기도 합니다.

영국은 틀림없이 어린이책의 보고라고 생각합니다. 『곰돌이 푸』, 『내 이름은 패딩턴』, 『피터 래빗』, 『신기한 나라의 앨리스』, 『피터 팬』, 『크리스마스 캐럴』, 『로빈슨 크루소』, 『걸리버 여행기』, 『보물섬』, 『반지의 제왕』, 『나니아 연대기』, 『호비트의 모험』 등 너무 많아서 일일이 거론할 수가 없습니다. 최근에는 『해리포터』와 같은 책도 어린이책이라고 합니다.

윌리엄 블레이크[William Blake], 월터 크레인[Walter Crane], 케이트 그린어웨이[Kate Greenaway], 랜돌프 칼데콧[Randolph Caldecott] 등 일러스트레이션의 역사와 그림책의 계보를 생각할 때 잊어서는 안 되는 작가들로 가득 차 있습니다. 게다가 영국에는 아동문학을 학문으로 전공하는 학생이나 연구자도 많기 때문에, 학술 논문도 많이 발표되어 있고, 수많은 전문서도 출판되고 있습니다. 그러므로 한정된 지면에서 이러한 사실들을 나열하기보다 지금까지 경험을 바탕으로 나름대로 느낀 영국 어린이책에 대해서 말하려고 합니다.

처음으로 영국 런던을 방문한 것은 1975년 4월이었습니다. 첫 유럽 출장으로 볼로냐아동도서전에 참가한 뒤에 런던에 일주일간 머물면서 펭귄 북스[Penguin Books]와 조나단 케이프[Jonathan Cape], 프레더릭원[Frederick Warne] 등의 출판사를 방문했습니다.

당시 영국 어린이책은 대형 출판사보다 비교적 작은 출판사에 힘이 실리면서 상당한 활황을 보였습니다. 특히 창작 판타지 분야에서는 C.S.루이스[Clive Staples Lewis]이 『나니아 연대기』, 필리파 피어스[Philippa Pearce] 『한밤중 톰의 정원에서』, 루시 M. 보스턴[Lucy M. Boston] 『비밀의 저택 그린 노위』, 메리 노턴[Mary Norton] 『마루 밑 바로우어즈』와 아서 랜섬[Arthur Ransome]의 『제비호와 아마존호』 등이 인기였습니다. 1970년대에 후쿠인칸쇼텐은 영국을 대표하는 고전 그림책 〈피터 래빗〉 시리즈를 출간하고 있었지만, 영국은 그림책보다 동화 쪽에 뛰어난 작품이 많았던 것으로 기억합니다.

매우 화제가 된 책으로는 리처드 애덤스[Richard Adams]가 썼던 1973년에 카네기상과 가디언상을 수상한 『워터십 다운의 열한 마리 토끼』가 있습니다. 일

세계 여러 나라를 갈 때마다 서점은 항상 들른다. 영국 서점에 있는 어린이책 베스트셀러 코너의 모습이다.

본에서는 1975년에 진구 테루오神宮輝夫의 번역으로 출간되어 베스트셀러가 되었습니다. 1980년에는 애니메이션으로도 만들어졌습니다.

　오랫동안 세계적인 경기 호황으로 어린이책에도 신인 작가들이 많이 등장했는데, 그 무렵부터 영국에서도 에릭 힐, 앤서니 브라운Anthony Browne, 퀀틴 블레이크Quentin Blake 등 지금은 베스트셀러로 유명한 작가들이 데뷔합니다. 에릭 힐은 '스팟'이라는 개가 주인공인 그림책 시리즈를 그린 작가로 알려져 있습니다. 저는 1981년 제1회 멕시코국제아동도서전에서 에릭 힐을 처음 만났습니다.

앤서니 브라운은 영국 셰필드에서 태어난 그림책 작가로 케이트 그린어웨이상 외에 2000년에는 국제안데르센상도 수상했습니다. 일본에서 전람회와 강연회를 한 적도 있고, 저도 요코하마와 한국에서 그의 전시회를 기획한 적이 있습니다. 『고릴라』, 『동물원』 등 동물을 테마로 한 몽환적인 화풍이 특징으로, 매우 열성적인 독자가 많이 있습니다.

국제안데르센상 화가상을 수상한 또 다른 그림책 작가는 퀸틴 블레이크입니다. 1932년 영국 켄트주에 태어난 그는 미술 교사로 오랫동안 아이들을 가르쳤습니다. 그의 그림을 보면 너무 편안하고 유머 넘치는 스타일로 영국 풍자만화 특유의 경쾌한 선 그림이 특징입니다. 일본에서는 『이상한 바이올린Patrick』, 『광대Clown』 등의 작품이 출간되었습니다. 또한 2002년에는 에이단 체임버스Aidan Chambers가 국제안데르센상 작가상을 수상했습니다. 그는 10여 년 동안 교사로 일한 뒤 1999년에 카네기상도 수상했습니다. 대표적인 작품으로는 1982년 『내 무덤에서 춤을 추어라』 등이 있습니다.

1980년대 이후 대기업들이 영국의 출판사를 인수하면서 20세기 말에는 소규모 출판사 대부분이 없어졌습니다. 1983년에 펭귄 북스에 인수된 프레더릭원도 그렇습니다. 이것은 미국 출판사가 영국 출판사를 인수한 것처럼 보입니다. 하지만 영국과 미국 출판사는 자본과 업무 제휴는 당연한 일이었고, 오랫동안 그렇게 해 온 역사가 있어 대기업이 중소 출판사를 인수하는 구도가 뚜렷해졌다고 생각할 수 있습니다. 그리고 이러한 경향은 유럽 다른 나라의 출판사에도 금세 파급되기 시작합니다. 이것은 부가 국경을 넘어 한 국가에 집중되는 현상을 불러일으켰습니다.

 ## 베아트릭스 포터의 그림책이 낡지 않는 이유

베아트릭스 포터Beatrix Potter의 첫 그림책『피터 래빗』이 1902년 런던의 프레더릭원에서 출간된 지 벌써 100년이 넘었습니다. 일본에서는 1971년에 후쿠인칸쇼텐에서 3권씩 차례차례 출판되었습니다. 지금까지 '피터 래빗' 그림책은 23개국의 언어로 전 세계에 출간되었고 점자 번역까지 포함하여 총 발매 부수는 8천만 부 이상에 이릅니다. 이 그림책이 오랜 시간 동안 세계 사람들에게 사랑받아 온 이유는 무엇일까요?

화가와 작가로서 일류였던 포터

우선, 흔히들 포터의 탄탄한 데생력을 이야기합니다. 내성적인 소녀였던 포터는 수없이 자연을 관찰하고 동식물에 대한 그림을 그렸습니다. 그림책 이외의 작품은 런던의 빅토리아 앨버트 미술관(분관)이나 앰블사이드에 있는 아미트 도서관 등에 남아 있습니다. 그러나 그녀의 작품이 시대를 넘어 사람들의 마음을 끄는 것은 단지 화가로서 비범한 재능을 타고났기 때문만은 아닙니다. 그녀는 스토리텔러, 즉 이야기를 들려주는 사람으로서도 일류였다고 생각합니다. 왜냐하면, '피터 래빗' 그림책에는 포터의 인생철학과 힘차게 삶을 맞이하는 방법이 반영되어 있고, 그것이 읽는 사람의 마음을 사로잡기 때문입니다.

인간 사회의 축소판과 같은 리얼한 동물의 세계

〈피터 래빗〉 시리즈를 읽은 사람은 알겠지만, 이 작품은 귀여운 동물들을 주인공으로 한 어린이용 판타지가 아닙니다. 인간 사회의 축소판으로 볼 수 있는 생생한 리얼리즘과 자연과 동물이 공존하기 위한 엄격한 규칙을 곳곳에서 볼 수 있습니다.

예를 들어, 제1권『피터 래빗 이야기』에서 맥그리거 부인은 피터의 아버지를

고기 파이로 만들어 먹어 버렸습니다. 그런 무서운 맥그리거의 밭에 피터가 들어갑니다. 과식해서 기분이 나빠진 피터는 더욱더 위험을 무릅쓰고 파슬리를 찾으러 갑니다. 이때 피터는 결코 장난을 치고 싶었던 것은 아닙니다. 파슬리는 카밀레 차와 함께 19세기 영국에서 잘 알려진 소중한 약초였습니다. 위장약으로 파슬리를 캐러 맥그리거의 밭 깊숙이 들어간 피터의 행동은 충분히 이유가 있었습니다.

포터가 자신의 처지를 투영하여 그렸다고 할 수 있는 이야기

포터는 동물을 각별히 사랑했지만, 한편으로 유능한 농장 경영자로서 합리적인 감성을 갖춘 사람이었습니다. 그래서 동물을 식육시장에 내보낼 때 감상적으로 되는 일은 없었다고 합니다. 하지만 『피글링 블랜드 이야기』에서는 시장으로 쫓겨난 피글링과 피그 위그라는 아기 돼지는 모험 끝에 자유를 얻습니다. 이는 당시에 부모 반대로 결혼을 고민했던 포터(그녀는 그때 벌써 40대 후반이었습니다)가 자신의 처지를 투영하여 그림으로 그린 것 같습니다. 이 작품 발표 후 얼마 되지 않아, 포터는 부모님 허락을 얻고, 축복 속에 결혼했습니다.

포터가 전래동요를 아주 좋아했다는 것은 잘 알려져 있습니다. 〈피터 래빗〉 시리즈에는 『애플리 대플리 자장가』, 『세실리 파슬리 자장가』 속에서 확인할 수 있습니다. 이 그림책의 원형이 된 것은 그녀가 자비출판으로 500부만 출판한 『글로스터의 재봉사』입니다.

첫 번째 『피터 래빗 이야기』의 성공으로, 두 번째 이야기인 『글로스터의 재봉사』도 프레더릭원에서 출판될 것이라고 예상되었습니다. 하지만 그녀는 이 작품에 전래동요가 너무 많이 들어 있어서 이야기와 밸런스가 맞지 않고, 분명 상업 출판 때 삭제될 거라 생각했습니다.

그래서 스스로 먼저 그림책을 출판하려고 마음먹었습니다. 결과는 포터가 예상한 대로였습니다. 지금 우리가 읽고 있는 『글로스터의 재봉사』에는 전래동요

가 아주 조금 밖에 실려 있지 않으며 쥐들이 포도주를 병째로 들고 벌컥벌컥 마셔 난리를 피우는 장면도 삭제되었습니다. 아마도 융통성이 없는 사람들로부터 비판을 피하기 위해서였다고 추측되지만, 포터는 후에 이 부분에 대한 불만을 드러냈다고 합니다. 그녀는 같은 시대의 여성에 비해서 열린 사고방식을 가지고 있었으며, 술을 마시는 것도 너그러웠나 봅니다. 여기서는 내성적인 소녀의 모습은 이미 찾아볼 수 없습니다.

페로의 우화 「빨간 망토」를 바탕으로 한 이야기

『제미마 퍼들덕 이야기』는 포터 자신도 말한 것처럼 사실은 『빨간 망토』를 재해석한 이야기입니다. 현재에는 나쁜 늑대를 물리친 해피엔딩인데, 17세기 샤를 페로Charles Perrault의 우화에서는 할머니와 빨간 망토가 늑대에게 잡아 먹혀 버린다는 결말입니다. 물론 베아트릭스 포터가 살았던 시절도 그랬습니다.

이 작품에서는 알을 품을 장소를 찾고 있던 어리석은 제미마는 상대를 알아보는 눈이 없었습니다. 제미마는 '멋진 옷을 입고 귀는 검고 뾰족하고 수염은 모래색' 여우를 정말 말쑥하고 멋진 신사라고 생각했지요. 여우가 사는 굴 안에 9개의 알을 낳고, 말도 안 되는 소리이지만 여우가 말한 대로 오믈렛과 오리 통구이를 만들 재료까지 준비합니다. 이 책에서 여우의 모습이 다르게 그려져 있는 곳이 딱 한 장면 있습니다. 항상 멋진 옷을 입고 있던 여우가 제미마가 집을 비운 사이에 굴 안으로 들어가 알이 몇 개인지 숫자를 셀 때 아무것도 걸치지 않은 모습으로 등장합니다. 베아트릭스 포터의 탄탄한 데생력으로 잘 표현된 아주 무서운 장면입니다.

제미마 퍼들덕은 현명한 번견이었던 켑 덕분에 여우에게 잡아먹히지 않았습니다. 하지만 그녀의 소중한 알은 제미마 퍼들덕을 구하기 위해 켑과 함께 간 사냥개들이 다 먹어 버리고 맙니다. 알을 잃은 제미마 퍼들덕은 눈물을 흘리며

베아트릭스 포터의 〈피터 래빗〉은 전 세계에서 출간되고 있으며 일본에서는 후쿠인칸쇼텐에서 출간되고 있다.

집으로 돌아옵니다.

　당시 아이들은 이 이야기에서 정도를 넘는 무식과 천진함이 얼마나 큰 위험을 안고 있는지를 깨달았을 것입니다. 이렇게 읽다 보면 그 밖에도 여러 가지 발견이 있는, 정말로 재미있는 책입니다. 아직 읽지 않은 사람은 꼭 한 번 읽어 보세요. 베아트릭스 포터의 책에는 인간에 대한 깊은 통찰과, 넓고 따뜻한 자연 관찰이 가득 들어 있습니다. ▌출처 〈MOE〉 1996년 9월 호

일본에서 피터 래빗 상품화

베아트릭스 포터가 만든 〈피터 래빗〉 시리즈는 세계적인 스테디셀러 그림책으로 영국의 프레더릭윈에서 처음 출판되었습니다. 포터는 당시 자신의 담당 편집자인 노먼 윈과 1905년에 약혼했으나 한 달 후에 노먼이 사망합니다. 노먼 윈은 출판사의 창업자인 프레더릭 윈의 셋째 아들이었기에, 이후에 포터의 유언에 따라 그의 저작권은 프레더릭윈 출판사에 귀속됩니다. 프레더릭윈은 1865년 설립된 아주 오래된 어린이책 출판사로 포터의 작품 외에도, 에드워드 리어^{Edward Lear}, 케이트 그린어웨이, 월터 크레인 등의 작품을 출판했습니다.

1975년 저는 볼로냐아동도서전에 참가한 뒤에 런던의 프레더릭윈을 찾아갔습니다. 프레더릭윈의 사장인 C. W. 스티븐스에게 감사 인사를 하러 간 방문이었는데 저도 모르게 그 자리에서 '일본에서 피터 래빗의 상품화를 허락해 주시지 않겠습니까?'라고 말해 버렸습니다. 당시에 저는 영국 웨지우드에서 만든 피터 래빗의 접시 이외의 다른 상품은 본 적이 없었지만 포터는 생전에 '피터 래빗'의 캐릭터를 사용한 상품화에 적극적인 생각을 가지고 있다는 것을 자료를 통해서 알고 있었습니다.

저의 당돌한 제의는 시원스레 거절을 당할 거라 생각했지만 그는 싱글벙글 웃으면서 '재밌는 말을 하는 젊은이군. 어떻게 진행할 생각이지?' 하고 물었습니다. 제가 '피터 래빗의 이미지를 소중히 여기면서 장기적으로 진행시키고 싶다. 돈이 안 될지 모르지만, 책의 매출에는 공헌할 수 있다고 생각한다. 어떻게든 계약을 맺으면 좋겠다.'고 서툰 영어로 대답을 했더니 '그러면, 계약서를 만들어 이쪽으로 보내라.'고 대답했습니다.

이러한 계약에서는 일반적으로 권리를 가진 측이 계약서를 만들었지만 당시 기본적인 지식도 없었던 저는 일본으로 돌아와 즉시 회사를 설득했고 이후 여기저기서 구한 영문 계약서를 흉내 내어 계약서를 만들었습니다. 지금 생각하면

무서울 정도로 허점이 많은 엉성한 계약서였습니다. 그 후 영국과 몇 번 연락 후, 1976년 3월에 순조롭게 계약할 수 있었습니다.

이후 23년 동안 저는 후쿠인칸쇼텐에 근무하면서 스티븐스 사장에게 약속한 대로 피터 래빗의 이미지를 소중히 여기면서 상품화를 꾸준히 전개했으며, 그 사이에 일본에서 피터 래빗의 지명도도 서서히 올라갔습니다.

그 뒤 1983년 프레더릭원이 펭귄 북스로 인수되며 포터 저작권까지 함께 넘어갔고 피터 래빗의 상품화와 라이센스 사업은 보다 상업적으로 변했습니다. 그리고 1997년 일본 라이센스 업무는 후쿠인칸쇼텐에서 영국 회사로 넘어갔습니다.

스티븐스는 세상을 떠났지만 수십 년 전, 초면이었던 동양의 젊은이 이야기를 들어준 스케일이 큰 신사는 제게 잊지 못할 추억입니다. 그는 '피터 래빗'의 창시자인 베아트릭스 포터와 함께 제가 가장 존경하는 영국인 중 한 사람입니다.

출처 〈MOE〉 1996년 9월 호

일본에서 판매되었던 피터 래빗 상품들이다. 아이들을 위한 상품이 눈에 띈다.

(12) 미국 어린이책

미국 어린이책은 1950년대부터 1960년대까지는 우수한 그림책들이 많이 쏟아져 나왔으며 '미국 그림책의 황금기'라고 불렸습니다.

그때 작품들은 일본에서도 많이 번역 출판되어 지금도 쉽게 찾아볼 수 있습니다. 우리에게 너무나 익숙한 버지니아 리 버튼, 마리 홀 에츠, 완다 가그Wanda Gag, 가스 윌리엄즈Garth Williams, 로버트 맥클로스키Rovert McCloskey, 로이스 렌스키Lois Lenski, G. 자이언Gene Zion, 마샤 브라운, 모리스 샌닥Maurice Sendak, 토미 웅거러Tomi Ungerer 등이 의욕적으로 작품을 발표했습니다.

하지만 1960년대 이후 미국은 베트남 전쟁을 거쳐, 불황에 접어들면서 창작 그림책의 침체가 시작되었습니다. 이런 상황 속에서 1970년대 중반부터 1980년대에 걸쳐 안노 미쓰마사 그림책을 비롯한 일본 그림책의 상당수가 미국에서 출판됩니다.

1980년대 후반부터는 미국 내에서 인수와 합병으로 기업의 재편성이 활발하게 이루어졌으며 하나의 업종뿐만 아니라, 타 업종을 연결하는 계열화가 격렬한 기세로 진행되었습니다. 대부분의 출판사는 대기업 출판사에 소속되어 옛날처럼 소규모 출판사는 거의 볼 수 없게 되었습니다. 그에 따라 저자와 편집자가 중심이 되어 독자에게 좀 더 가까이 다가가기 어려워졌고 모母회사의 의향을 반영한, 즉 영업이익 우선의 출판 경향이 강해지며 '질보다 양의 시대'로 접어들었습니다. 출판도 영리를 추구하는 경제 활동의 하나라고 말한다면 어쩔 수 없는 일이지만, 왠지 슬픈 마음이 듭니다.

뉴욕 맨해튼에 있는 어린이책협의회는 미국의 75개 어린이책 출판사가

회원이며 어린이책의 보급과 계몽 활동을 목적으로 한 비영리 민간단체입니다. 어린이책협의회는 1945년 어린이책 편집자들의 정기적인 모임에서 출발했습니다. 1957년에 현재의 법인이 조직되었으며 '미국 어린이책 주간'을 주최하기도 하고, 작가 양성, 출판물 정보 제공, 작가와 출판사·서점·도서관·지역을 연결하는 여러 가지 운동을 매우 활발히 진행하고 있습니다.

어린이책협의회 대표였던 폴라 퀸트에게 다음과 같은 재미있는 이야기를 들었습니다.

"현재 미국 어린이책에 대해 말하자면, 우선 다양화를 꼽을 수 있습니다. 주제와 미디어, 출판 유통에서의 다양화입니다. 이러한 현상을 해석하는 키워드로 현대 사회의 복잡한 상황과 함께, 이민으로 생겨난 다민족과 문화 다양성에 있다고 생각합니다. 우리는 다양성이 나라에 활력이 된다는 것을 적극적으로 인정하고 지금까지는 특수한 분야로 보아 왔던 이중언어사용자나 다문화 책을 출간하는 출판사의 참여를 권하고 있습니다.

예전에는 어린이책의 85퍼센트가 학교나 도서관에 납품되었으며 출판사도 도서관 영업 중심이었는데, 최근 많은 책이 서점을 통해 직접 독자에게 가고 있습니다. 도서관 예산이 깎인 것은 매우 유감스러운 일이지만, 출판물에 정상적인 경쟁 원리가 적용된다는 건 좋은 일입니다. 이로 인하여 지금까지 별로 없었던 저연령층과 청소년층의 수요가 늘어났습니다.

최근에는 컴퓨터에 익숙한 젊은 작가들이 뉴미디어를 이용해 그림책을 제작하고 전자 출판도 어린이책 분야에서 활발하게 퍼지고 있습니다. 다양화는 혼

돈을 낳을 우려도 있지만, 앞으로 미국 어린이책이 어떤 방향으로 진행이 될지 알 수 없는 상황에서 새로운 시대의 작품이 탄생하기를 기대하고 있습니다."

통상적으로 출판사는 그림책을 기획할 때 처음부터 글을 쓰는 사람writer과 그림을 그리는 사람illustrator을 나누어서 생각하고 누구에게 의뢰할지를 결정합니다. 글 작가와 일러스트레이터를 구분하고 양자가 직접 만나는 일은 드물고, 보통 편집자가 사이에서 조정합니다. 작가는 담당 편집자와 매우 긴밀한 관계를 유지하고 만약 그 편집자가 다른 출판사로 옮기면 다음 작품들도 함께 옮겨 가는 경우가 많습니다. 물론 이런 방식으로 그림책을 만드는 것은 편집자가 기획했을 경우에 많이 볼 수 있습니다.

미국에서 매년 출판되는 대부분의 그림책은 기성 작가들의 책이라 신인에게는 매우 좁은 문이라고 할 수 있습니다. 그러나 각 출판사는 새로운 재능을 가진 작가 발굴에도 매우 적극적입니다. 대부분의 미국 출판사에는 편집자와는 별도로 아트디렉터가 있어 편집자에게 조언을 주고 있습니다.

신인 작가는 '일러스트레이터를 위한 출판사 가이드북' 등을 가지고 출판사에 연락을 취합니다. 출판사와 약속이 잡히면 출판사를 방문해, 담당자(보통 편집자나 아트디렉터)를 만나 작품을 검토 받습니다. 여기서 포인트는 거절을 당해도 포기하지 말고, 자신을 인정해 주는 담당자를 만날 때까지, 끈기 있게 여러 출판사를 찾아다니는 것입니다. 이런 내용을 보면 '뭐야, 일본과 같잖아'라고 생각하는 사람도 있겠지만 미국의 편집자는 이전만큼은 아니라고 하더라도 아직 일본에 비해 훨씬 강한 결정권을 가지고 있습니다.

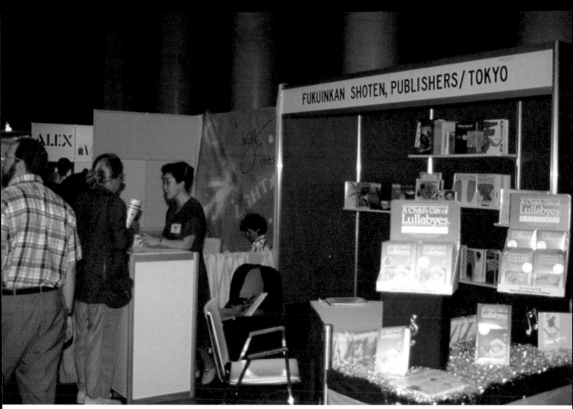

1980년대 미국서점연합회 전시회에 참여했던 후쿠인칸쇼텐. 아시아 책에 대한 관심이 막 시작됐을 무렵이라, 세계 유명 도서전에 많이 참여했다.

그리고 미국에는 어린이책과 작가에게 주는 다양한 상이 있어서, 출판사 뿐만 아니라 그림책 작가에게도 큰 격려가 되고 있습니다. 대표적인 상을 소개해 보겠습니다.

칼데콧상은 19세기 영국의 일러스트레이터, 랜돌프 칼데콧의 이름을 따서 만들었습니다. 미국에서 그림책에 주는 가장 권위 있는 상으로 알려졌으며, 미국도서관협회가 매년 가장 화제가 된 그림책에 수여합니다.

뉴베리상은 칼데콧상과 마찬가지로 미국도서관협회가 미국의 아동문학

에 주는 것으로, 18세기 영국의 출판 상인인 존 뉴베리의 이름을 따서 만들었습니다. 1922년부터 시작하여 버지니아 해밀턴Virginia Hamilton 등이 수상을 했습니다.

뉴욕타임스 우수 그림책은 1952년부터 매년 미국에서 출간된 그림책 중 최고의 책을 골라 매년 11월에 발표합니다. 모리스 샌닥, 가브리엘 뱅상Gabrielle Vincent 등 세계적 그림책 작가들이 이 상을 수상했습니다. 한국 그림책으로는 2002년 류재수의『노란 우산』, 2003년 이호백의『도대체 그 동안 무슨 일이 일어났을까?』, 2008년과 2010년에는 이수지의『파도야 놀자』,『그림자놀이』가 수상했습니다. `출처` 〈Pee Boo〉 17호, 1994년 6월 / 〈Pee Boo〉 18호, 1994년 9월

(13) 브라질 어린이책

브라질은 아시아에서 보면 지구 반대편에 위치하고 있지만 일본 메이지 정부의 이민 장려책으로 많은 일본계 사람들이 살고 있어서 경제적으로 일본과 밀접한 관계가 있는 나라입니다.

브라질 아동문학은『검은 요정 삿시』의 저자로 알려진 몬테이로 로바토Monteiro Lobato를 시작으로 발전을 거듭해 오고 있습니다. 그리고 로바토의 사상을 이어받은 작가들에 의해 권위주의, 금기, 편견 등을 깬 새로운 아동문학이 등장했습니다. 이러한 경향은 1970년대 이후의 일입니다. 그 중심에는 아나 마리아 마차도Ana Maria Machado가 있습니다. 리우데자네이루에서 태어나, 파리에서 학위를 딴 그녀는 1977년에 아동문학 작가로 데뷔했습니다. 이후

많은 작품을 발표하면서, 리우데자네이루에서 어린이책 전문점을 열고 국제안데르센상 위원장을 지내는 등 여러 활약을 했습니다. 또 국제아동청소년도서협의회 부회장도 맡아서 1986년에는 도쿄에서 열린 '어린이책 세계대회'에 참석하기 위해 일본에도 왔습니다.

브라질의 그림책 역사를 말할 때 빼놓을 수 없는 유명한 그림책 작가는 파울로 웨르넥Paulo Werneck과 그의 딸 레니 웨르넥Leny Werneck이 있습니다. 아버지 파울로는『카르노베이라의 전설Lenda da Carnaubeira』에 삽화를 그렸고『소를 키우는 흑인 소년Negrinho do Pastoreio』이라는 브라질의 전설을 바탕으로 한 역동적이고 훌륭한 그림책을 그린 위대한 작가입니다. 그리고 딸 레니는 브라질 대사관에서 일하면서 브라질 아동도서협회의 대표로 국제아동청소년도서협의회 부회장 등 국제적인 활동을 계속하면서 브라질 문화를 중시한 많은 아동문학 작품을 만들었습니다. 특히 일본계 브라질인 화가 베어트리스 타나카Béatrice Tanaka와 함께 만든 그림책『만돌린Mandoline』이 브라질에서 높은 평가를 받았습니다. 이 밖에도 중견 작가인 페르난두 사비노Fernando Sabino와 그림책 분야에서 활약하는 에버 푸르나리Eva Furnari 등이 유명합니다.

1986년에 노마국제그림책원화전에 입선한 안젤라 라고Angela Lago와 엘레나 알렉산드리노Helena Alexandrino, 80권 이상의 그림책을 펴낸 루이 지 올리베이라Rui de Oliveira 등 많은 그림책 작가들이 있습니다.

주앙 칼비Gian Calvi는 이탈리아의 베르가모에서 태어나 리우데자네이루의 공업 디자인 학교를 졸업한 뒤 1970년대부터 그림책을 계속 발표하고 있으며 브라질을 대표하는 그림책 작가입니다. 1983년에 호루푸출판사에서『재

규어는 왜 모양이 있어^{ジャガーにはなぜもようがあるの}』가 번역 출판되었습니다.

주앙 칼비는 매력적인 작가로 언제나 방긋방긋 웃는 얼굴로 온화하며, 자그마한 몸에서 아주 따뜻한 기운을 내뿜는 사람입니다. 그와 함께 기획했던 『검은 요정 삿시』의 출간이 좌절된 것을 알렸을 때도, 싫은 내색 하나 하지 않고 악수를 해 준 것은 잊을 수 없습니다.

또 한 사람은 지랄도, 본명은 지랄도 알베스 핀토^{Ziraldo Alves Pinto}이지만 누구나 지랄도라고 부릅니다. 법률을 전공한 뒤 그림책 작가가 된 독특한 이력을 가지고 있습니다. 브라질에서 가장 유명한 만화가인데 알파벳을 모티브로 한 〈ABZ〉 연작 시리즈로 유명합니다. 주앙 칼비와는 대조적으로 야성미가 넘치는 개성과 인격의 소유자로, 만나는 사람에게 강렬한 인상을 주는 작가라고 할 수 있습니다.

리지아 보중가 누니스^{Lygia Bojunga Nunes}는 1982년에 국제안데르센상 작가상을 받았습니다. 그녀도 앞에서 소개한 지랄도와 같이 독특한 경력의 소유자로, 여배우와 학교 경영자라는 화려한 경력을 거쳐 작가로 변신을 했습니다. 리지아는 19세 때 산타 테레사에 있는 극장에서 일한 것을 계기로 배우로서 첫발을 내딛습니다. 이때 각본이나 번역을 배우면서 문학에 대한 흥미가 생겼다고 합니다. 1964년에 배우를 그만둔 뒤, 5년간 시골 학교를 경영하면서 그녀는 아동문학을 쓰기 시작합니다. 그 후 영국으로 건너가 런던과 리우데자네이루를 번갈아 오가며 잇달아 작품을 발표하고, 그 작품들은 지금 17개 언어로 번역되어 많은 아이들에게 사랑받고 있습니다.

일러스트레이터 엘루알도 프란사^{Eloardo Franca}는 아동문학가 메리 프란사

Mary Franca와 결혼해서 함께 책을 출간했고 작품의 대부분은 두 사람의 공동 제작입니다. 그들의 대표작으로는 1978년 출판된 〈고양이와 쥐 Gato e Rato〉 시리즈입니다. 이는 브라질에서 가장 잘 알려 진 그림책 시리즈로 약 30종 정도 출판되고 있습니다. 그 외 작품으로는 그림책『만물의 왕 O rei de quase tudo』이 1975년 브라티슬라바그림책원화전에서 상을 받았습니다.

브라질은 오랜 세월에 걸친 인플레이션으로 어린이책 시장 상황이 결코 밝지 않습니다. 어린이책 출판사는 약 20개 정도이지만 대부분 상파울루, 리우데자네이루, 벨루오리존치의 3대 도시에 집중되어 있습니다. 출판사의

브라질을 대표하는 상파울루 미술관. 브라질뿐만 아니라 남미에서도
가장 유명한 미술관 가운데 하나이다.

규모도 멜호라멘토스^{Melhoramentos}를 제외하면 모두 크지는 않습니다. 멜호라멘토스는 인쇄와 제지 사업을 하는 브라질 최대 출판사로 어린이책뿐만 아니라 코믹에서부터 디즈니 그림책, 과학서, 백과사전에 이르기까지 폭넓게 출판하고 있습니다.

브라질 아동문학기금이라는 공적 기관이 작가나 출판사를 지원하는 것도, 브라질 출판계 특징 중 하나입니다. 아동문학기금은 볼로냐와 프랑크푸르트 등 해외 도서전의 참여도 지원하며 작가와 출판사가 협력하여 어린이책 출판에 의욕적으로 임하는 모습을 볼 수 있습니다.

출처 〈Pee Boo〉 21호, 1995년 9월 / 〈Pee Boo〉 22호, 1996년 1월

제2장
세계의 어린이책 작가

(1) 직접 만난 세계 그림책 작가

에릭 블레그바드 Erik Blegvad

덴마크에서 태어났고, 그래픽디자이너로 잡지 〈엘르ELLE〉에서 일하다가 뉴욕으로 건너가 어린이책을 시작했습니다.

블레그바드는 안데르센 탄생 200주년 기념으로 2005년 출간했던 안데르센 그림책 중에서 1권인 『부싯돌 상자』의 그림을 그렸습니다. 이것은 『열두 가지 이야기Twelve Tales』라는 안데르센의 앤솔러지로 영어, 덴마크어 등 여러 나라의 번역본이 있습니다.

안데르센의 앤솔러지 『열두 가지 이야기』를 들고 있는 블레그바드. 언뜻 까다로워 보이지만 직접 만났을 때 무척 유머러스한 작가였다.

일본 쇼가쿠칸에서 출간된 『부싯돌 상자』

에곤 마티센 Egon Mathiesen

마티센이라고 하면, 일본에서는 많은 사람들이 『원숭이 오스왈드Oswald the Monkey』를 좋아합니다. 또한 세타 테이지의 번역으로 『푸른 눈의 아기 고양이』가 후쿠인칸쇼텐에서 출판되어 지금까지도 스테디셀러입니다.

사실 저는 생전에 마티센을 만날 수 없었습니다. 제가 1975년과 1976년에 유럽으로 출장을 갔지만 마티센은 이미 타계하여 아쉽게도 만나지 못했습니다. 그러나 그 후에 에피소드가 하나 있어서 소개합니다.

『외톨이 아기 생쥐ひとりぼっちのこねずみ』는 마티센의 유작으로, 원화는 은행 금고에 들어 있었습니다. 마티센의 부인이 '미출판 그림책이 있다.'고 알려 주어서 일본에서 먼저 출판했고, 나중에 그것을 덴마크의 출판사에서 보고 출간했습니다. 일반적으로 덴마크 작가가 쓴 책은 덴마크에서 먼저 출판되고 일본에서 번역 출판을 했겠지만 이것은 거꾸로 된 사례였습니다.

 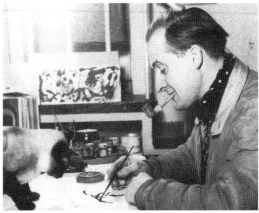

스테디셀러인 『푸른 눈의 아기 고양이』(후쿠인칸쇼텐)와 회고전 카탈로그에 있던 마티센(왼쪽). 『푸른 눈의 아기 고양이』와 같은 모습의 고양이가 함께 있다.

스벤 오토 Svend Otto S.

오토는 입 스팡 올센과 굉장히 친한 친구입니다. 오토는 일본에 딱 한 번 온 적이 있습니다. 후쿠인칸쇼텐에서 오토의 책을 낸 적은 없지만, 국제안데르센상 수상 작가였기에 나리타 공항까지 마중 나가 도쿄의 여러 관광지를 안내했습니다. 그의 대표작 『엄지 공주』, 『성냥팔이 소녀』는 지금도 도와칸^{童話館}에서 나오고 있습니다.

1982년 10월 멕시코국제아동도서전 때 스벤 오토. 스벤 오토가 그린 『성냥팔이 소녀』와 『엄지 공주』(오른쪽)의 일본어판(이상 도와칸)

버나뎃 왓츠Bernadette A. Watts

영국의 그림책 작가입니다. 일본에서도 이와나미쇼텐에서 『빨간 망토』, 니시
무라쇼텐西村書店에서 그림 형제와 안데르센 그림책 등을 냈던 인기 작가입니
다. 오랫동안 영국 켄트주에 살고 있습니다. 브라이언 와일드스미스에게 배
웠기 때문에 데뷔작 『빨간 망토』는 와일드스미스와 비슷한 화풍을 보입니다.
이때는 선명한 색조로 점묘를 한 것처럼 러프한 느낌으로 그리고 있습니다.
최근 그녀의 그림은 터치가 더 부드러워졌습니다. 요즘은 지병인 류머티즘으
로 창작 활동을 줄이고 있습니다.

영국을 방문했을 당시에 피은 버나뎃 왓츠

 ## 버나뎃 왓츠를 만나다

버나뎃 왓츠는 데뷔 50년이
넘은 베테랑 그림책 작가입
니다. 1980년 초 볼로냐도
서전에서 처음 만났습니다.
그 후 특별한 친분 없이 지
내다가 제가 새로운 사업을
꾸린 뒤에 안데르센 탄생
200주년 기념사업 아시아
사무국장으로『백조 왕자』
그림을 버나뎃 왓츠에게 요
청하기 위해 영국에 방문해

안데르센 그림책 작업을 의뢰하기 위해 영국을 방문했을 때 버나뎃 왓
츠. 집에서 편안한 모습으로 찍은 사진이다.

재회했습니다. 그림책뿐만 아니라 200주년 기념 포스터도 그려 주었습니다. 그
리고 기념사업이 끝난 뒤에도 그림형제 동화를 6권의 그림책 시리즈로 일본에
서 출판하고, 그녀의 자서전 그림책인『피터Peter』를 일본, 중국에서 출판했습니
다. 현재는 다양한 창작 활동을 펼치며 저와 가장 친분 있는 해외 그림책 작가
가 되었습니다.

버나뎃 왓츠는 1942년 영국 노샘프턴에서 태어났습니다. 어머니는 제2차 세
계대전이 시작될 때까지 건축 공부를 했다고 합니다. 전후 시기는 물자의 공급
이 전반적으로 어려웠지만, 그림을 그리는 것을 좋아하는 버나뎃을 위해서 어머
니는 항상 종이봉투를 곁에 놓아 주었다고 합니다. 버나뎃은 아버지가 준 작은
노트에 수많은 이야기를 쓰고 삽화를 그리며 많은 시간을 혼자 지냈다고 합니
다. 그런데 부모의 불화로 어머니가 집을 나가자 버나뎃과 동생 피터는 고아원
에 들어가게 됩니다. 이때부터 그녀는 자신의 상상력을 발휘하여 이야기와 그림

속으로 도망갈 곳을 찾게 됩니다. 얼마 후 아버지가 어머니를 다시 집에 데리고 오며 가족과 함께 살았지만 고아원 생활은 그녀에게 상처가 되었고, 혼자서는 집 밖으로 나서지 않았다고 합니다. 결국 다른 아이들보다 2년 늦게 학교에 다니게 됩니다.

그녀는 6세 때 난생 처음 디즈니 〈피노키오〉를 보고 "나는 분명 화가가 될 거야."라고 마음먹었고 18세 때 학교를 중퇴하고 일러스트 미술학교에 입학했습니다. 그리고 3년간 출판과 북디자인을 공부했는데 이때 브라이언 와일드스미스와 윌리엄 스톱스^{William Stobbs}에게 배웠습니다. 이 학교에는 나중에 유명한 화가가 된 데이비드 호크니^{David Hockney}도 있었다고 합니다.

그녀는 졸업 후 디자인 사무실에서 일하면서 1965년 런던의 여러 출판사를 거쳐 데니스 돕슨^{Dennis Dobson} 출판사에서 처음 삽화 작업을 했고, 1968년에 스위스 노르드쥐드^{NordSüd} 출판사에서 첫 번째 그림책 『빨간 망토』로 데뷔했습니다. 이 책은 1969년 독일 최우수 아동 도서로 선정되어 볼로냐아동도서전에서 그

래픽상을 수상하고 지금도 세계 각국에서 출판되고 있습니다. 일본어판은 1979년에 출판되었습니다. 지금까지도 버나뎃 왓츠는 아름다운 그림책을 세상에 내놓고 있습니다.

왓츠의 작업실에는 안데르센 탄생 200주년 때 그린 그림의 인쇄본이 있다.

작업한 책을 들고 웃고 있는 이치카와 사토미의 모습이 따뜻하다.

이치카와 사토미 市川里美

일본인이지만 파리에서 40년 이상 살고 있는 그림책 작가입니다. 그녀의 책은 도쿠마쇼텐德間書店, 가이세이샤, BL출판, 고단샤 등에서 출간되었습니다.

 기후현 오가키시 근처에서 태어나고 자랐지만, 넓은 세상을 동경하여 불과 21세에 혼자서 유럽으로 떠난 행동파 여성입니다. 처음에는 이탈리아 페루자에서 지냈는데, 크리스마스에 놀러 간 파리의 일루미네이션이 너무 아름다워서, '여기가 내가 살 곳이야.'라고 생각하고 파리에 살기로 결심했다고 합니다. 처음에는 생계를 위해 어학원에 가서 아르바이트를 부탁해서 부잣집 베이비시터 자리를 소

이치카와 사토미의 작품 중에서 일부는 수집한 인형이나 장난감을 주인공으로 하고 있다. 위 사진은 지금까지 모은 인형의 일부이다. 인형을 스스로 만들기도 하지만 파리의 벼룩시장에서 사 온 인형도 많이 있다.

개받았다고 합니다. 때마침 그녀는 아주 좋은 집을 소개받았고, 지금도 그 집과 왕래를 한다고 합니다.

그녀에게 왜 화가가 되었는지 물어봤더니 모리스 부테 드 몽벨의 그림을 보고 충격을 받아 그림을 그리려고 마음먹었다고 합니다. 부테 드 몽벨은 프랑스의 아주 유명한 화가로 후쿠인칸쇼텐에서 나온 『그림책의 세계, 110명의 일러스트레이터』라는 책에도 등장합니다.

이치카와는 전문적으로 그림 공부를 해 본 적도 없고 열심히 스케치 연습을 하여 오늘날에 이르렀다고 합니다. 되고 싶다고 생각해서 모두 될 수 있는 것이 아니지만, 그것을 실천에 옮겼으니 노력과 열정이 정말 대단한 사람이라고 생각합니다.

브루노 무나리 Bruno Munari

무나리는 그림책 작가라기보다는 이탈리아가 낳은 크리에이티브의 거장입니다. 무나리와는 잡지 〈어린이의 집〉 표지 그림의 사용 허락을 받기 위해 연락하면서 알게 되었습니다. 그것을 모은 것이 『그림책의 세계, 110명의 일러스트레이터』라는 책입니다. 저는 그때 일이 계기가 되어 저작권 관리 일을 시작했습니다.

1996년 1월 브루노 무나리의 작업실에 갔을 때 찍은 사진이다(맨 위).
1984년 볼로냐아동도서전에서 함께 한 브루노 무나리와 호리우치 세이이치(하얀 옷)의 모습이다. 브루노 무나리와 호리우치 세이이치의 표정이 무척 진지해 보인다.

딕 브루너 _{Dick Bruna}

1955년 네덜란드에서 출간된 『미피』는 딕 브
루너의 첫 그림책입니다. 일본에서도 1964년
에 후쿠인칸쇼텐에서 〈우사코〉⁽¹⁾ 시리즈로 출
간되었습니다. 부드럽고 온화한 인상을 가진
그는 일본에도 몇 번 다녀갔습니다.

　브루너는 우직하게 창작에만 매진하
는 편이라서 그림책 캐릭터를 상품화하
는 것에 부정적이었습니다. 하지만 많
은 설득과 노력 끝에 지금은 다양한 상
품이 개발되었습니다. 네덜란드 위트레
흐트에 있는 아틀리에에서 죽기 전까지
창작 활동을 계속했습니다.

〈우사코〉 시리즈란 이름으로 후쿠인칸쇼텐에서 출간되었던
딕 브루너의 〈미피〉 시리즈. 딕 브루너가 40여 년 전에 일본에
왔을 때 찍은 사진이다.

(1) 〈미피〉 시리즈는 1955년 네덜란드에서 나왔고, 후쿠인칸쇼텐에서는 1964년 네덜란드 원작을 일본에서 최초로 출
　간했다. 후쿠인칸쇼텐에서 출간할 때 이시이 모모코가 미피에게 '우사코'라는 이름을 붙여 주어 '우사코 시리즈'라고
　불렀다. 고단샤에서는 1960년 영국에서 영어판으로 출간된 미피를 계약하여 출간했다.

볼로냐아동도서전에서 만났던
크베타 파코브스카

크베타 파코브스카 Květa Pacovská

안데르센 탄생 200주년 때 포스터에 그림을
의뢰하며 알게 되었고 심성도 따뜻한 작가입
니다.

1950년대에 북디자인으로 주목을 받았습
니다. 과감한 시도와 실험적인 작업은 많은
이들에게 신선한 충격과 즐거움을 주었습니
다. 1965년에 브라티슬라바그림책원화전에
서 황금사과상을 받았고, 1991년『1, 2, 3 숫
자들이 사는 집』으로 독일 아동청소년문학상
을, 1992년에는 국제안데르센상을 받았습니
다. 40여 권이 넘는 어린이책에 그림을 그렸
습니다.

비네테 슈뢰더 Binette Schroeder

독일 함부르크에서 태어났고 스위스의 노르드쥐드 출판사에서 데뷔했습니
다. 비네테 슈뢰더뿐만 아니라 버나뎃 왓츠도 여기서 데뷔했습니다. 남편
페터니클과 작업한『악어야, 악어야』는 스위스에서 가장 아름다운 책으로
선정되었습니다.

『루핀헨』(노르드쥐드)은 브라티슬라바그림책원화전에서 황금사과상을 수상했다. 한국에서도 여러 그림책이 번역 소개되었는데 『꺽다리 기사와 땅딸보 기사』가 봄봄에서 출간되었다.

리즈베스 츠베르거 Lisbeth Zwerger

오스트리아 빈에서 태어나 빈 예술아카데미를 졸업했습니다. 아주 독특한 그림 스타일로 유명합니다. 국제안데르센상 화가상, 볼로냐아동도서전 그래픽상, 브라티슬라바그림책원화전 등에서 수많은 상을 받았습니다.

리즈베스 츠베르거가 그린 『인어공주』(쇼가쿠칸)는 이야기뿐만 아니라 그림에서도 묘한 매력을 전한다.

마거릿 블로이 그레이엄 Margaret Bloy Graham

캐나다 토론토에서 태어나 뉴욕에서 디자이너로 활동하다가 그림을 그리기 시작했습니다. 1946년 G.자이언과 결혼하여 부부가 함께 〈개구쟁이 해리〉 시리즈를 출간해서 전 세계 독자의 사랑을 받았습니다. 『떨어지는 모든 것들 All Falling Down』, 『폭풍우가 몰려와요』의 그림으로 두 번이나 칼데콧 아너상을 수상했습니다.

마거릿 블로이 그레이엄은 남편과 함께 〈개구쟁이 해리〉 시리즈(사파리)를 출간하여 많은 사랑을 받았다.

에릭 힐 Eric Hill

영국 런던에서 태어나 제2차 세계대전을 피
해 시골에서 살며 혼자 만화를 그렸습니다. 그
리고 삽화 스튜디오에서 심부름꾼으로 일하며
작가를 꿈꾸었습니다. 다양한 곳에 그림을 그
리며 프리랜서 디자이너와 일러스트레이터로
활동했습니다. 개가 주인공인 〈스팟〉 시리즈
를 그렸습니다.

멕시코국제아동도서전 때 에릭 힐(왼쪽)과 편집자이다. 〈스팟〉 시리즈는 일본 효론샤에서 〈코로짱〉 시리즈로 출간되
었다.

마가렛 레이 집을 찾았을 때 찍은 사진이다.

마가렛 레이 Margret Rey

독일 함부르크에서 태어났고 한스 아우구스토 레이와 결혼하여 파리로 이주하여 살았습니다. 나치가 파리를 침공했을 때 부부는 미국으로 망명했습니다. 남편 한스 레이와 함께 작업한 『신나는 페인트칠』 등이 이와나미쇼텐에서 출판되었습니다.

모리스 샌닥 Maurice Sendak

샌닥은 뉴욕 브루클린의 유대인 게토[(2)]에서 태어났습니다. 그가 태어난 해에 월트 디즈니의 미키 마우스가 태어나, 샌닥도 미키 마우스 팬이 되었던 것은 잘 알려져 있습니다. 『괴물들이 사는 나라』로 1964년 칼데콧상을 받았고 『깊은 밤 부엌에서』, 『로지네 현관문에 쪽지가 있어요』 등이 잘 알려져 있습니다. 1970년에는 국제안데르센상 화가상도 수상했습니다. 샌닥은 그림책 작가뿐만 아니라 무대 미술 분야에서도 유명하여 발레 〈호두까기 인형〉이나 오페라 〈헨젤과 그레텔〉의 미술감독을 맡았습니다.

『잃어버린 동생을 찾아서』로 1982년에 내셔널 북 어워드와 칼데콧 아너상을 수상했습니다. 이 그림책은 매우 철학적 메시지가 강해서 이해하기 어렵다고 생각했지만 영국, 독일, 프랑스, 일본에서 공동 출판되었습니다.

모리스 샌닥의 대표작 『괴물들이 사는 나라』(후잔보) 일본어판과 『잃어버린 동생을 찾아서』(시공주니어) 한국어판

(2) 예전에 유대인들이 모여 살도록 법으로 정해 놓은 거주 지역

 ## 모리스 샌닥을 만나다

1983년 3월 저는 샌닥의 대표작 중 하나로 꼽히는 『잃어버린 동생을 찾아서』의 교정지 때문에 아틀리에를 방문했습니다. 이 책은 제33회 내셔널 북 어워드를 수상했고 높은 평가를 받는 그림책입니다. 샌닥의 소년 시절부터 인생관이 반영되어 있어 매우 복잡하고 난해해서 제 개인적으로는 쉽게 이해할 수 있는 책이 아니라고 생각했습니다. 하지만 그 난해함도 화제가 되었는지 영국, 독일, 프랑스, 일본의 각국 판이 공동 인쇄로 출판되었습니다. 당시 일본에서 인쇄 및 제본을 하고, 각국에 완성본을 수출하게 되어 제가 인쇄한 각국 교정지를 가지고 샌닥의 아틀리에를 찾았습니다. 사정상 미국 출판사의 담당자도 샌닥의 대리인인 변호사도 동행하지 않고, 초면인 제가 혼자 갔습니다.

예전부터 샌닥이 상당히 사람을 꺼리고, 까다로운 성격에 사진 촬영도 싫어한다고 들었기 때문에 혼자 만나러 가는 마음이 무거웠습니다. 만나러 가는 버스 안에서 바깥 경치를 즐길 여유도 없이 무엇을 이야기하면 좋을까 하는 생각만 가득했습니다.

댄버리 버스 정류장에서 택시를 갈아타고 알려 준 주소로 가니 넓은 마당 앞에서 빨간 카디건을 입은 샌닥이 검은 사냥개 두 마리를 데리고, 미소와 함께 맞이해 주었습니다. 그리고 인사도 하는 둥 마는 둥 하며 집 겸 아틀리에로 들어가니 중후한 색조의 거실이 이어져 있어, 차분함을 느끼게 했습니다.

마침 점심 무렵이었기 때문에 샌닥은 '일하기 전에 우선 식사부터 하죠.'라며 부엌에 들어가 직접 샌드위치를 만들어 주었고 함께 점심식사를 했습니다. 이때도 샌드위치가 목이 메도록 긴장했지만, 그는 어린 시절에 본 디즈니 영화 〈판타지아〉와 미키 마우스 이야기를 건네며 멀리서 찾아 온 외국 방문자의 긴장을 풀어 주기 위해 애써 주었습니다. 그런 배려는 놀랍고 감동적이었습니다.

점심 식사 후 샌닥은 각국 버전의 색 교정지를 확인하고 세세한 지시를 해 주

었으며 교정 작업은 무사히 끝났습니다. 일을 마친 뒤에 사진 찍기 싫어하기로 유명한 샌닥에게 조심스럽게 기념사진을 찍어도 되는지 물어보니, '물론이지.' 하면서 흔쾌히 허락해 주었을 때의 기쁨은 말로 표현하기 어려울 정도였습니다. 게다가 선물로 자필 사인을 한 원서와 미키 마우스의 석판화까지 받아서 까다로운 작가라는 선입견은 완전히 사라져 버렸습니다.

일이 끝나고 나서도 그와 함께 집 근처를 산책하면서 작품에 대해 이야기 나누었는데 그때의 대화는 기억에 거의 남아 있지 않습니다. 분명 귀중한 이야기를 해 주었을 텐데 지금 와서 생각하니 안타까운 마음이 듭니다.

모리스 샌닥은 까다로운 성격이라는 선입견과 달리 실제로는 상대방을 무척 배려해 주었다. 빨간색 카디건과 미소가 따뜻한 느낌을 준다.

피터 스피어 ^{Peter E. Spier}

네덜란드 암스테르담에서 태어나 브로크라는 작은 마을에서 자랐고 네덜란드 왕립 해군 사관학교에서 학위를 받았습니다. 이후 네덜란드 신문 에르제비아의 특파원으로 파리와 텍사스에서 일하고 뉴욕으로 이주합니다.

일러스트레이터였던 아버지를 보며 그는 뉴욕에서 살기 위해 통용되는 국제 언어는 '일러스트레이션'이라고 생각하고, 전통 있는 출판사 더블데이 ^{Doubleday}를 찾아가 바로 일을 구했다고 합니다. 그 뒤로 많은 그림책을 만들었고 칼데콧상을 비롯해 수많은 상을 받았습니다.

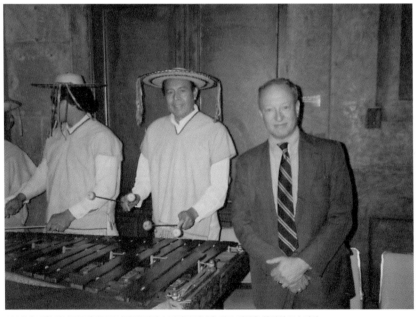

1982년 10월 멕시코국제아동도서전 때 피터 스피어와 저녁을 먹고 관광을 즐겼던 모습이다.

어수선해 보이지만 피터 스피어만의 방식으로 정리되어 있는 서재.
서재에 있는 범선 모형과 그림이 눈에 띈다.

 ## 피터 스피어를 만나다

새잎이 돋아 신록에 둘러싸인 나무들 사이에서 피터 스피어의 집이 보였습니다. 푸르스름한 회색의 커다란 목조 건물입니다. 넓은 정원 곳곳에 수선화 꽃이 피었고 잔디는 아주 잘 손질되어 있었습니다.

피터 스피어의 아틀리에는 거실과 부엌의 바로 아래에 반지하로 되어 있었습니다. 서재와 욕실을 갖추고 있는 넓은 공간이었습니다. 한쪽 벽면에 엄청난 수의 책과 함께 정교한 범선 모형이 있었습니다. 모두 그가 직접 만들었다는 이야기를 듣고 놀랐습니다. 하지만 요트의 발상지가 그의 모국 네덜란드라는 것을 들으니 왠지 납득이 갔습니다.

아틀리에에서 저는 완성한 지 얼마 안 된 그림책 『서커스!CIRCUS!』를 보여 달라고 했습니다. 이 책은 기획 단계부터 둘이서 서로 논의해 온 것이기 때문에 내용은 잘 알고 있지만, 완성된 원고에 등장하는 일본인이 제 이름이라서 '어이쿠' 하고 놀라고 말았지요. 이 그림책은 어느 마을에 서커스단이 와서 사람들을 즐겁게 해 주고 떠나가는 간단한 이야기입니다. 그러나 그답게 계산된 치밀한 아

피터 스피어 집에서 함께 식사를 준비하며 찍은 사진이다. 피터 스피어의 『서커스!』를 필자가 번역해서 후쿠인칸쇼텐에서 출간했다.

이디어가 곳곳에 숨어 있어서 어린이뿐만 아니라 어른도 즐길 수 있겠다고 생각했습니다.

피터 스피어가 자신의 업적에 대해 이야기 한 것을 소개하고 싶습니다.

"나는 항상 나 자신을 잃지 않으려고 노력해 왔습니다. 일을 할 때는 스스로에게 정직할 수 있도록 지속적으로 노력합니다. 주어진 시간 안에서 최대한 힘을 발휘할 수 있도록 노력을 기울여 왔다고 생각합니다. 그러나 항상 같은 일을 반복해 왔다는 의미는 아닙니다. 예를 들어 당신이 25세의 젊은이라면 감성에 매우 좌우되었을 것입니다. 하지만 당신이 65세라면 더 신중한 판단을 하겠지요. 물론 감성은 언제나 중요하게 여기지기도 하지만, 다른 한편으로 사고력과 40년간의 경험이라는 것도 결코 무시할 수는 없습니다. 유명한 일본 화가 가츠시카 호쿠사이葛飾北斎가 80세를 넘겼을 때 자신의 업적을 어떻게 생각하는지 묻자 이렇게 대답했다고 합니다.

'아, 만약 내가 앞으로 10년을 더 그릴 수 있다면, 그때야말로 어떻게 그림을 그릴 수 있는지 알 수 있을 텐데!'

난 항상 그렇게 되고 싶다고 생각하고 있습니다."

출처 〈JBBY〉 63호, 1992년 5월

피터 스피어는 항상 철저한 조사, 취재, 자료 수집을 하는 작가로 알려져 있다. 『서커스!』도 뉴욕에 실존하는 빅애플 서커스를 모델로 했다고 한다.

에릭 칼 Eric Carle

미국 뉴욕주 시러큐스에서 태어난 그림책 작가입니다. 제2차 세계대전 전후에는 서독에서 살았으며 1952년에 미국으로 돌아와서 그림책 작가 레오 리오니 Leo Lionni의 소개로 뉴욕타임스에서 그래픽디자이너로 일했습니다. 미리 채색한 얇은 색종이에 니스를 바르고 나서 오리고 붙여 가는 콜라주 기법이 특징입니다. 선명한 색채 감각을 가지고 있어 '그림책의 마술사'라고 불립니다. 출간한 그림책은 40권 이상으로, 판매 부수는 2천5백만 부가 넘는다고 합니다.

1968년에 그림책『1, 2, 3 동물원으로1, 2, 3 to the Zoo』를 발표해, 볼로냐아동도서전 그래픽상을 수상했고, 이듬해에는『배고픈 애벌레』로 미국, 영국, 프랑스 등에서 많은 상을 받아 그림책 작가로 유명해졌습니다. 1994년 로스앤젤레스에서 열린『배고픈 애벌레』25주년 기념 파티에서 처음 만났습니다. 이때 에릭 칼의 권유로 석판화를 한 장을 구입했습니다.

그 뒤 2000년대 초반에는 출판 30주년 기념 행사인 〈축하해! 배고픈 애벌레 30년!

『배고픈 애벌레』25주년 기념 파티에서 만났을 때 찍은 에릭 칼이다.

에릭 칼 그림책 원화전〉이 일본 5개 도시에서 개최되었습니다. 『배고픈 애벌레』의 일본어판 출판사인 가이세이샤의 권유로 제가 기획과 진행을 맡았습니다. 2002년 11월 보스턴 근교에 에릭 칼 미술관이 문을 열었고 2003년에는 로라 잉걸스 와일더상[3]을 수상했습니다.

미하엘 엔데 Michael Ende

독일에서 태어난 미하엘 엔데는 화가였던 부모님의 영향을 많이 받으며 성장했습니다. 미하엘 엔데는 글, 그림, 연극 활동 등 예술 분야에서 다양하게 활약했습니다.

1960년에 첫 작품 『기관차 대여행』으로 독일 아동청소년문학상을 수상하면시 본격적인 작가의 길을 걷습니다. 많은 작품 중

미하엘 엔데가 일본에 처음 왔을 때 찍은 사진이다. 시부야에서 함께 연극을 보고 식사를 했다.

에서 『모모』, 『끝없는 이야기』 등이 널리 알려져 있습니다. 엔데는 어린이와 어른 모두를 사로잡는 환상적인 작품으로 전 세계 독자들에게 사랑받는 작가입니다.

(3) 미국도서관협회에서 주관하는 상으로 1954년 로라 잉걸스 와일더에게 처음 주어진 뒤에 그녀의 이름을 따 미국에서 책을 출간한 작가 중 어린이 문학 발전에 중요한 공헌을 한 작가나 일러스트레이터에게 수여한다. 2018년 로라 잉걸스 와일더 작품 가운데 인종차별적 논란을 일으킬 수 있는 요소가 있다는 의견에 따라 현재는 '어린이 문학유산 상'으로 이름이 바뀌었다.

입 스팡 올센 Ib Spang Olsen

1921년 덴마크에서 태어나 교직에 종사하면서 왕립 미술대학에서 그래픽아트를 배웠습니다. 그림책 외에도 애니메이션과 도자기, 우표 디자인, 캠페인 포스터 아티스트로도 매우 유명합니다.

1972년 국제안데르센상 화가상, 1976년 덴마크 산업 그래픽 디자인상 등을 수상했으며, 대표적인 그림책으로『달님과 소년』,『작은 기관차 Little Locomotive』등 많은 작품이 있습니다. 후쿠인칸쇼텐에서 출간된『안데르센 동화』총 4권을 제가 담당하여, 덴마트에서 올센을 여러 번 만났습니다.

그 후 제가 후쿠인칸쇼텐을 그만두고 미디어링크스 재팬을 설립한 뒤에

일본에서 출간된『엄지공주』(왼쪽)와『눈의 여왕』(이상 후쿠인칸쇼텐). 안데르센 동화에 입 스팡 올센이 그림을 그렸다.

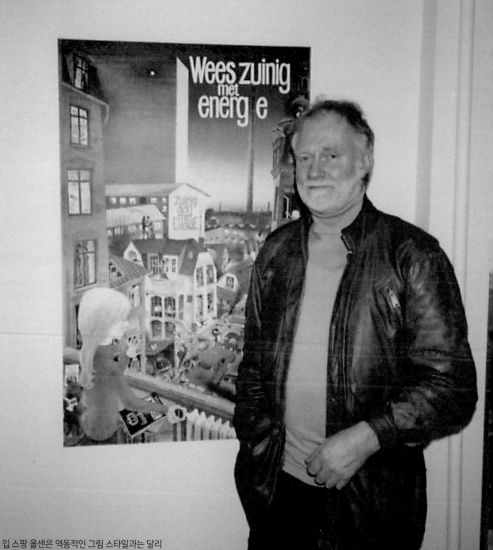

입 스팡 올센은 역동적인 그림 스타일과는 달리
슈줌음이 많은 작가였다.

덴마크 코펜하겐에 있는 입 스팡 올센의 묘비

도 친분이 이어져, 2005년 안데르센 탄생 200주년 기념사업 포스터 중 하나를 그려 주었습니다.

　올센은 지금까지 안데르센 작품을 모티브로 새롭게 재해석한 그림을 많이 그려 왔습니다. 예외적인 작품은『안데르센 자서전－나의 자그마한 이야기アンデルセン自伝―わたしのちいさな物語』(아스나로쇼보あすなろ書房)입니다. 이 그림책이야말로 안데르센과 올센이 공통적으로 작품에서 표현하고자 하는 주제가 가득차 있다고 생각합니다. 그것은 사랑의 기쁨과 상실의 슬픔, 세상에 대한 동

경과 분노, 애정에 대한 갈구, 질병과 죽음에 대한 공포, 윤리관과 세속적인 욕망에 대항하는 싸움, 미래에 대한 불안과 희망 등을 다루고 있습니다. 이러한 것은 평소에는 마주하고 싶지 않지만, 모든 사람의 삶 속에서 피할 수 없는 매우 중요한 주제라고 말할 수 있습니다.

올센은 많은 그림책 작가의 작화 방법과는 조금 다른 기법을 사용하고 있습니다. 가장 많이 쓰는 것이 '헬리오그래프'라는 기술입니다. 이 말은 원래 '헬리오그래피'라는 사진 용어에서 온 것으로, 태양광에 노출시켜 빛의 강도에 따라 비춰 내는 '햇빛 사진' 같은 것입니다. 먼저 투명 필름 한쪽에 연필 선으로 그림을 그리고 그것을 시간 차이로 감광시켜 여러 종류의 선 그림 필름을 만든 후, 그중 가장 적합한 필름을 인쇄용으로 선택합니다. 다시 빨강, 파랑, 노랑으로 그려서 나눈 후 각각 판을 만들고 네 가지 판을 조합하여 인쇄합니다. 따라서 그림책 원화는 장면마다 몇 개의 색상 레이어로 되어 있고 일반적인 원화와는 형태가 다릅니다.

올센은 2012년에 90세의 나이로 타계했습니다. 2014년에 교외 미술관에서 추모 전시회가 열렸고 2015년부터 2016년까지 코펜하겐에 있는 박물관에서 대규모 추모 전시회가 열렸습니다.

출처 〈입 스팡 올센전〉 기념 강연, 순천시그림책도서관, 2018년 10월

 입 스팡 올센을 만나러

올센을 알게 된 것은, 1970년대 후반으로 꽤 오래전입니다. 그 후에도 코펜하겐에 있는 그의 에이전트 사무실에서 몇 번 만났습니다. 1989년 4월에 코펜하겐의 바스크베드라는 작은 마을에 있는 그의 아틀리에를 처음 찾아갔을 때 수염은 완전히 없어졌고 배도 전보다 훨씬 홀쭉해져 있어서 솔직히 말하면 너무 놀랐습니다.

올센은 여전히 부드러운 눈매와 듬직하고 따뜻한 손으로 맞아 주었습니다. 큰 나무 문을 밀고 안으로 들어섰더니 거기는 올센의 그림책에 나오는 세계 그대로였습니다. 조금 더 자세히 말하자면, 안채 옆에 있는 오솔길을 따라 뒷마당으로 나서면 나무숲으로 둘러싸인 넓은 잔디밭이 있고, 오른쪽에 크고 작은 두 개의 아틀리에가 나란히 마주 보고 있었습니다.

큰 아틀리에에는 두 개의 방이 있고 그다지 크지 않은 책상이 각각 놓여 있었습니다. 한쪽은 석판화 제작 전용, 다른 한쪽은 에칭이나 펜화용인 것 같았습니다. 그리다 만 40호 정도의 캔버스도 이젤에 세워져 있었습니다.

두 방은 언뜻 보기에 복잡해 보이지만 잘 들여다보면 면밀히 계산하여 그림 도구들이 배치되어 있습니다. 무뚝뚝한 느낌이 나는 철제 캐비닛은 일절 없이, 모두가 손때 묻은 목제 가구들이었습니다. 자연스럽게 어우러져 있는 소년 시절의 물건과 인형, 소품이 조화롭게 여기저기 자리 잡고 있었습니다. 그의 치밀하면서도 따뜻한 작품들은 이런 아틀리에에서 탄생하는구나, 하고 생각했습니다. 또 다른 작은 아틀리에는 부인이 사용했고, 지금은 어른이 되어 독립한 아들이 십대 때 그렸다는 데생이 벽에 많이 걸려 있었습니다. 올센의 말에 의하면 아들은 그림에 매우 재능이 있어 기대했는데 아쉽게도 전혀 다른 길을 걷게 되었다고 합니다.

그는 1972년에 어린이책의 노벨상 격인 국제안데르센상 화가상을 수상했으며 일본에서는 그림책 작가로 알려졌지만, 모국 덴마크에서는 그래픽디자이너와 포스터 미술가로도 매우 유명합니다.

코펜하겐 광장과 거리 곳곳에 포스터 스탠드가 있는데, 몇 년째 언제나 그의 아름다운 포스터가 붙어 있었습니다. 그러나 역동적으로 그린 포스터와는 달리 디자인의 중요성을 말할 때의 올센은 왠지 쑥스러운 듯 전혀 목소리가 크지 않았습니다. 아마 그것이 그의 매력일 거라고 생각했습니다.

재회를 약속하고 즐거운 기분으로 돌아오는 차 안에서 저물어가는 하늘을 바라보며, 저는 그림책『달님과 소년』을 떠올렸습니다. 그 아이는 때때로 올센의 아틀리에에 내려와서는, 틀림없이 숨바꼭질하고 있을 거라고 생각했습니다.

출처 〈JBBY〉 52호, 1989년 8월

『달님과 소년』(진선아이)는 달소년의 모험 가득한 환상 여행을 담고 있다.
작가의 풍부한 상상력을 만날 수 있는 그림책이다.

　이 책은 제가 2018년에 '한국과 일본 그림책 역사'를 주제로 서울과 삼척에서 강연을 했을 때의 원고에다가 지금까지 오랜 시간에 걸쳐 써 두었던 어린이책에 관한 여러 원고를 일부 수정하고 첨가하여 정리한 것입니다. 또한 제가 후쿠인칸쇼텐에 입사한 1972년부터 지금까지 약 50여 년에 걸친 어린이책과 작가들에 얽힌 에피소드를 중심으로 구성되어 있습니다. 지금까지 약 반세기 동안 세계 어린이책의 변천을 살펴볼 수 있다고 생각합니다. 책에는 일본, 한국, 그리고 세계의 어린이책 작가들 사진이 함께 실려 있는데, 대부분 제가 당시에 직접 촬영한 사진입니다. 연배가 있는 사람들은 당시의 모습이 반가울 것이며, 젊은 사람들은 옛 시절로 돌아간 작가의 모습이 감동적이지 않을까 생각합니다.

　이 원고를 쓴 2020년 1월 31일은 4년 반에 걸쳐 계속 논의되었던 EU에서 영국의 탈퇴가 정식으로 발효된 날입니다. 두 번에 걸친 세계대전을 경험한 인류는 전쟁이 끝난 후 평화로운 이상사회를 목표로 했음에도 불구하고, 현실은 빈부의 격차가 심해지고, 사회는 분단되고, 지구 온난화에 의한 자연 재해가 계속 더해졌습니다. 또한 곳곳에서 자국중심주의가 심해지며 세계는 더욱 혼란스러워졌습니다. 이럴 때일수록 그림책 작가 오타 다이하치의 말이 마음속에 맵돕니다.

"그림책은 인간이 태어나서 처음 만나는 마음의 영양제이다. 안정과 평화를 원한다면 미사일이나 전투기보다 한 권의 뛰어난 그림책이 효과적이지 않을까요?"

출간을 앞두고 한국 그림책의 개척자인 류재수와 강우현 두 사람으로부터 추천의 말을 받게 된 것은 저에게 큰 영광입니다. 두 사람은 한국 어린이책 특히, 창작 그림책을 이야기할 때 빼놓을 수 없는 중요한 역할을 한 위대한 예술가일 뿐만 아니라, 개인적으로는 오래전부터 관계를 맺어 온 매우 소중한 벗입니다. 두 사람의 추천사가 이 책이 가진 의의를 한층 더 높여 줄 것이라 생각합니다.

끝으로 일본 그림책을 처음으로 정식 계약하여 출간했던 한림출판사에서 이 책을 출간하게 된 것은 매우 깊은 인연이라고 생각합니다. 이 책을 출판해 준 한림출판사의 임상백 사장과 직원들에게 경의를 표하며 앞으로도 한국과 일본이 좋은 교류를 해 나기를 바라봅니다.

일본 도코로자와 사무실에서

호즈미 타모츠

Pee Boo • 129, 130

ㄱ

강냉이 • 67

강아지똥 • 36, 38, 66, 67, 74

강우현 • 18, 19, 20, 21, 22, 26, 41, 59, 68, 70, 130

강효미 • 35

개구리네 한솥밥 • 66

개구쟁이 해리 • 220

겁쟁이 귀신 • 124

고미 타로 • 87, 90, 91, 92, 93, 118, 173

곰돌이 푸 • 128

과학의 벗 • 87, 90, 91

괴물들이 사는 나라 • 223

구룬파 유치원 • 96, 99, 156

구지우핑 • 146

국제안데르센상 • 108, 109, 172, 191, 204, 218, 219, 223, 232, 237

군화가 간다 • 116

권윤덕 • 38, 40, 72, 73

권정생 • 66, 67, 74

그림으로 보는 일본 역사 • 120

그림을 좋아하는 고양이 • 98, 113

그림책 옥충주자의 이야기 • 105

금붕어가 달아나네 • 91, 92

기분 • 107

기차 ㄱㄴㄷ • 36

김정애 • 33, 35

꺽다리 기사와 땅딸보 기사 • 219

꽃할머니 • 73

ㄴ

나가노 히데코 • 115, 132

나무 그늘에 벌러덩 • 34

나스 마사모토 • 42

나의 원피스 • 97, 98

나카가와 리에코 • 87, 97

나타와 용왕 • 153

내일 우리 집에 고양이가 올 거야 • 123

너 • 107

너 몇 살이야? • 145

넉 점 반 • 65

노란 우산 • 21, 71, 72, 202

노마국제그림책원화전 • 18, 71, 153, 203

노아의 방주 • 182

논짱 구름을 타다 • 128

누구나 눈다 • 91, 92, 118, 156

눈의 여왕 • 232

뉴베리상 • 201

뉴욕타임스 우수 그림책 • 21, 72, 75, 202

니시마키 가야코 • 97, 98, 113

니시무라 시게오 • 120

ㄷ

다시마 세이조 • 18, 97, 110, 111, 112

다지마 유키히코 • 97, 112

달님 안녕 • 92, 93, 117

달님과 소년 • 232, 237

도깨비를 이긴 바위 • 32

도대체 그 동안 무슨 일이 일어났을까? • 75

도비렌 • 129

딕 브루너 • 128, 176, 217

또 호아이 • 161

ㄹ

루핀헨 • 219

류재수 • 18, 20, 21, 67, 71, 111, 202

리즈베스 츠베르거 • 173, 219

ㅁ

마가렛 레이 • 222

마거릿 블로이 그레이엄 • 220

마쓰이 다다시 • 25, 27, 86

마틴 와델 • 187

막사이사이상 • 65

만희네 집 • 38, 73

모기향 • 111

모리스 샌닥 • 198, 202, 223, 224, 225

물에 동동 초콜릿 섬 • 124

미쓰요시 나쓰야 • 77, 78, 80, 82, 84

미피 • 128, 176, 177, 217

미하엘 엔데 • 231

민들레 들판에서 • 35

ㅂ

바다를 바라보는 작은 종이배 • 144

박민의 • 33

방정환 • 36, 59, 60, 61

배고픈 애벌레 • 230

백두산 이야기 • 20, 72

백석 • 65

백자화가 • 32

버나뎃 왓츠 • 211, 212, 218

버나드 쇼 • 184

베아트릭스 포터 • 128, 192, 193, 194, 195, 196, 197

부싯돌 상자 • 207, 208

브라티슬라바그림책원화전 • 18, 70, 74, 109, 111, 178, 205, 218, 219

브루노 무나리 • 216

비네테 슈뢰더 • 218

ㅅ

사막의 공룡 • 18, 19, 22, 68, 70

사사키 마키 • 90, 93, 94, 95, 119, 171

사이토 마키 • 126

사토 와키코 • 110

삼 년 고개 • 33

샐러드 먹고 아자! • 104

서커스! • 228, 229

선녀와 나무꾼 조선 옛이야기 • 35

성냥팔이 소녀 • 210

세상에서 제일 힘센 수탉 • 72

세타 테이지 • 87, 93, 127, 209

솔이의 추석 이야기 • 36, 38

수수께끼 가게 • 123

수호의 하얀말 • 90, 108

순이와 어린 동생 • 92, 93, 176

스벤 오토 • 172, 210
스즈키 코지 • 90, 95, 96, 100, 103, 121
시금치맨 • 42, 45, 46

ㅇ

아기 곰 • 182
아기 물개를 바다로 보내 주세요 • 82, 84
아베 히로시 • 122
아베 히로시와 아사히야마 동물원 이야기 • 122
아카바 수에키치 • 90, 108, 109
아톤 • 31, 36, 38
안노 미쓰마사 • 90, 109, 163, 173, 176, 198
안데르센 • 162, 164, 165, 166, 167, 168, 169, 170, 171, 172, 207, 208
야광귀신 • 73
야마와키 유리코 • 87, 97, 114
어린이의 벗 • 87, 88, 91, 93, 94, 97
어린이책 WAVE • 126, 128, 129,

131, 132, 133, 134
엄마 까투리 • 67
엄마가 엄마가 된 날 • 115
엄마의 벗 • 86, 88
엄지 공주 • 210, 232
에곤 마티센 • 209
에릭 블레그바드 • 207
에릭 칼 • 230
에릭 힐 • 187, 190, 221
오병학 • 32
오타 다이하치 • 18, 57, 101, 105, 106, 128, 129, 130, 131, 132, 133, 134, 135, 148, 173
와카야마 시즈코 • 18, 116, 128, 132, 135
왕이 된 양치기 • 75
외로운 늑대 • 93, 94, 119
워터십 다운의 열한 마리 토끼 • 187, 189
위따우 • 153
윤석중 • 64, 65
은지와 푹신이 • 92

이금옥 • 33, 35

이상 • 63

이슬이의 첫 심부름 • 92, 156

이시이 모모코 • 77, 78, 79, 80, 82,
84, 85, 127, 128

이시즈 치히로 • 123

이억배 • 39, 72

이영경 • 38, 65, 75

이와나미 어린이책 • 76, 77, 78, 80,
81, 82, 83, 84, 85, 127

이우경 • 69

이주홍 • 62

이치카와 사토미 • 214, 215

이태준 • 61

이호백 • 72, 74, 75, 202

일요일 시장 • 120

잃어버린 동생을 찾아서 • 223, 224

입 스팡 올센 • 172, 173, 210, 232,
233, 234, 236

ㅈ

자오궈종 • 145

장 드 브루노프 • 181, 182

장스밍 • 152, 153

재미네골 • 69, 70

정밍진 • 143, 144

정숙향 • 34

정승각 • 74

제미마 퍼들덕 이야기 • 194

조그만 발명가 • 63

ㅊ

차오쥔옌 • 144

초 신타 • 96, 101, 104, 106, 107,
134, 135

춤추는 호랑이 • 34

치완 위사사 • 156

칙칙폭폭 • 144

ㅋ

칼데콧상 • 201, 223, 226

커밍 • 153

코끼리 왕 바바 • 181

코미네 유라 • 125

쾌걸 조로리 • 41, 42, 43, 44, 45, 46, 124
쿠로카와 미츠히로 • 124
크베타 파코브스카 • 173, 218
킴동출판사 • 158, 160, 161

ㅌ
토끼탈출 • 75

ㅍ
펭귄 체조 • 126
푸른 눈의 아기 고양이 • 209
프리다 파냐찬드 • 156
피터 래빗 • 128, 188, 189, 192, 193, 196, 197
피터 스피어 • 226, 228, 229

ㅎ
하늘을 나는 가방 • 96, 121, 169
하라 유타카 • 41, 42, 43, 44, 45, 124
하야시 아키코 • 71, 87, 90, 91, 92, 93, 117, 163, 176
하양과 까망 • 144
한병호 • 39, 73
해적 • 111
현덕 • 63
호리우치 세이이치 • 48, 95, 96, 99, 100, 101, 102, 103, 105, 106, 116, 134, 135, 178, 216
홍성찬 • 69
황소 아저씨 • 74
황소와 도깨비 • 36, 38, 64, 73
히로세 가쓰야 • 125

제1부 한국과 일본이 걸어온 어린이책의 길

* 〈Pee Boo〉 창간호, 1990년
* 〈Pee Boo〉 30호, 1998년 9월
* 〈WAVE〉 10호, 2006년
* 국립어린이청소년도서관 강연, 2012년 4월
* 「오타 다이하치와 어린이책 WAVE太田大八とこどもの本WAVE」
* 『오타 다이하치 전기-종이와 연필太田大八自伝·紙とエンピツ』, BL출판, 2009년
* 「오타 다이하치 추도문」, 마이니치신문, 2016년 9월 5일
* 〈한국 그림책 원화전-어린이의 세계로부터〉 소개 글, 2000년 3월
* 〈한국 민화와 그림책 원화전〉 미디어링크스 재팬, 2010년 1월

제2부 세계의 어린이책과 작가들

* 〈JBBY〉 37호, 1985년 10월
* 〈JBBY〉 52호, 1989년 8월
* 〈JBBY〉 63호, 1992년 5월
* 〈MOE〉 1996년 9월 호
* 〈MOE〉 2005년 5월 호
* 〈Pee Boo〉 3호, 1990년 9월
* 〈Pee Boo〉 8호, 1991년 12월
* 〈Pee Boo〉 9호, 1992년 3월
* 〈Pee Boo〉 10호, 1992년 6월
* 〈Pee Boo〉 13호, 1993년 4월
* 〈Pee Boo〉 14호, 1993년 7월
* 〈Pee Boo〉 15호, 1993년 11월
* 〈Pee Boo〉 16호, 1994년 2월
* 〈Pee Boo〉 17호, 1994년 6월
* 〈Pee Boo〉 18호, 1994년 9월
* 〈Pee Boo〉 21호, 1995년 9월
* 〈Pee Boo〉 22호, 1996년 1월
* 〈Pee Boo〉 23호, 1996년 3월
* 〈Pee Boo〉 24호, 1996년 6월
* 〈Pee Boo〉 25호, 1996년 10월
* 〈Pee Boo〉 26호, 1997년 1월
* 〈Pee Boo〉 28호, 1997년 9월
* 〈Pee Boo〉 29호, 1997년 12월
* 〈Pee Boo〉 30호, 1998년 9월
* 〈입 스팡 올센전〉 기념 강연, 순천시그림책도서관, 2018년 10월

참고 문헌

* 〈한국 그림책 원화전-어린이의 세계로부터〉 원화전 도록, 미디어링크스 재팬 편, 국제교류기금아시아센터, 2000년

* 『모두 건강하게 살자 다문화 서비스를 위한 도서 목록 137 みんなで元気に生きよう 多文化サービスのためのブックリスト137』 일본도서관협회 편, 2002년

* '멋진 한국의 그림책 すてきな韓国の絵本' 〈아톤 あとん〉 1, 2, 10, 11호, 오타케 키요미 大竹聖美 저, 2004년 ~2005년

* '한국 그림책이 뜨겁다! 韓国絵本が熱い!' 〈북엔드 ブックエンド〉 3호, 그림책학회 絵本学会, 2005년 6월

* 논문「한국의 그림책 한국과 일본의 그림책 심포지엄 보고집 韓国の絵本 韓国と日本の絵本 シンポジウム報告集」, 오사카국제아동문학관 大阪国際児童文学館 편, 2006년

* 『아동문학과 조선 児童文学と朝鮮』 나카무라 오사무 仲村修 외 지음, 고베학생청년센터출판부 神戸学生青年センター出版部 편, 1989년

* '어린이책을 여행하다 オリニの本を旅する' 월간 〈이어 イオ〉, 2007년 10월

사진 출처

* 51쪽 ⓒ 柏強 趙 / Wikimedia Commons
 ⓒ Hiroshimatengoku / Wikimedia Commons

* 169쪽 ⓒ Thora Hallager / Wikimedia Commons

* 184쪽 ⓒ William Murphy / Wikimedia Commons
 ⓒ Shadowland / Wikimedia Commons

* 이 밖의 사진은 저자가 직접 찍거나 소장한 사진이며 도서 표지는 각 출판사에 사용 허락을 구하였습니다.

세계의 어린이책과 작가들
- 그들의 50년 걸음

2020년 12월 24일 초판 1쇄 발행

지은이 호즈미 타모츠
옮긴이 황진희

펴낸이 임상백
편집 박미나
디자인 이혜희
제작 이호철
독자감동 이명천, 장재혁, 김태운
경영지원 남재연

ISBN 978-89-7094-074-8 03600

펴낸곳 한림출판사 | 주소 (03190) 서울특별시 종로구 종로12길 15
등록 1963년 1월 18일 제 300-1963-1호
전화 02-735-7551~4 | 전송 02-730-5149 | 전자우편 info@hollym.co.kr
홈페이지 hollym.co.kr | 블로그 blog.naver.com/hollympub
페이스북 facebook.com/hollybook | 인스타그램 instagram.com/hollymbook